Hyundai Card Design Story
by Total Impact

토탈임팩트의 현대카드 디자인 이야기

Hyundai Card Design Story

by Total Impact

토탈임팩트의 현대카드 디자인 이야기

오영식 차재국 신문용

세미콜론

Prologue

현대카드 디자인에 대한 책을 내기로 했을 때 설레기도 했지만 그만큼 우려가 되었던 것도 사실이다. 그동안 현대카드에 대한 서적이 많이 나왔지만, 디자인이 처음부터 어떻게 진행되었는지에 대해 다룬 책은 없었다. 현재는 우리가 현대카드 디자인을 진행하고 있지 않은 상황이라 더욱 많은 고민이 되었다. 하지만 미니카드를 시작으로 지난 10여 년간 현대카드의 디자인 작업을 해 오고 그 이야기를 알고 있는 것은 우리밖에 없기에 이를 자료로 남기는 것이 의미 있다고 생각했다. 그래서 용기를 내서 이 책을 쓰게 되었다.

그와 더불어 근래 우리 작업물들을 가지고 자신이 했다고 하는 몇몇 디자이너들과 회사들로부터 우리의 권리를 지키고 싶었다. 최근 현대카드 서체 개발을 비롯해 우리가 작업한 현대카드의 디자인 결과물들, JTBC 로고와 시스템 등, 우리의 크리에이티브를 약간 수정하고는 자신들이 다 했다고 주장하는 사례가 빈번히 있었다. 우리가 다른 디자이너와 디자인 회사들이 내세우는 크리덴셜을 일일이 확인할 수가 없기에 이러한 도용 사례는 더 있을 것이라 예상된다. 우리가 스스로를 홍보하는 데 많이 신경을 쓰지 않았기에 이러한 오류를 바로잡을 수 있는 방법은 별로 없었다. 다행히 현대카드의 배려로 책을 출판하게 되어 이렇게 잘못 알려진 것들을 바로잡고 사실을 제대로 인식시켰으면 하는 바람이다.

책을 쓰면서 이런 생각이 들었다. "이 책 내용대로 하면 모두가 성공한 브랜딩이 될 수 있을까?" 물론 대답은 "아니다"이다. 이 책에서 소개하는 현대카드의 사례들은 당시 상황에 맞는 솔루션을 찾아서 나온 결과일 뿐이다. 시간이 지나고 보니 정답일 수도 있고 아닐 수도 있었다. 이 과정에 대해 우리는 '생장(生長)'이라는 표현을 쓴다. 브랜드와

디자인 시스템은 계속 변화하며 발전되어 나가는 것이다. 모든 것이 변화하는 과정 속에서 미래를 예측하며 그 상황에 맞는 최선의 결과를 만들기 위해 노력하는 것이다.

디자인 회사마다 각각의 방법론이 있다. 우리에게는 우리만의 원칙과 프로세스가 있다. 우리의 작업은 프로젝트 해결 방안을 인식하고 해결할 수 있는 경우의 수를 나열하고 그중 최선을 찾아 클라이언트에게 제안하는 것이다. 디자인은 장식미술과는 다르다. 디자인은 직관적인 문제 해결 활동(problem solving activity)인 것이다. 우리는 최종 결과물을 선택하기까지 계속 질문을 던진다. "이것이 최선일까?" 우리가 맡은 일에 대한 책임감 때문이다. 우리는 최선의 노력이 최고의 결과물을 만든다고 믿는다.

우리 작업은 혼자 할 수 있는 일이 아니다. 오영식, 차재국, 신문용. 이렇게 우리 셋은 20년을 넘게 알고 지내왔다. 10년간 각자 다른 곳에서 일하다가 '토탈임팩트'라는 이름으로 모여 함께 일한 지 10년을 넘기고 있다. 그동안 여러 가지 프로젝트를 함께 진행하면서 서로 다른 역할을 담당해 왔다. 그리고 함께 일해 왔던 식구들(우리는 직원이라는 표현보다는 함께 생활한다는 의미에서 식구라는 표현을 쓴다.)의 노력과 도움이 많은 힘이 되었다. 서로의 부족함을 배려하며 채워 준 것이 지금의 우리를 만들었다고 생각한다. 이 책이 그 동안의 우리의 인연과 우리가 함께해 온 과정을 기념하는 기회가 되길 바란다.

이 책을 출판하게 되기까지 많은 분의 도움을 받았다. 먼저 출판을 허락해 주신 현대카드 정태영 부회장께 감사드린다. 현대카드의 프로젝트들을 진행하면서 우리를 전문가로 인정해 주고 우리의 시각과 결정을 존중해 준 점에 늘 감동을 받았다. 현대카드의 서체 디자인에 대한 크레디트가 논란이 되었을 때도 직접 사실을 밝혀 주어 더없이 큰 힘이 되었다. 현대카드의 디자인 시스템을 정립하고 이를 실행했다는 큰 경험이 있었기에 이후 SK 텔레콤 '생각대로 T' BI부터 JTBC CI, 하이트진로 CI 및 패키지 디자인 등의 큰 프로젝트들을 성공리에 진행할 수 있었다고 생각한다.

이 책에 들어 있는 프로젝트들은 우리가 직접 작업한 경우도 있고 감리, 검수를 진행한

경우도 있다. 프로젝트에 참여했던 편집회사, 카드 제작사, 설계사, 제작사 및 협력사 여러분들의 노고에 대한 인사도 빼놓을 수 없다. 각 프로젝트를 담당했던 현대카드의 임직원들과 관계자 여러분들께 진심 어린 감사의 말씀을 전한다. 또한, 출판을 맡아 주신 민음사 세미콜론 대표께도 깊은 감사를 전한다.

마지막으로 함께 일해 온 가장 중요한 우리 모든 식구들에게 다시 한 번 감사의 말씀을 전한다.

"감사합니다."

2015년 이른 여름
오영식, 차재국, 신문용

Contents

3
Hyundai Card Case

4
Design Philosophy

1

Why?

현대카드처럼 해 주세요

카드 디자인 전문 회사?

일하기 까다롭다는 소문들

논리가 없으면 출발부터 좌초된다

현대카드처럼 해 주세요

불과 10년 전만 해도 현대카드의 위상은 지금과는 정반대의 상황이었다. 2003년 당시 현대카드는 카드사 중 가장 후발주자였고 시장 점유율도 3퍼센트에 미치지 못했다. 극복해야 할 리스크와 헤쳐 나가야 할 숙제가 산더미였다. 그러나 8년 만에 현대카드는 업계 2위로 올라섰고 혁신적인 비즈니스 모델을 선보이며 성공 신화를 이어갔다. 현대카드는 카드업계에서는 물론, 모든 기업들에게 선망의 대상이 되었고 언론에서 수시로 다뤄지는 스타 기업이 되었다. 현대카드가 승승장구하면서 우리 회사에도 여러 기업들의 러브콜이 쏟아졌다. 우리가 2003년 현대카드에 신설된 비주얼 코디네이션 팀을 맡기 시작한 이후 10년간 현대카드의 디자인 전반과 기업 아이덴티티 시스템을 구축하는 데 핵심 역할을 담당했기 때문이다. 1년 정도는 현대카드의 사내 디자인 팀으로서, 2004년부터는 토탈임팩트(Total Impact)라는 디자인 회사를 꾸려 외부 협력업체로서, 우리 스스로도 감사할 만큼 성공적인 파트너십을 유지해 왔다. 현대카드의 눈부신 성공 때문인지 우리 회사에 프로젝트를 의뢰하려는 클라이언트들 중에는 첫마디를 이렇게 시작하는 분들이 많았다.

"(저희도) 현대카드처럼 해 주세요."

그렇지만 우리의 대답은 늘 변함없다.

"꼭 그렇게 하셔야겠어요? (그렇게는 안 되겠습니다.)"

사람들은 현대카드의 외적인 성장을 부러워하며 그들처럼 되기를 원한다. 그러나 정작 부러워해야 할 것은 현대카드의 성공 그 자체가 아니라 그들의 일하는 방식이자 생각하는 방식이다. 남들이 가지 않은 새로운 길을 개척하면서 만난 리스크들을 극복하기 위해 기울인 그들의 노고와 열정이다. 현대카드의 브랜드 가치는 그런 보이지 않는 지속적인 과정에서 만들어진 것이다. 성공적인 브랜드 아이덴티티는 외적인 치장으로 가능한 것이 아니다. 내부적으로 만들어가야 하는 것이다. 현대카드는 디자인이라는 외모 덕분에 성공한 것이 아니다. 기본적으로 브랜드 문화와 브랜드가 제공할 수 있는 상품과 서비스가 혁신적이었고, 디자인을 통해서 이것이 더 효율적으로

PHILOSOPHY DESIGN

VALUE

PRINCIPLE CULTURE

IDEA

"A Masterpiece is not one man thick,
but many men thick."

Kenneth Clark

드러나도록 했을 뿐이다. 즉 디자인은 어디까지나 보조적 역할을 충실히 했을 뿐이다. 현대카드 디자인은 현대카드만을 위한 것이었고 당연히 다른 회사에는 그 회사에 맞는 디자인이 있기 마련이다. 그러니 현대카드처럼 해 줄 수도, 현대카드처럼 해서 모두가 성공할 수도 없는 노릇이다. 현대카드 사례에 고무되어 우리에게 미팅을 요청하거나 디자인 자문을 의뢰하는 회사는 수없이 많았지만 정작 우리가 제안하는 것들을 충분히 받아들이거나 실행에 옮기는 곳은 드물었다. 현대카드처럼 디자인하지 않아서 안되는 것이 아니다. 그렇다면 이유는 무엇일까?

지금은 '디자인 경영'이라는 말이 널리 사용될 정도로 비즈니스와 산업에서 디자인 역량에 대한 이해나 기대치가 높아졌지만 2003년만 해도 그렇지 않았다. 그 시절에는 디자인 시스템을 만들거나 디자인을 브랜드 전략의 중심에 놓는 것 자체가 혁신적인 일이었다. 우리가 제안한 디자인을 채택하고 추진할 만큼 현대카드는 디자인의 역할에 대한 믿음이 있었고 이를 실행할 강력한 의지가 있었다. 결국 현대카드 정태영 사장은 한국 사회와 비즈니스에서 디자인에 대한 인식을 제고하는 데 중요한 역할을 했다고 볼 수 있다. 현대카드를 시작으로 각 기업마다 디자인실이 신설되고 사내에 디자인 최고책임자(CDO, Chief Design Officer) 개념이 도입되는 등, 결과적으로 디자이너의 위상도 높아졌다.

영국의 미술사가 케네스 클라크(Kenneth Clark)는 "걸작은 여러 겹으로 이루어진다 (A Masterpiece is not one man thick, but many men thick)."라고 했다. 브랜딩과 관련된 모든 작업 역시 단순하지 않다. 'A일 때 B'라는 식의 단순한 공식으로 풀 수 있는 문제가 아니다. 즉 브랜딩은 디자인만으로 풀 수 있는 문제가 아니라는 얘기다. 성공적인 브랜드를 만드는 아이디어, 가치, 원칙 등, 그 브랜드만의 철학과 문화 위에서 수많은 과정을 거쳐서 다듬어진다. 브랜드를 둘러싼 여러 겹들 중 디자인은 가장 바깥쪽을 둘러싼 겹에 지나지 않을지도 모른다. 디자인은 브랜드의 가치를 간접적으로 대중에게 전달하는 역할을 해야 한다는 것이다. 단순하게 디자인적으로 접근하기 전에 여러 가지가 고려되어야 한다.

카드 디자인 전문 회사?

지금은 신용카드에도 다양한 디자인이 존재하지만 현대카드가 'M 시리즈'를 내놓았을 당시에는 그렇지 않았다. 디자인이 워낙 눈에 뜨였던 터라 우리는 한때 카드 플레이트 디자인을 전문으로 하는 회사로 알려지기도 했다. 이런 소문이 돌았던 근거를 추측해 보면 현대카드의 'M 시리즈'가 대중적인 관심을 넘어 사회적 이슈를 만들어 냈기 때문인 것 같다. 카드는 현금을 대체하는 수단이었고 기존의 카드 플레이트는 골드와 실버 일색이었다. 또 VIP 카드 하면 당연히 골드 컬러였다. 디자이너들은 카드 자체가 너무 작아서 디자인이 힘들다고 토로하곤 했다. 말하자면 카드 디자인은 카드를 사용하는 고객 입장에서나 만드는 디자이너 입장에서나 관심 밖의 분야였다. 카드 디자인을 굳이 분류하자면 제품이나 패키지 디자인에 속하는데, 패키지 디자인이든 카드 디자인이든 모두 우리 회사의 주력 분야가 아니다. 우리가 M 시리즈의 카드 플레이트를 디자인한 것은 카드 디자인 그 자체를 위한 것이 아니라 브랜드 아이덴티티 시스템을 구축하는 작업의 일부였을 뿐이다.

이처럼 잘못 알려진 것들이 언론과 세간을 떠돌아다니면서 사실처럼 굳어지는 일이 많다. 그중 하나가 토탈임팩트가 유럽에 본사를 둔 디자인 회사의 서울지사라는 말이다. 위키피디아에 현대카드에서 투자한 회사라고 소개된 적도 있었다. 이런 뜬소문들은 아마 우리가 이끈 프로젝트들의 분위기 때문인 것 같다. 우리는 현대카드를 담당할 때부터 지금까지 해외 디자이너들과 협력해 글로벌적인 시각에서 프로젝트를 검토하고 있다. 대체로 유럽 디자이너들과 일하고 있는데 유럽 특유의 크래프트맨십(Craftsmanship)을 높이 사기 때문이다. 유명세는 더 있을지 모르지만 비싼 값을 치러야 하는 미국 디자이너들보다 합리적인 금액으로 경쟁 PT를 붙여볼 만한 디자이너들이 유럽에 많았다. 현대카드 프로젝트 외에도 다양한 분야에서 유럽 디자이너들과 공동 작업을 진행해 왔는데, 그들을 모셔오는 게 아니라 우리가 필요한 작업에 그들을 고용하는 방식이다. 국내 디자인 회사에서는 유례가 없는 이런 작업 방식 때문에 생긴 오해가 있다. 가장 큰 오해는 '토탈임팩트'라는 우리 회사를

토탈아이덴티티(Total Identity)라는 회사와 같은 회사로 알고 있거나 혹은 우리 회사명 자체를 토탈아이덴티티로 잘못 알고 있는 것이다. 우리 회사는 오래전부터 유럽의 저명한 디자인 그룹들로부터 제휴를 맺고 싶다는 제안을 여러 차례 받아 왔었다. 네덜란드에 기반을 둔 토탈아이덴티티라는 회사도 그런 회사들 중에 한 곳이었다. 한때는 토탈아이덴티티의 파트너 협약을 받아들인 적도 있었지만 현재는 우리와 아무런 관련이 없는 곳이다. 파트너십이 오래 가지 못했던 가장 큰 이유는 디자인 퀄리티의 문제였다. 어떤 이유에서인지 몇몇 실력파 디자이너들과 매니저들이 토탈아이덴티티를 떠난 것을 알게 되었고 그로 인해 토탈아이덴티티에서는 프로젝트를 함께 수행할 만한 디자인 작업물이 나오지 못하는 상황에 이르렀다. 반면 토탈아이덴티티를 떠났던 디자이너와 매니저들은 지금도 우리와 좋은 관계를 유지하며 일을 하고 있다. 우리가 신뢰하고 높이 산 것은 토탈아이덴티티라는 회사의 명성이 아니라 크리에이티브 디렉터 개인의 실력이었기 때문이다.

토탈임팩트는 토탈아이덴티티가 아니다. 사실 토탈아이덴티티는 우리 덕분에 한국 시장에 진출한 것인데 우리가 파트너십을 취소한 이후 토탈아이덴티티가 국내 영업을 하면서 우리 레퍼런스를 도용하는 일이 다수 있어서 강력히 항의하기도 했었다. 다시 한 번 토탈아이덴티티와 우리 회사 토탈임팩트는 전혀 관련이 없는 다른 회사임을 확실하게 밝히고 싶다. **현재 우리 회사는 세계적 커뮤니케이션 그룹 WPP 계열사인 브랜드 유니온(Brand Union)과 제휴를 맺고 유럽 지사들과 브랜딩 관련 공동 작업을 진행하고 있다.** 이런저런 소문들의 진상을 들여다보면 기존의 고정관념이나 선입견이 발원지가 된 듯하다. 모두들 당연하다고 여겼던 것들을 뒤집거나 바꿨을 때의 반응이라고 해야 할까? 골드가 고급 이미지를 대표한다는 고정관념, 손바닥보다 작은 카드에 디자인을 할 게 뭐 있냐는 편협한 시각, 한국 디자이너보다 외국 디자이너가 더 뛰어나다는 편견, 미국 디자이너가 세계 최고라는 선입견들을 무너뜨리지 않았다면 지금의 토탈임팩트는 없었을 것이다.

Total Impact
Brand Union Worldwide

브랜드 유니온 월드와이드는 랜드로버, 앱솔루트, 뱅크 오브
아메리카 등 수많은 기업의 브랜딩을 진행한 브랜드 컨설턴트
그룹으로, 세계 각지에 뻗어 있는 WPP 에이전시와의 파트너십을
통해 글로벌 프로젝트를 이끌어 가고 있다.
토탈임팩트는 2011년 브랜드 유니온 월드와이드의 제휴 요청을
받아들여 다국적 전문가로 이루어진 팀을 구축했으며 한국 브랜드의
글로벌화와 급변하는 국내외 디자인 트렌드에 새로운 가치를
부여하는 커뮤니케이션 패러다임을 제공하고자 한다.
www.brandunion.com

일하기 까다롭다는 소문들

"까칠한 디자이너들, 다루기 힘든 디자이너들."

우리 회사가 업계에서 자주 듣는 소리다. 경쟁 PT 참여를 요청받아도 상황에 따라서 응하지 않고 클라이언트들의 요구에 무조건 고분고분하게 굴지도 않는단다. 그리고 다른 곳보다 디자인 비용도 비싸다고 한다. 틀린 얘기는 아니다. 우리 회사는 실제로 경쟁 PT에 대해 나름의 원칙을 갖고 있다. '리젝션 피(Rejection Fee)'가 없는 크리에이티브 경쟁 PT는 참여하지 않는다. 리젝션 피는 경쟁 PT에 참여했다가 입찰이 안 된 업체에 시안 준비에 소요된 시간과 인력 등에 대한 최소한의 대가를 보장해 주는 것을 말한다. 리젝션 피가 있어도 제출해야 되는 서류의 출력비도 안 나오는 경우가 허다하기에, 우리는 선택적으로 경쟁 PT에 참여한다. 또 우리는 경쟁 PT를 거치지 않더라도 터무니없이 낮은 비용이 책정된 프로젝트는 받지 않는다. **'일한 만큼 그에 합당한 대가를 받는다'**는 지극히 기본적인 원칙을 지키고 싶기 때문이다.

무분별한 경쟁 PT에 참여하지 않겠다는 것은 브랜딩업계 질서를 바로 세우고 싶다는 의지의 실천이기도 하다. 필요 이상으로 가열된 경쟁 PT는 입찰에 참여한 디자인 업체는 물론이고 결국 클라이언트의 손실로 이어진다. 우리나라 대기업의 경쟁 PT에는 현실적으로 아무나 들어올 수 없다. 그 자리에 초청될 정도라면 디자인계에서 산전수전을 겪은 프로 중에 프로들이다. 이런 전문가들이 2~3개 회사도 아니고 많게는 8~9개 회사와 경쟁을 해야 한다면 물적으로 정신적으로 엄청난 소모전이 되고 만다. 결국 이런 과열 경쟁 때문에 PT에만 공을 들이고 막상 일을 따낸 후에는 실제 작업은 더 작은 회사에 하청을 주는 경우가 생기게 된다. 여러 회사가 경쟁할수록 일을 따낼 확률도 낮아지기 때문에 실제 작업에 몰두해야 할 열정과 시간을 시안 경쟁에 소모하게 되고, 결국 결과물의 완성도와 수준은 낮아질 수밖에 없다.

우리는 일반적인 경쟁 PT에 참여할 때는 간단한 RFP(Request for Proposal, 발주자가 특정 과제의 수행에 필요한 요구사항을 체계적으로 정리하여 제시한 것)를 받는다. 대부분의 경쟁 PT의 경우, 단순한 질문이나 요청에 대한 간단한 피드백을 받을 수는 있으나 프로젝트를

YES

위한 심층 인터뷰라든지 워크샵 없이 컨셉을 잡아야 한다. 그 기업이나 브랜드의 인사이트를 알지 못하는 상황에서 컨셉을 잡고 디자인을 하게 되면 클라이언트가 원하는 바를 정확하게 파악하지 못한 상태에서 겉핥기식 디자인을 하게 된다. 그래서 RFP를 받아서 최소한의 정보를 확보하려는 것이다. 만약 경쟁 PT에서 개발 업체로 선정된다고 해도 경쟁 PT에 제출했던 시안은 제쳐두고 다시 인터뷰와 워크샵을 진행해 컨셉을 잡아야 하는 경우가 비일비재하다. 경쟁 PT를 결과물을 얻기 위한 과정이 아니라 단순히 업체 선정을 위한 과정으로 여기기 때문이다. 그래서 우리는 경쟁 PT에 참여해 새 클라이언트를 확보하는 것보다는 우리에게 신뢰를 가지고 일을 맡긴 현재의 클라이언트에게 집중하는 것을 택했다. 바람직한 경쟁 PT는 불꽃 튀기는 경쟁에서 우열을 가려내는 과정도, 프로젝트에 적합한 회사를 찾는 과정도 아니다. 그 프로젝트에 가장 적합하고 좋은 결과물을 얻기 위한 과정이 되어야 한다. 우리가 클라이언트에게 고분고분하게 굴지 않는다는 것도 어느 정도는 맞는

달이다. 우리가 현대카드와 일할 때는 현대카드 직원보다 카드 상담을 더 잘 해낼
수 있을 정도로 상품과 서비스를 연구했고, 패션 브랜드와 일할 때는 아무리 사소한
미팅일지라도 대충 걸쳐 입고 가지 않았다. 해외 패션 에디터로부터 "어디서 옷을
사느냐"는 질문을 받을 정도로 그 브랜드에 어울리는 패션 감각을 온몸으로 익히며
일했다. 우스갯소리처럼 들릴 수도 있지만 주류 브랜드 일을 할 때는 술집을 차려도
될 정도로 제품에 대해 연구했고 회사 회식을 할 때도 클라이언트의 주류 제품을
애용했으며 고객사의 제품이 없을 때에는 사다 달라고 부탁을 하거나 직접 사가지고
가기도 했다. 클라이언트에 대해 클라이언트보다 더 연구하고 더 잘 안다는 자신감이
있기 때문에 우리는 클라이언트의 요구에 무조건 "예"라고 답하지 않는다. 예를 들어
우리가 판단하기에 어떤 프로젝트의 시안이 캐주얼한 분위기로 가는 것이 맞다고
판단되면 클라이언트가 정장 스타일을 고집한다 해도 우리는 적어도 세 번 이상
최상의 캐주얼룩 분위기의 시안을 만들어 제안한다. 그래도 받아들여지지 않는다면
클라이언트가 원하는 방향으로 작업한다. 클라이언트에 대한 포기라든지 그런 것이
아니다. 모든 평가는 결과로 말하는 것이다. 우리가 제안한 것이 전부 맞는다고 할

NO

Design Is
A Problem Solving
Activity.

Paul Rand

디자인은 문제를 해결하는 활동이다.
ㅡ폴 랜드

수 없기에 클라이언트의 의견 역시 존중하는 것이다. 물론 이러한 방식은 처음부터
클라이언트의 요구를 따르는 것보다 시간과 노력이 많이 들고, 자칫하다가는
클라이언트와 불편한 관계에 놓일 수 있다는 위험 부담이 있다. 어느 것이 옳고 어느
것이 그르다고 단순하게 말할 수 없겠지만 우리는 이런 태도와 과정이 전문가로서
필요한 자세라고 생각한다.

20년 가까이 여러 분야에 수많은 프로젝트를 진행하면서 많은 것을 보고 경험했으며
전문가로서 클라이언트에게 조언을 해왔다. 하지만 아직도 알아야 할 것이 많고,
아는 것이 많아도 쉽게 결정을 내리기 어렵게 만드는 다양한 변수가 존재한다.
그럼에도 불구하고 디자인은 예기치 못한 변수와 변화를 받아들이며 정답을 만들어 나가는
과정이다. 결과물이 나오기까지 쏟아지는 수많은 변수들 중에는 클라이언트의 판단과
의지도 포함된다. 전문가들이 고심 끝에 내놓은 제안이 얼마만큼 프로젝트의 성격에
부합하는가가 가장 중요한 판단 기준임에도 불구하고 클라이언트의 최종 선택은 그렇지
않은 방향으로 흘러가는 경우를 종종 보아 왔다.

클라이언트가 전문가의 의견을 신중히 들어주는 시스템이 아니라 역으로 전문가가
클라이언트에게 검증받아야 하는 대상이 되기 때문이다. 때로는 클라이언트가 검증을
위한 전문 위원회를 구성해 조언을 받는 경우도 있는데, 대부분 경쟁사들이 위원회에
들어오고 더러는 업계에서 전문가로 인정받지 못하는 인사가 포함되는 경우도 있다.
클라이언트들이 우리를 믿고 맡길 때 서로간의 신뢰가 바탕이 된 작업은 결과 역시 좋을
수밖에 없다. 그래서 우리는 좋은 디자인을 완성시키는 것은 결국 좋은 클라이언트라고
생각한다. 아무리 작업이 좋아도 클라이언트가 알아봐 주지 않으면 소용이 없기
때문이다. 좋은 디자인은 결국 좋은 클라이언트가 만드는 것이다. 우리가 프레젠테이션
자료 마지막 문구로 "좋은 디자인을 하는 것은 어렵지 않지만 위대한 디자인을 하기
위해서는 위대한 클라이언트가 필요하다(Doing good design is easy. But doing great design
requires a great client)."라는 마이클 오스본(Michael Osborne)의 말을 넣는 것도 이런
이유에서다.

논리가 없으면 출발부터 좌초된다

지구에 존재하는 인구가 약 72억 명이라고 한다. 그들의 성장 과정과 특성, 성격은
전부 달라서 개인적 취향이나 선호도에 대한 경우의 수는 지구상에 존재하는 사람의
수만큼 많을 것이다. 때문에 취향이나 선호도는 다수에게 인정받지 못한다고 해도
잘못된 것이라고 할 수 없다. 그것은 숫자와 상관없이 의미를 지닌다. 하지만 디자인은
그렇지 않다. 공감하거나 선호하는 숫자가 상대적으로 월등하거나 강력해야 한다.
그래픽디자인을 비주얼 커뮤니케이션이라고 하는 것에서 알 수 있듯이 디자인을
통해 말하고자 하는 것이 클라이언트, 혹은 소비자에게 잘 전달되었는지,
즉 커뮤니케이션 되었는지를 고려해야 한다. 개발 프로세스와 결과물을 발표했을 때
그것을 받아들이고 사용할 사람들의 반응도 고려해야 한다는 뜻이다. 우리가 개발하는
디자인은 '사용을 위한 디자인'이기 때문이다.
전체 동의를 구할 필요는 없지만 호소력과 설득력 있는 방향성을 제시하기 위해서는
논리가 분명히 서 있어야 한다. 즉, 모든 디자인 시안과 결과물에는 목적과 이유가 분명해야
하고 "Why?"라는 질문을 던질 때 답을 제시할 수 있어야 한다. "Why?"라는 질문에 답할
수 없는 디자인, 다시 말해 목적이 불분명한 디자인은 쓸모없는 장식일 뿐이다.
그럴 듯한 장식은 예술로 승화될 수 있지만 디자인은 그렇지 않다. 디자인은 뚜렷한
목적과 의도된 목표를 가진다. 디자인은 소통하는 것이기에 그에 부합하는 내용과 가치,
표현 그리고 감정을 가진다. 디자인을 경험하게 만들고 소통시키기 위해 우리는 모양,
색깔, 재료, 소리, 그림 그리고 여러 이벤트를 이용한다. 여기서 중요한 것은 전달하려는
메시지가 명확하고 집중되어 있어야 한다는 것이다. 모든 소통에는 '공통 요소'를 가지고
있어야 한다. 디자인 표현 또한 '공통 요소'를 가져야 한다. 여기서 말하는 '공통 요소'란
단순히 모든 건물, 자동차, 간판, 편지봉투나 명함에 새겨져 있는 로고를 말하는 것이
아니다. '공통 요소'란 디자인이 향하는 공통의 방향을 말한다.
좋은 디자인은 어떠한 소통에서도 원하는 뜻을 표현해 내며 표현 수단을 가리지
않는다. 인쇄되거나 말로 전달되거나 화면을 통해서 또는 광고, 네온사인, 소책자나

MEANING

COMMUNICATION

VISUAL

GOOD DESIGN

웹사이트 등 어떤 경로를 통해서라도 같은 느낌과 내용이 전달되도록 디자인되어야 한다. 좋은 디자인은 우리가 인지할 수 있는 공통 요소를 통해 사람들과 소통하는 것이다. 이것은 같은 모양, 같은 색, 그리고 같은 이미지를 단순히 계속 사용하는 것에 그치지 않는다. 하나의 목소리로 소통하고 메시지와 뜻은 언제나 같은 방향을 향해야 한다. 그래야 좋은 디자인이라 할 수 있으며, 그래야 소비자에게 자신의 목소리를 도전적이고 직접적으로 전달해 이후 큰 영향력을 행사할 수 있다. 이렇게 일정한 방향성을 갖고 소통하는 디자인, 공감할 수 있는 디자인을 위해선 사전 조사가 필요하고 쓸모 있는 데이터 분석이 뒷받침되어야 한다.

대부분의 디자이너들은 프로젝트 진행을 위해 사전 조사를 직접 하는 경우가 거의 없다. 오리엔테이션 미팅 때 받은 대략의 문서 자료와 동종업계의 트렌드 파악으로 작업을 시작한다. 우리는 이 과정에 디자이너가 좀 더 깊숙이 직접적으로 관여해야 한다고 주장하는 쪽이다. 현장을 알아야 정확한 통찰력을 발휘할 수 있고 자신의 의견을 디자인에 포함시킬 수 있으며 그 근거를 클라이언트에게 정확하게 설명하고 설득할 수 있다. 그래서 제품과 서비스가 연구되는 단계에 디자이너가 참여하게 될 때 가장 바람직한 결과물을 얻게 될 때가 많다. 우리가 클라이언트보다 클라이언트에 대해 더 자세히 연구하는 이유이다. 디자인 작업이라는 것은 수학공식처럼 각각의 과정과 결과물이 계산된 코스와 값으로 떨어지지 않는다. 실질적인 일을 시작하기 전부터 이런저런 테스트들과 미팅을 통과해야 하기 때문에 논리 없이 감으로 진행한다는 것은 설계도 없이 멋진 집을 지어보겠다는 것과 다를 바 없다.

컨셉을 만들어 적용할 수 있는 능력, 이것이 디자인의 힘이다. 좋은 디자인은 좋은 글쓰기와도 비슷하다고 생각한다. 초기에는 많은 생각과 많은 내용이 담기지만 시간을 두고 숙성의 시간을 거치면 꼭 필요한 것만 남게 된다. 불필요한 것을 걸러내고 '이 일을 왜 해야 하는가?' '왜 이런 형태가, 왜 이 컬러가 나와야 하는가?'라는 근본적인 물음에 대해 스스로 답을 구하는 과정이 논리이다. "더 이상 덧붙일 게 없을 때가 아니라 더 이상 뺄 게 없을 때 비로소 완성된다(It wasn't until completed that it has no more things to take away, not when it has no more to add)."라고 했던 스티브 잡스(Steve Jobs)의 말도 이런 맥락에서 이해할 수 있을 것이다. 논리적인 데이터를 구축하는 것은 상대를 설득하고

"It wasn't until completed
that it has nomore things to take away,
not when it has no more to add."

Steve Jobs

작업이 순조롭게 진행되도록 돕는 것은 물론, 결과적으로 디자인의 완성도를 높이는 데 기여한다.

우리가 모든 작업에서 "Why?"라는 질문을 중요하게 다루는 것은 우리가 만든 결과물을 통해 우리에게 일을 맡긴 클라이언트와, 디자인 결과물을 접하고 사용하게 될 사람들이 무엇을 얻는가, 무엇을 얻고 싶은가에 대한 답을 주어야 하기 때문이다.

디자인을 할 때도 논리가 필요하지만 디자인을 받아들일 때도 마찬가지로 논리가 필요하다. 어떤 클라이언트는 최종안을 정할 때 다수결로 결정하는 경우가 있는데 이것은 좋지 않은 방법이다. 그 문제에 대해 진정으로 고민하는 소수의 의견이 더 중요하다. 다수라고는 하지만 모두 취향이 다르고 모두가 높은 안목을 지닌 것은 아니기 때문이다. 이런 맥락에서도 현대카드는 결정 과정이 단순하고 신속했다.

2

Identity

Design Is
Outstanding As
A Competitive Weapon
When It Comes To
Visualizing
A Business Strategy.

David Carson

디자인은 비즈니스 전략을 시각화하는 것에 관해서라면 가장 걸출한 경쟁력을 지닌 무기이다.
—데이비드 카슨

What define a brand?

브랜딩은 일반명사와 고유명사의 싸움이다

브랜드(Brand)의 어원은 목장 소유의 소나 말에 불도장(Branding Iron)을 찍어 소유주를
구분하던 것에서 유래되었다. 그러나 산업화가 진행되면서 제품을 의미하게 되었고
더 나아가 서비스나 회사 자체를 가리키는 등, 확장된 의미를 포함시키며 발전해 왔다.
지금 이 시간에도 브랜드는 그 의미를 확장해 가고 있으며 어떤 실체를 지닌 것을
가리킨다기보다는 무형자산으로서 가치를 지닌다. 브랜딩은 이러한 브랜드에 대해
소비자가 충성도(로열티)를 갖게 하는 것이 목적이다. 즉 브랜드가 어떤 제품이나 회사의
로고, 컬러, 상표권 등의 이미지라고 한다면 브랜딩은 이를 위한 전반적인 행위를
뜻한다. 컨설팅이나 컨셉 설정 등 디자인을 하기 전의 작업도 브랜딩에 포함되며 디자인
이후의 마케팅 부분도 브랜딩이라 할 수 있다. 브랜딩은 기업 내부의 통합을 이루고
미래지향적인 비전을 제시하고자 하는 부분과, 고객을 대상으로 하는 부분, 소비자
행동양식에 대한 부분 등 여러 가지 개념으로 분류되기도 한다. 그러나 우리가 여기서
이야기하려는 것은 학계나 업계의 분류 방식을 따른 브랜딩의 개념적인 것에 대한 것은
아니다. 그보다는 경험을 바탕으로 우리 나름대로 정립한 브랜딩 방법론을 소개하고
현재 혹은 미래의 기업이나 브랜드가 나아야 할 방향에 대해 이야기하려 한다. 브랜딩
중에서도 아이덴티티처럼 소비자들에게 직접 제시되는 시각적인 부분이 우리가 주력해
온 분야이다. 디자인이라 불리는 이 작업에서 중요한 것은 디자인이 좋다, 나쁘다보다는
그 결과물이 제품이나 회사 이미지에 얼마나 부합하느냐이다. 보여지는 디자인
결과물이 대상 제품이나 서비스, 회사에 얼마나 어울리느냐에 따라 그 제품, 회사의
것이 될 수 있고 그렇지 않을 수도 있다.
브랜딩을 위한 디자인에서 가장 대표적인 것이 아이덴티티 작업이다.
아이덴티티(Identity)는 브랜드나 기업을 대표하는 시각적인 표현 요소로 소비자에게
어필하는 상표의 집약, 또는 상표의 성격을 나타내지만, 이런 유형적인 것에 더해
그 브랜드를 사용하는 사람이 어떤 생각을 갖고 있고 어떤 행동을 하고 어떤 옷을
입었는지와 같은 그 브랜드의 개성 자체를 말하기도 한다. 즉 다른 상표와 명확한

차별성을 지니도록 사용하는 이미지라 할 수 있다. 아이덴티티는 조형적으로 통일되고 규격화된 디자인 요소로 표현되지만 그것이 전부는 아니다. 더 중요한 것은 보이는 것을 통해서 보이지 않는 것들을 통제하고 조정하며 움직이게 만드는 것이다. 아이덴티티는 기업과 제품의 통일된 목소리를 바깥 세상에 전하는 메신저이며, 다양한 경험을 통해 고객과의 관계가 지속되도록 잇는 다리 역할을 한다. 또한 기업 내부적으로는 모든 구성원들의 마인드와 태도가 융합되도록 조율하고 기업 전체의 비전을 확인하는 지침이자 안내자 역할을 한다. 결국 아이덴티티란 컨셉이 명확한 자기다움, 개성을 발휘하는 것이다. 그리하여 그 브랜드나 회사를 일반명사가 아니라 고유명사로 자리매김하도록 하는 것이다.

아이덴티티는 CI(기업 아이덴티티), BI(브랜드 아이덴티티), VI(비주얼 아이덴티티) 등으로 세분화될 수 있지만 최근 들어 이러한 구분과 경계가 모호해졌고 브랜딩의 영역에서 통합적으로 다루어진다. 국내 혹은 디자인업계에서는 아이덴티티가 시각적인 것으로만 인식되고 있지만 그보다는 강력한 통찰력(인사이트)을 보여 줄 수 있는 하나의 목소리로 정의되고 커뮤니케이션 되어야 한다. 따라서 성공적인 아이덴티티 디자인을 위해서는 실제 디자인 작업 전에 컨설팅이나 브랜드 플랫폼을 정의하는 등의 언어적(Verbal)인 작업들이 수행되어야 한다. 토탈임팩트는 프로젝트를 맡았을 때 이러한 디자인 전 단계가 프로젝트에 포함되어 있지 않더라도 반드시 이 부분을 선행해서 수행한다. 우리는 아이덴티티 전문 회사가 아닌 '브랜딩 전문 회사'이기 때문이다.

물론 요즘 업계에서는 아이덴티티 전문 회사라는 명칭보다는 브랜딩 전문 회사라는

토탈임팩트의 작업 프로세스와 범위

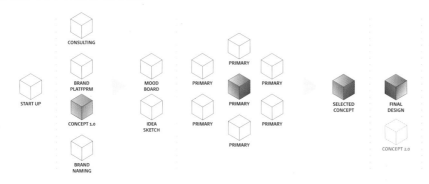

명칭이 많이 쓰이는 추세이다. 하지만 우리는 그중에서도 다른 회사와 차별화되는 점이 있다. 브랜딩 회사에서는 컨설팅, 전략 개발, 네이밍, 아이덴티티 개발 등을 주로 수행한다. 우리도 당연히 이런 일들을 주요 업무 범위로 잡고 있지만 그 외의 프로젝트 용역도 들어온다. 예를 들어 비주얼 가이드라인을 잡거나 편집디자인, 사진 촬영, 홍보 동영상 제작이나 인테리어 부분이 그러하다. 가이드라인 프로젝트는 일반적인 브랜딩 업무의 연장선상에 있다고 할 수 있지만 그 외의 일들은 다른 브랜딩 회사들이 하는 일과는 분명 다른 점이다. 다만 우리는 이러한 프로젝트를 단독 프로젝트로서가 아니라 아이덴티티나 브랜딩과 연계되어 있을 때만 진행한다. 이런 프로젝트는 아이덴티티를 비롯해 인쇄물, 공간 등 어떤 매체를 통해서도 같은 목소리를 내고 싶다는 클라이언트의 의지가 있을 때만 가능한 일이다. GS 홈쇼핑의 홍보 동영상이나 현대카드의 파이낸스샵과 하우스 오브 더퍼플 같은 인테리어 관련 프로젝트들이 그런 경우였다.

아이덴티티를 시각적으로 표현할 때 우리는 로고(Logo), 컬러(Color), 서체(Typeface), 포스 엘리먼트(4th Element)의 네 가지 요소를 기본으로 작업하고 있다. 이 요소들은 독립적으로도 사용되기도 하고 함께 사용되기도 한다. 각 요소들이 체계적으로 정립되어 있어야 각 요소들이 결합하여 하나의 시스템으로 완성되었을 때 브랜드가 통일되고 강력한 목소리를 낼 수 있다. 이것이 프로젝트에 임하는 우리의 방법론이자 자세이다. 다음에서 이 네 가지 요소가 각각 어떠한 역할을 하는지 설명하려 한다.

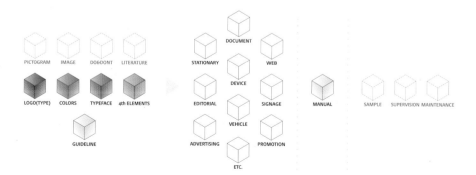

Logo

로고, 제일 먼저 만나는 브랜드의 얼굴

로고는 아이덴티티 개발의 첫 번째 요소이다. 한 회사를 대표하는 로고는
심볼(Symbol)이 될 수도 있고 워드마크(Wordmark)가 될 수도 있고 두 가지가 조합되거나
전혀 다른 형태로 표현될 수도 있다. 심볼 마크는 인지성이 좋지만 이를 알리기 위한
비용이 많이 든다. 텍스트 기반의 로고 타입이나 워드마크는 심볼보다는 구조가
복잡하지만 문자 형태 자체를 통해서 회사나 브랜드 이름을 직접 알릴 수 있는 장점이
있다. 심볼과 워드마크는 장단점이 있으므로 모든 기업이 동일한 표현 형태를 갖출
필요는 없다. 기업마다 환경과 특성이 제각각이기 때문이다. 아이덴티티를 위해
모든 요소를 다 갖춰야 하는 것이 아니라 기업의 현재 모습과 미래 목표에 부합하는
시스템을 갖추고 발전시켜 나가는 것이 중요하다. 기업은 멈춰 있는 것이 아니라
끊임없이 변화하고 성장·발전하는 것을 기본 목표로 삼기 때문이다. 여기서 놓치지
말아야 할 핵심은 아이덴티티 구축은 변질이 아니라 변화해야 하되 그 과정에서
일관된 업그레이드 시스템을 축적해 나가야 한다는 것이다. 지금 당장의 변화와 혁신도
중요하겠지만 장차 확장될 기업 시스템에도 응용할 수 있는 비주얼 아이덴티티 작업이
사전에 고려되어야 한다.

CI는 기본적으로 기업의 이미지를 통합하는 작업이다. 복잡다단한 정보화 시대에서
기업의 통합된 이미지는 비즈니스 경영에서 전략적인 무기가 된다. 이러한 개념을
가장 먼저 받아들여 적용한 기업이 1950년대 IBM이었다. IBM의 창업자인 토머스 J.
왓슨(Tomas J. Watson)은 근대적인 CI 개념을 도입해 회사 마크와 쇼룸 인테리어, 편지지,
봉투에 이르기까지 모든 기업 아이템을 통일된 시스템으로 디자인하여 최첨단 컴퓨터
회사의 이미지를 업그레이드시켰고 결과는 성공적이었다.

오늘날에도 기업의 아이덴티티는 비즈니스의 전략적 기반이자 고객과의 커뮤니케이션
창구로도 중요한 역할을 담당하고 있다. 그렇지만 여기서 짚고 넘어가야 할 것이
있다. 언제부터인가 유행어처럼 번지고 있는 '디자인 경영'이라는 말에 관해서다. 마치
디자인을 잘하면 사업이 잘되고 디자인으로 성공적인 비즈니스를 할 수 있다는 말로

The World's Most
Valuable Brands

The World's Most Valuable Brands Home · Methodology

SEARCH

Search by brand name

Search

BROWSE THE LIST

See Also

Retail Branding

Best Franchise
Opportunities

Most Profitable Small
Businesses

Best Business Opportunities

Retail Business Plans

Retail Inventory Control

OTHER LISTS

Forbes 400 Richest
Americans

World's Most Powerful
Women

The World's Billionaires

Global 2000 Leading
Companies

World's Most Powerful
People

LICENSING OPTIONS

Logo Licensing

Reprints/E-Prints

Products/Plaques

Order Spreadsheet

Rank	Brand	Brand Value ($bil)	1-Yr Value Change (%)	Brand Revenue ($bil)	Company Advertising ($mil)	Industry
1	Apple	124.2	19	170.9	1,100	Technology
2	Microsoft	63.0	11	86.7	2,300	Technology
3	Google	56.6	19	51.4	2,848	Technology
4	Coca-Cola	56.1	2	23.8	3,266	Beverages
5	IBM	47.9	-5	99.8	1,294	Technology
6	McDonald's	39.9	1	89.1	808	Restaurants
7	General Electric	37.1	9	126.0		Diversified
8	Samsung	35.0	19	209.6	3,818	Technology
9	Toyota	31.3	22	182.2	4,200	Automotive
10	Louis Vuitton	29.9	5	9.7	4,700	
11	BMW	28.8	4	81.3		
12	Cisco	28.0	4			

《포브스》 온라인의 세계 브랜드 가치 순위

들린다. 과연 그럴까?

그래픽디자인의 거장이자 기업 디자인의 대부로 불리는 폴 랜드(Paul Rand)는 이런 말을 남겼다.

> 1등 회사의 로고는 1등으로 여겨지고 2등 회사의 로고는 결국 2등으로 인식됩니다. 대중의 인식이 적절한 단계에 이르기도 전에 로고가 선도적 역할을 하리라고 믿는 것은 대단히 어리석은 짓입니다. 사람들에게 친숙해지고 나서야 로고는 제 기능을 하게 됩니다. 제품이나 서비스가 효율적이냐 비효율적이냐, 적당한가 그렇지 않은가가 판가름 난 다음에야 비로소 로고는 진정으로 대표성을 갖게 된다는 말입니다.

예전엔 디자인의 전략적 사용에 대해서 소홀했다면 지금은 반대로 디자인 경영이란 말로 기업이나 제품, 브랜드와 디자인을 같이 논하는 경우가 많으나 정작 그 결과물들은 서로 다른 목소리를 내는 경우를 종종 본다. 디자인은 경영을 위한 수단일 뿐, 디자인 자체가 브랜드나 제품이 아니라는 점을 잊지 말았으면 좋겠다. 비즈니스를 잘하는 회사, 질 좋은 제품을 끊임없이 연구해 소비자에게 제공하려는 회사, 안목 있는 매니지먼트 시스템을 갖춘 회사에 안목 있는 디자인이 수반되었을 때 전략적 무기로서 디자인 파워가 제 역할을 해내는 것이다. 단순히 디자인 경영이라는 어휘적 무기를 앞세워 기업이나 제품, 브랜드의 본질을 소홀히 해서는 안 된다는 뜻이다. 브랜드 가치 평가에서 상위권에 오르거나 디자인 관련 상을 받았어도 실제 제품이나 서비스의 질을 보장하기 어려운 경우가 있는데, 브랜드의 본질이나 방향성과 상관없이 단순히 디자인이나 마케팅, 광고, PR에 치중했기 때문이다.

디자인은 브랜드의 본질과 방향성을 소비자에게 시각적으로 제시하는 얼굴이라는 점에서 의미가 있다. 로고는 브랜딩 작업 중 시각적으로 가장 처음 인식되는 것이기도 하다. 더불어 로고는 컬러를 가지고 있고 서체와 연계되는 경우가 많으며 포스 엘리먼트(4th Element)에 대한 모티프를 제공하는 등, 네 가지 요소 중 가장 중심에 있는 요소이기도 하다. 로고에는 제품이나 회사가 가고자 하는 방향이 직간접적으로 표현되는 것이 일반적이다.

대표적인 사례로 페덱스(FedEx) 로고를 들 수 있다. UPS 등 다른 배송업체들과의 경쟁

구도에서 차별화된 전략을 원했던 페덱스는 '당일 배송'이라는 슬로건 아래 광고 및
마케팅 활동을 진행했다. 그 일환으로 워드마크의 대문자 'E'와 소문자 'x' 사이에
화살표를 간접적으로 표시하여 '바로' 배송한다는 의미를 표현했다. 빠른 배송, 당일
배송, 직접 배송이라는 하나의 컨셉으로 함축적이고 통일된 브랜딩을 한 것이다. 물론
페덱스는 당일 배송만 취급하지는 않는다. 경쟁사들과 마찬가지로 일반적인 우편이나
택배 서비스도 취급한다. 하지만 일반 소비자들은 같은 배송업체라고 하더라도
페덱스가 하면 더 빠를 것이라는 인식을 갖게 되었고 페덱스는 시장 점유율을 높일 수
있었다. 'E'와 'x' 사이에 놓인 화살표를 일반 소비자들이 쉽게 찾을 수 있었을까? 전부
그렇지는 않았을 것이다. 하지만 페덱스는 그들이 보여 주고 싶은 것, 이야기하고 싶은
이미지를 정확하게 로고에 표현했다.

전략적 브랜딩 시스템을 잘 발전시켜 온 브랜드로 애플(Apple)을 빼놓을 수 없다. 요즘
사람들은 애플을 세련되고 혁신적인 이미지로, 늘 새로운 문화를 주도하는 지적이며
혁신적인 사람들이 선택하는 브랜드라고 생각한다. 그러나 아는 사람은 알겠지만
혁신의 아이콘인 애플의 매킨토시는 사실 홍옥이나 부사 같은 사과 품종의 명칭에서
따온 이름이었다. 애플과 매킨토시만큼 "브랜딩은 일반명사와 고유명사의 싸움"이라는
명제를 가장 잘 보여 주는 예도 없을 것이다. 애플의 제품 네이밍 체계를 보면, 모두가
노트북이라고 할 때 애플만은 파워북(PowerBook)이라는 네이밍으로 별도의 포지셔닝을
취했다. 지금의 맥북에어(MacBook Air), 맥북프로(MacBook Pro), 아이맥(iMac)은 이런
체계를 이어 발전시켜 온 것이다. 덕분에 애플에서 생산되는 제품들은 노트북 같은
일반명사가 아니라 애플 특유의 고유명사로 불리게(인식되게) 되었고 애플만의 라인업을
만들어 냈다. 수많은 단계의 변화를 거치면서도 브랜드의 오리지널리티는 흔들지 않고
더욱 견고하게 업그레이드한 것이다.

비주얼 시스템도 마찬가지이다. 애플의 로고는 1977년에 레인보우 빛깔의 로고가
나오기 전에는 사과나무 아래 뉴턴이 앉아 있는 매우 복잡하고 평범한 형태의
그림이었다. 초창기 로고에서 1977년 무지개 색깔의 로고, 그리고 지금의 로고
사이에는 엄청난 변화가 있다. 그러나 초창기 로고에 담긴 기본적인 인사이트나 의미는
여전히 유지되고 있으며, 형태상 지금 로고의 원형이라고 할 수 있는 1977년 이후로는
시대에 맞게 조금씩 다듬어질 뿐 원형을 유지하고 있다.

"세상을 바꾼 세 개의 사과"라는 말이 있다. 애플의 인사이트를 가장 잘 나타내는
이야기가 아닌가 싶은데 세상을 바꾼 세 개의 사과란 성서에 나오는 이브의 사과(선악과),
뉴턴의 사과, 세잔의 사과를 말한다. 모두 변화와 혁신을 이끌었다는 공통점이 있다.
꼬임에 넘어가 먹게 된 이브의 사과로 인해 몰라도 될 개념(선악)을 터득하게 되었고,
뉴턴의 사과는 중력 개념을 발견하는 단초가 되어 훗날 여러 철학자와 과학자에게
영향을 미치게 된다. 세잔의 사과는 사과를 있는 그대로 재현한 것이 아니라 감성적인
존재로 표현했다. 사과를 각기 다른 시점(View Point)에서 표현했고 국제적인 교역이
활발하던 시대가 아니었음에도 불구하고 각 대륙의 사과를 표현하는 다양성을 보였다.
이 세 개의 사과에 더해 제2차 세계대전 당시 독일 암호문인 이니그마를 해석하여
노르망디 상륙작전을 성공시킨 영국의 컴퓨터 과학자이자 수학자인 앨런 튜링(Alan M.
Turing)의 사과가 거론되기도 한다. 그는 동성애자라는 오명을 안고 마치 백설공주처럼
독(청산가리)이 든 사과를 먹고 자살한다.
애플의 사과는 아쉽게도 세상을 바꾼 사과에는 포함되지 않는다. 하지만
아이러니하게도 위의 모든 것을 상징적으로 담고 있다. 초창기 로고에서 보이는 뉴턴의
사과는 물론, 지금의 로고에 보이는 한입 베어 먹은 선악과 모양, 튜링의 동성애를
떠올리게 하는 1977년의 무지개색 로고, 세잔의 사과와 같은 다양성까지. 이와 관련해
많은 글이 나와 있지만 애플을 세상을 바꾼 네 번째 사과로 등극시키는데 이의를
제기할 사람은 없을 듯하다. 이는 애플의 인사이트가 로고 등의 비주얼 시스템에 잘
표현되어 있기 때문이다.

1976

1977

2015

Typeface

서체, 과학적 방식으로 설명할 수 없는 미묘함

"좋은 서체는 단어 이상의 의미를 지닌다(Good type means more than words)."라는 말이 있다. 이 말은 적절히 쓰인 서체, 그리고 훌륭한 서체는 그 단어가 지닌 의미보다 더 많은 것을 함축할 수 있다는 뜻이다. 서체를 읽기 위한 글자의 이러저러한 모양 정도로 생각할지 모르지만 서체에서는 언어적 측면에 더해 시각적인 기능과 효과가 다양하게 발휘된다. 실제로 어떤 서체를 쓰느냐에 따라 특별한 감정과 느낌이 표현될 수 있으며 디자인의 완성도와 디테일의 수준이 결정된다. 즉 서체는 캐릭터를 지니고 있어서 더 강력한 지시를 내릴 수도 있고 미묘한 감정 상태를 전달할 수도 있으며 그 서체가 쓰인 디자인 결과물의 품격을 한 단계 승격시킬 수도 있다.

워드마크 유형의 아이덴티티 작업을 할 때 새로 서체를 만드는 경우도 있지만 기존 서체를 활용하는 경우도 있다. 그런데 기존 서체를 활용할 경우 '디자인'이라는 명분 아래 그 서체에 대한 충분한 지식 없이 임의로 획을 조절하거나 두께를 손보는 경우를 종종 본다. 물론 이러한 일련의 작업이 전부 잘못되었다는 것은 아니지만 이러한 부분은 최소화하는 것이 좋다고 생각한다. 이미 그 기능성과 심미성이 역사적으로 검증된 서체들은 수정하지 않아도 그 자체만으로 충분히 자신의

이야기를 할 수 있기 때문이다. 어설프게 손을 댔다가 그 서체가 지닌 역사나 이야기를
잃어버릴 수도 있다.

또다시 애플을 말하지 않을 수 없는데 스티브 잡스는 일찍이 서체의 이러한 특성과
중요성을 깨달은 사람이었다. 그가 스탠포드 대학 졸업식에서 발표한 연설문을 보면
서체에 대한 그의 철학과 그 철학이 애플의 매킨토시 탄생에 어떤 영향을 미쳤는지
알 수 있다. 그의 연설문 일부를 가감 없이 보는 것이 이해가 빠를 것이다.

당시 리드 칼리지는 미국 최고의 서체 교육을 제공했던 것 같습니다. 학교 곳곳에 붙어
있는 포스터와 서랍에 붙어 있는 상표들은 손으로 아름답게 그린 서체 예술이었습니다.
저는 정규 과목을 들을 필요가 없으므로 서체 수업을 들었습니다. 그때 저는 세리프와
산세리프체에 관해 배웠고, 다른 글자들을 조합했을 때의 자간(글자사이), 그 여백의
다양함을 배웠으며 위대한 글자체의 요소가 무엇인지에 관해 배웠습니다. 그것은 도저히
과학적인 방식으로는 표현해 낼 수 없는 아름답고 유서 깊고 예술적으로 미묘한 것이어서
전 매료되고 말았습니다. 이 중 어느 하나라도 제 인생에 실질적 도움이 될 것 같지는
않았습니다. 그러나 10년 후 우리가 첫 번째 매킨토시를 구상할 때 그것들은 고스란히
빛을 발했습니다. 우리가 설계한 매킨토시에 그 기능을 모두 집어넣었으니까요. 그것은
아름다운 서체를 가진 최초의 컴퓨터였습니다. 제가 만약 그 서체 수업을 듣지 않았다면
매킨토시의 복수 서체 기능이나 자동 자간 맞춤 기능은 없었을 것입니다.

스티브 잡스가 이야기한 대로 과학적 설명은 할 수 없지만 미묘한 예술적 가치와
실질적인 기능들이 서체에 담겨 있으며 서체는 글자로서 의미를 나타내는 동시에
그림(조형적 요소)이 되기도 한다. 이어지는 페이지들에 Smile, High, Thunders 단어에
사용된 서체들을 살펴보면 서체가 지닌 조형성과 감수성에 대해 쉽게 이해가 될
것이다. 압축적이고 상징적인 아이덴티티나 로고 작업에서 서체가 중요한 것은
이러한 까닭이다. 우리가 아이덴티티 작업의 기본이 서체라고 말하는 것도 같은
맥락이다.

세계적인 브랜드들 중에는 기존 서체를 그대로 활용해 브랜드의 개성을 녹여 내는
경우도 많다. 세리프 계열에 속하는 보도니(Bodoni)는 우리에게 너무나 잘 알려진

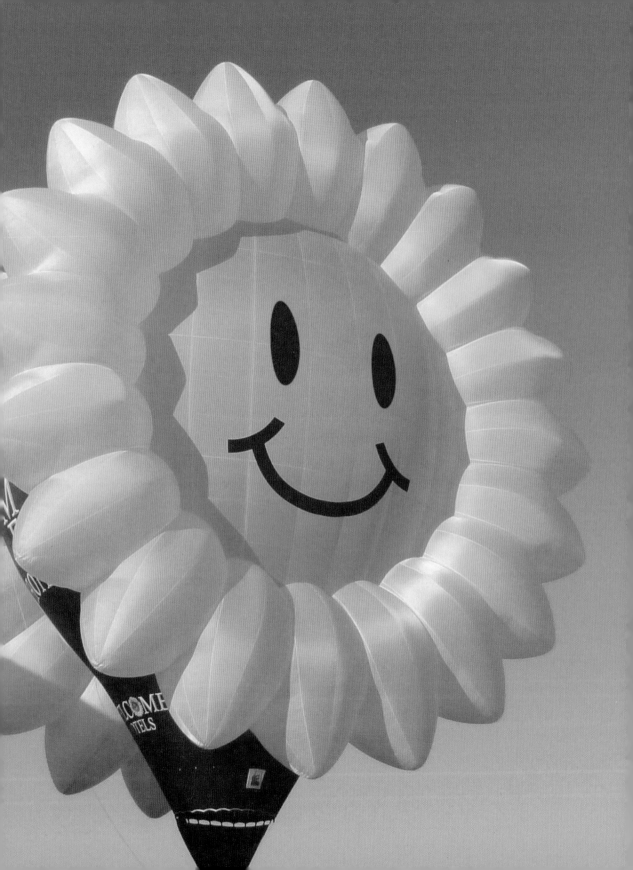

Smile

HIGH

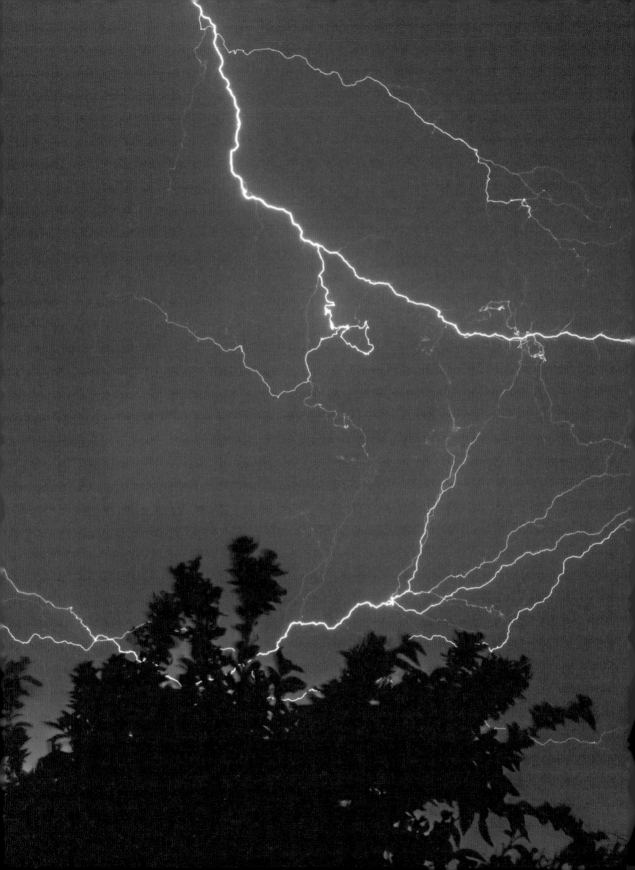

Thunder⚡

친숙한 서체이다. 보도니는 모던 서체의 출발점이자 이탈리아 서체의 꽃이라고 불리는
감수성이 뛰어난 서체이다. 서체의 곡선이 주는 우아함과 세련미 때문인지 특히
패션계에서 사랑받고 있다. 아래의 유명 패션 잡지들의 제호에 쓰인 서체들이 모두
보도니이다. 이탈리아 남성 명품 브랜드 아르마니(Armani) 또한 보도니를 사용하고 있다.

세계 패션 잡지에 사용된 보도니 서체

Harper's
BAZAAR

W

VOGUE

ELLE

산세리프 계열의 서체 중에서 보도니에 견줄 만한 것을 뽑는다면 푸투라(Futura)가
아닐까 싶다. 푸투라는 1920년대부터 사용되기 시작해 세계적으로 사랑받고 있는
역사적인 서체이다. 세계적인 가구 브랜드 이케아(IKEA), 국제 운송업체 페덱스(FedEx),
자동차 폴크스바겐(Volkswagen)의 로고 역시 이 서체를 사용하고 있으며, 많은
여성들에게 사랑받는 루이비통(Louis Vuitton)의 로고도 푸투라이다.

BODONI
FUTURA

브랜딩과 아이덴티티 작업에서 서체와 관해 또 하나 아쉬운 점이 있다면 '전용서체'의
남발이다. 근래 들어 우리나라의 많은 기업들 사이에선 서체에 대한 관심이 지나쳐
군이 전용서체를 만들지 않아도 되는데 전용서체를 만드는 경우도 보인다. 기존 서체
중에 훌륭한 서체가 많은데도 불구하고 몇몇 대기업들은 억지스러울 정도로 전용서체
개발에 힘을 쓰고 있는 것 같다. 그보다는 이미 역사적으로 검증된 서체 중 브랜드나
기업의 이미지에 맞는 서체를 잘 선택해 지정서체로 사용하는 것만으로도 원하는
효과를 충분히 얻을 수 있다. 예를 들어 루이비통이나 폭스바겐은 성격과 분야가
완전히 다른 기업이지만 둘 다 푸투라 서체를 쓰고 있다. 그러나 누구도 두 회사를
비슷하게 보거나 혼돈하지 않는다.

LOUIS VUITTON

Volkswagen

인터브랜드 선정 세계 100대 브랜드

http://www.bestglobalbrands.com/2014/ranking/

Color

같은 컬러, 다른 느낌

브랜드를 시각화할 때 컬러는 사람들의 시선을 가장 쉽고 강력하게 사로잡을 수 있는
방법 중 하나다. 무언가를 볼 때 가장 먼저 인지되는 것이 바로 '색'이기 때문이다. 또한
컬러는 직관적이고 심리적인 호소력이 높기 때문에 기업이나 브랜드의 고유 컬러를
지속적으로 노출시키는 것은 브랜드 이미지를 강화하는 데 효과적이다.
미국 경제 전문 잡지 《비즈니스위크》와 인터브랜드에서 매년 세계 100대 기업을 선정해
발표한다. 이들 기업의 아이덴티티를 살펴보면 업종이나 서비스와 제품의 종류가
다른데도 같은 계열의 컬러를 사용하는 기업들을 발견할 수 있다. 100대 기업의
아이덴티티에 가장 많이 사용된 컬러 중 하나가 블루 컬러이다. 국내 기업 삼성과 현대
등을 비롯해 IBM, GE, Intel, HP, Facebook, VISA 등 로고에 블루 계열 색상을 쓰는
기업은 일일이 헤아릴 수 없을 정도다. 아래에서 보듯이 이들 기업이 사용하는 컬러들의
차이는 미묘해서 자세히 비교하지 않으면 알 수 없을 만큼 비슷한 경우도 많다. 그러나

PHILIPS	SAP	HP	KLEENEX	GOLDMAN SACHS	IBM
INTEL	GE	NOKIA	PANASONIC	CORONA	ALLIANZ
AXA	FACEBOOK	VOLKSWAGEN	SAMSUNG	VISA	CITY
HYUNDAI	FORD	GILLETTE	PEPSI	SONY	GAP

같은 블루 컬러라도 각각의 미묘한 차이에서 기업이나 브랜드가 지향하는 컨셉과
전략의 차이가 확연하게 드러나기도 한다.

「악마는 프라다를 입는다」라는 영화를 보면 컬러의 미묘한 차이에 대한 재미있는 장면이
나온다. 런웨이에서 바쁜 나날을 보내던 앤드리아(앤 해서웨이)는 화보 촬영을 위해 벨트
컬러 하나를 두고 이리저리 의견이 분분한 스태프들을 향해 코웃음을 친다. 이를 본
그녀의 편집장 미란다(메릴 스트립)는 이런 말을 남긴다.

> ……넌 그 스웨터가 단순한 '블루' 컬러가 아니란 건 모르는 것 같구나. 그건 터키블루가
> 아니라 정확히는 셀룰리언블루란 거야. 2002년에 오스카 드 렌타가 셀룰리언블루 가운을
> 발표했었지. 그 후에 입생 로랑이 군용 셀룰리언블루 재킷을 선보였었고 그 후 8명의 다른
> 디자이너들의 발표회에서 셀룰리언블루는 속속 등장하게 되지. 그런 후엔 백화점으로
> 내려갔고 끔찍한 캐주얼 코너로 넘어간 거지. 그렇지만 그 블루는 수많은 재화와 일자릴
> 창출했어. 좀 웃기지 않니? 패션계와는 상관없다는 네가 사실은 패션계 사람들이 고른
> 색깔의 스웨터를 입고 있다는 게? 그것도 이런 '물건'들 사이에서…

미란다의 대사는 컬러 하나가 제품과 브랜드에 미치는 영향력, 특히 컬러가 수익 창출에
어떤 힘을 발휘하는지, 블루라는 카테고리 안에 얼마나 섬세하고 민감한 컬러들이
존재하는지 잘 설명해 준다.

컬러는 단독으로 사용되거나 보조 컬러와 같이 사용되어 그 기업이나 브랜드를
나타내는 역할을 한다. 로고의 메인 컬러가 기업 전체를 대표하는 컬러로 쓰일 때도
있지만 항상 그런 것은 아니다. 로고의 컬러와 전혀 다른 컬러 정책을 펼치는 경우도
있다. 예를 들어 애플의 대표 컬러는 무엇인가라는 질문에 선뜻 답하기는 어렵다.
애플은 현재 무채색 계열의 그레이 컬러를 사용하고 있지만 제품에 따라 다양한 컬러를
사용하기도 한다. 무채색은 색이 아니라고 말하는 사람도 있을 것이다. 하지만 브랜딩의
관점에서는 검정, 회색, 흰색 모두 아이덴티티를 나타내는 하나의 색으로 존재한다.
확인할 수는 없지만 애플의 컬러 정책은 분명 내부적으로 매뉴얼로 정리되어 있거나
그렇지 않다면 적어도 앞으로 정리될 것이 분명하다.

Blue

Blue is the color of the sky and sea.
It is often associated with depth and stability.
It symbolizes trust, loyalty, wisdom, confidence,
intelligence, faith, truth, and heaven.

파란색은 하늘과 바다의 컬러이다.
이 색은 종종 깊이와 안정성을 의미하며,
신뢰, 충성, 지혜, 용기, 지성, 믿음, 천국을 상징한다.

White

White is associated with
light, goodness, innocence, purity, and virginity.
It is considered to be the color of perfection.

하얀색은
빛, 선량함, 순진함, 순수, 순결을 의미하며,
완벽함을 나타내는 색으로 여겨지기도 한다.

Red

Red is the color of fire and blood,
so it is associated with energy, war, danger, strength,
power, determination as well as passion, desire, and love.

빨간색은 불과 피의 색으로
에너지, 전쟁, 위험, 용기, 힘, 투지뿐만 아니라,
열정, 욕망, 사랑과도 관련이 있는 컬러이다.

블루 – 화이트 – 레드. 이 컬러들을 보고 가장 먼저 떠오르는 이미지는 무엇인가? 앞 페이지들에서 보듯 각 색깔마다 문화적으로 관습적으로 심리적으로 연상되는 이미지와 의미가 있다. 이 세 가지 컬러를 보고 제일 먼저 프랑스 국기를 떠올릴지도 모르겠다. 하지만 이 세 컬러를 국기에 사용하는 나라는 많다. 그중 한 나라가 네덜란드이다. 국기 디자인은 그 나라를 대표하는 시각물을 만들 때 다양하게 변주되어 사용된다. 브라질 국가대표 유니폼이 대표적인 예이다. 하지만 네덜란드는 축구 대표팀의 유니폼에 국기에 사용된 컬러보다는 오렌지 컬러를 더 많이 사용한다. 우리는 오렌지색 운동복을 입은 축구 선수를 보면 네덜란드 선수임을 알아보고 그들을 오렌지 군단이라고 부른다. 네덜란드는 국가대표 유니폼에 왜 국기의 색깔인 블루, 화이트, 레드가 아니라 오렌지 컬러를 사용할까? 그 이유는 다른 국가와의 차별화에 있다고 생각한다. 유럽의 국가 중에 레드, 화이트, 블루를 사용하는 국가는 프랑스를 제외해도 룩셈부르크, 러시아, 유고슬라비아, 크로아티아, 슬로베니아, 슬로바키아 등 많다. 국기의 컬러를 국가대표 유니폼에 적용했을 때 네덜란드만의 차별화가 없다고 판단되었을 것이다.

그렇다면 왜 오렌지 컬러인가? 과거 네덜란드는 스페인 국왕이 상급귀족으로 의회를 구성하고 그 딸을 총독으로 임명하는 등 폭정을 휘둘렀다. 이에 하급귀족과 일부 상급귀족들이 반발하였으나 모두 처형되는 등 공포정치가 펼쳐졌고 이때 스페인에 대해 저항운동을 했던 사람이 오라녜(Oranje) 가문의 사람이었다. 그로 인해 네덜란드는 스페인으로부터 독립할 수 있었고 그 이후 국왕이 없었던 네덜란드 국민들은 초대 왕가로 오라녜 가문을 추대하였다. 짐작했겠지만 오라녜는 영어의 오렌지(Orange)에 해당하고, 오렌지 컬러는 네덜란드의 대표 컬러가 되었다. 오렌지 컬러는 그냥 선택된 것이 아니라 네덜란드만의 역사와 정체성이 반영된 자연스러운 결과이다. 프로젝트를 수행하다 보면 단순히 경쟁업체와의 차별성을 위해 기업이나 브랜드의 컬러를 정하거나, 대중적 선호도에 의존해서 컬러를 결정하는 경우가 상당히 많다. 소비자가 선호하는 컬러를 선정하는 것은 한시적으로 소비자에게 어필할 수 있는 방법이긴 하지만 이 경우 기업의 본질을 담고 있지 않는 경우가 간혹 있다. 기업 내부의 인사이트를 명확하게 전달하는 것이 아이덴티티의 역할이듯 컬러 정책에서도 이 원칙은 변하지 않는다.

4th Element

포스 엘리먼트는 '포스Force' 엘리먼트이다

브랜드 아이덴티티나 리뉴얼 작업을 진행할 때 로고, 서체, 컬러 못지않게 중요하게
다루는 또 하나의 요소를 우리는 포스 엘리먼트(4th Element)라고 부른다.
말 그대로 비주얼 아이덴티티를 표현하는 네 번째 요소이다.
각 기업이나 브랜드마다 커뮤니케이션하는 스타일이 다르다. 기업에 따라 앞서 이야기한
로고, 서체, 컬러만을 이용하기도 하고 로고만 존재하는 경우도 있다. 하지만 좀 더
적극적으로 소비자에게 접근하기 위해 그 외의 비주얼 요소를 만들기도 한다.

포스 엘리먼트(4th Element)란 로고, 서체, 컬러를 제외한 모든 시각적 요소를 총칭한다.
즉 그래픽 모티프, 패턴 등을 이야기한다. 이러한 포스 엘리먼트는 로고 등의 다른
요소와 같이 사용될 수도 있고 독립적으로 사용될 수도 있다. 루이비통의 패턴,
코카콜라 병의 형태를 따온 유선형 그래픽 모티프, 아디다스의 3개 라인은 로고가
없음에도 불구하고 어떤 브랜드인지 단번에 알게 해 준다. 이러한 포스 엘리먼트는
로고나 서체 이상으로 활용도가 높은 그래픽 요소로 리뉴얼 작업을 할 때 유연성을
극대화시킨다.

Grid

그리드, 창조적인 게임을 만드는 법칙

비주얼 아이덴티티의 기본이 되는 것으로 로고, 서체, 컬러, 포스 엘리먼트 이렇게
네 가지를 살펴보았다. 포스 엘리먼트(4th Element)는 맥킨지의 MECE(Mutually Exclusive
and Collectively Exhaustive) 원리를 조형적 요소로 풀이한 것이라고 할 수 있다. MECE는
"서로 중복 없이, 그리고 누락된 것이 없게"라는 뜻인데, 각 요소들이 상호배타적이지만
함께 모였을 때는 완전한 전체를 이루는 것으로 보면 된다. 이 네 가지 요소들은
독립적으로 또는 같이 사용되는데 그 바탕을 이루는 것이 디자인 시스템이다. 각
요소들이 놓이는 하나의 로직(Logic)으로, 건축이나 인테리어 작업에서 기본 바탕이
되는 도면과 같은 것이다. 그리드는 이 디자인 시스템에 없어서는 안 되는 요소이다.
다른 요소들처럼 겉으로 드러나지는 않지만 그리드가 없으면 완벽한 형태를 그릴 수가
없고 당연히 완성도가 떨어진다. 전체적인 균형을 잡기 위해서도 정확한 기하학적
값이 있어야 한다. 그리드는 선택적인 옵션이 아니라 아이덴티티를 포함한 모든 디자인
작업에서 빠져서는 안 될 필수요소다. 디자인 시스템뿐만 아니라 모든 조형의 바탕에는
그리드가 있다. 세계적인 건축물이나 예술품, 자연의 모든 생물들에서 발견되는 소위
황금비율이라고 하는 것도 그리드가 바탕이 된다.

그리드는 우리가 디자인을 할 때 가장 중요하게 생각하는 요소 중 하나이다. 디자인의
기본적인 사명이자 의무는 클라이언트가 요구나 브랜드의 인사이트를 얼마만큼 잘
표현해 내는가이다. 이러한 인사이트를 조형적으로 안정되고 미려하게 만들기 위해서는
논리를 갖추는 것이 중요한데 조형적 논리의 근거가 되는 것이 바로 그리드이다.
로고를 만들 때도, 서체의 어센더(Ascender)와 디센더(Descender)도 그러하다. 컬러를
어느 부분에 어떻게 넣을지 정할 때에도, 포스 엘리먼트의 패턴이나 그래픽 모티프의
면적이나 위치, 크기 등을 설정할 때도 그리드가 필요하다. 또한 디자인 시스템
전체적으로 이 모든 요소들이 알맞게 배치되도록 하는 데도 또 하나의 그리드 시스템이
필요하다. 말하자면, 그리드는 디자인을 디자인답게 만들어 주는 가장 기초적이며
논리적인 시스템이다.

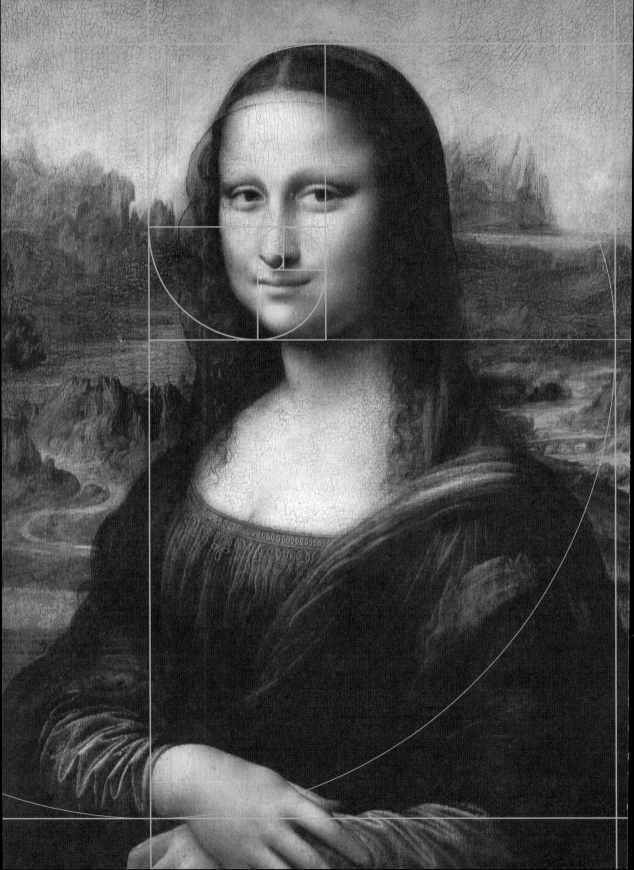

엄격한
제한이 만드는
최고의 완성미

Grid

A design should have some tension and
some expression in itself. I like to compare it
with the lines on a football field. It is a strict grid.
Inside this grid, you play a game,
and these can be nice games or very boring games.
—Wim Crouwel

디자인은 자체적으로 긴장감과 표현력을 갖고 있다.
나는 디자인의 이러한 속성을 축구장의 라인에 비교하기를 좋아한다.
그 라인은 엄격한 그리드이다. 이 그리드 안에서 게임이 이루어진다.
이 그리드로 인해 게임이 즐거울 수도, 한없이 지루해질 수도 있다.
—빔 크라우벨

그리드를 축구장의 라인에 비유한 네덜란드 디자이너 빔 크라우벨(Wim Crouwel)의 말은
그리드의 역할을 잘 설명해 준다. 축구장에 라인이 없다면 그것은 한낱 마음껏 뛰어
노는 운동장에 불과했을 것이다. 그러나 정확한 규격의 라인이 그려지는 순간 라인
박스 안에서 규칙이 생겨나고 경기가 일어난다. 매력적인 게임을 즐길 수 있는 축구장이
완성되는 것이다. 디자인의 경우도 다르지 않다. 우리 회사의 디자인이 완벽함을 추구할
수 있고 조화로운 확장성을 이어갈 수 있는 것은 모든 디자인에 그리드가 기본이 되기
때문이다. 보이지 않는 엄격한 제한이 최고의 완성미를 보증하는 가이드라인이 되는
것이다. 축구 경기에 그라운드가 정해져 있지 않고 오프사이드 기준이 없다면 정말
뻔하고 지루한 경기가 될 것이다. 축구 경기에서 이러한 제한이 창조적인 게임을 만든다.
그리드란 이러한 것이다.

앞서 이야기한 로고, 서체, 컬러, 포스 엘리먼트의 네 가지 요소로 디자인 시스템을
구축했다고 해서 비주얼 아이덴티티의 모든 것이 표현되는 것은 아니다. 브랜딩이나
아이덴티티를 전문 분야로 작업하면서 다양한 클라이언트와 사례를 접해 오면서
우리는 이런 생각을 할 때가 있다.

"기존의 것이 나쁘지 않은데 왜 항상 새로운 것만을 원하는 걸까?"

어떤 회사나 브랜드가 비주얼 아이덴티티 작업을 의뢰할 때는 새로 출범하는 경우도
있지만 기존의 것을 리뉴얼하기를 원하는 경우도 있다. 로고 등을 바꾸는 것은 어떠한
이유에서든 이미지 향상(Image Build-up)을 위해서인데 실제 결과도 그러한지는 생각해
봐야 한다. 바꾸는 게 나쁘다는 것이 아니라 바꾸는 이유가 타당해야 한다는 뜻이다.
기존의 것에서 좋은 것은 택하고 그렇지 않은 것을 버리는 선택을 해야 마땅하다.
그리고 로고 등의 비주얼 아이덴티티를 일부 수정하거나 완전히 리뉴얼을 한다고 해도
의도한 대로 브랜드 가치를 계속 가지고 가려면 그 브랜드 이미지를 꾸준히 사용해야
한다. 하지만 대부분의 프로젝트는 매뉴얼만 납품하면 종결된다. 다행히 최근에는
기업이나 브랜드들이 새로운 로고를 만들어 런칭하는 것에 그치는 것이 아니라 디자인
시스템에 중점을 둔 커뮤니케이션 가이드라인(Communication Guideline)을 제작해
향후에도 일관된 목소리를 내고자 하는 클라이언트들이 늘고 있다. 시장이 변화하고
있다고도 볼 수 있다.

브랜딩에서 중요한 점은 지속성이다. 이미지를 만들었으면 사용을 해야 하고 이미지가

한두 번 노출되었다고 해서 지루해지는 것도 아니다. 브랜딩은 일정 기간 지속적으로 소비자에게 노출되었을 때 비로소 아이덴티티가 생겨나기 때문이다. 그 아이덴티티는 소비자의 로열티로 연결되며 향후 소비자에게 막대한 영향을 끼치게 된다. 바로 충성 고객을 만드는 것이다.

소비자의 호감도를 이끌어낸다는 점에서 광고와 비슷한 것 같지만, 경영자와 관리자의 역할이 다르듯 브랜딩(Branding)과 광고(Advertising) 역시 다르다. 광고는 그 상황에 맞는 트렌드를 좇는다. 그런데 아이러니하게도 브랜딩을 위해 만들어 놓은 것들이 광고를 위해 철저하게 무시될 때가 많다. 그렇게 되면 아이덴티티는 생기지 않는다. 김연아가 나온 에어컨 광고가 삼성 것이었는지, LG 것이었는지, 장동건, 비, 박태환이 출연한 광고가 SK 텔레콤의 것인지, KT의 것인지 정확하게 기억하는 사람은 많지 않다. 톱모델을 광고에 써서 나쁘다는 것이 아니라 이슈화는 되었지만, 시간이 지나면 정확하게 어느 브랜드의 제품이었는지 소비자의 인식에선 모호해진다는 뜻이다.

다시 한 번 말하지만 아이덴티티라는 것은 오랜 기간 브랜딩 작업을 지속해야 생성될 수 있는 고유 자산이다. 이를 위해 비주얼 아이덴티티 작업을 하고, 로고, 컬러, 서체, 포스 엘리먼트를 구성하고 그에 따른 디자인 시스템을 만들어 지속적으로 고객과 소통한다. 그리고 이때 중요한 것이 그리드이다. 디자인 시스템 매뉴얼 외에도, 상황에 따른 이미지 응용을 위한 가이드라인, 픽토그램, 리터리처 가이드라인(Literature Guideline) 등, 필요에 의해 가이드라인이 개발되는데 이때 역시 그리드가 큰 역할을 하게 된다.

3

Hyundai Card Case

Doing Good Design Is Easy. But Doing Great Design Requires A Great Client.

Michael Osborne

좋은 디자인을 하는 것은 어렵지 않지만 위대한 디자인을 하기 위해서는 위대한 클라이언트가 필요하다.
―마이클 오스본

abcdefghijklmn
opqrstuvwxyz
ABCDEFGHIJKLMN
OPQRSTUVWXYZ
0123456789
±!@#$ƒ^&*()-+
[];'/\',.{}:"|<>?
가나다라마바사아자차카타파하

Used System

현대카드
HYUNDAI CARD

현대캐피탈
HYUNDAI CAPITAL

HYUNDAI CAPITAL · HYUNDAI CARD

New System

HyundaiCard

Hyundai Capital

HyundaiCard　Hyundai Capital

HyundaiCard　GE Partner

Hyundai Capital　GE Partner

HyundaiCard　Hyundai Capital　GE Partner

the choice of individuals

HyundaiCard　Hyundai Capital　GE Partner

Technical
Design Manual

Look & Feel
Guide

Look & Feel
Guide

HyundaiCard

HyundaiCard

현대카드 매뉴얼

Typeface

현대자동차의 카드에서
현대카드라는 고유 브랜드로

현대카드의 초기 매뉴얼을 보고 싶어 하는 사람들이 상당히 많다. 하지만 초기에는
앞서 2장에서 말한 로고, 서체, 컬러, 포스 엘리먼트에 대해 정리한 것 외에는 없었다.
이러한 기본 요소에 대해 확실히 정리하고 그 이후에 이미지 등 각각의 어플리케이션에
대한 가이드라인이 정리되었지만 정작 당시에는 일반적인 매뉴얼은 존재하지 않았다.
정식 매뉴얼은 나중에 만들어졌고 그 안에 광고 전단에서 현수막에 이르는 모든 인쇄
및 영상 매체에 들어가는 사진, 도안, 글꼴, 디자인 등에 대한 규칙이 정리되었다.
매뉴얼에는 현대카드라는 브랜드가 해야 할 일과 하지 말아야 할 규범들이 담겨 있다.
그렇다고 틀에 박힌 시스템을 내세워 이것은 이렇게 해야 한다는 식으로 말하는 것은
아니다. 그보다는 현대카드의 다양한 활동들이 단발성에 그치지 않고 하나의 문화로
자리 잡아 많은 사람들 가운데 확대 재생산될 수 있도록 하는 브랜드 매니지먼트의
핵심 원리가 담겨 있다. 일관된 기업 문화와 정책이 담겨 있기에 신뢰의 출발점이 되며,
현대카드다움이 무엇인지 설명해 주는 것이 바로 현대카드의 매뉴얼이다.
디자인을 담당한 에이전시 입장에서 느끼는 가장 큰 보람은 10년에 걸친 관리와 보수
작업으로 다듬어진 매뉴얼이라는 점이다. 정태영 사장이 직접 만든 비주얼 코디네이션
팀 시절부터 토탈임팩트 이름으로 작업했던 10년간 우리는 클라이언트와 지속적인
관계를 유지하며 현대카드라는 브랜드 아이덴티티 시스템을 구축해 왔다.
그 결과 이제는 누가 어떤 프로젝트를 맡더라도 현대카드의 브랜드 아이덴티티는
흔들림 없이 고유의 톤앤매너와 룩앤필을 발전시켜 나갈 수 있게 되었다.
앞서 이야기한 것처럼 아이덴티티를 표현하는 시각적 구성요소는 로고(심볼), 서체,
컬러, 포스 엘리먼트이지만, 현대카드의 경우는 이 순서대로 이야기하기에는 약간
무리가 있다. 이 중에서 가장 핵심이 되는 부분이 서체이므로 이 부분을 가장 먼저
이야기하고자 한다.

Youandi-Regular

abcdefghijkl

mnopqrstuvwxy

ABCDEFGHIJKLMN

OPQRSTUVWXYZ

1234567890

$WåçéèîÑñøü&

*/≤+≥@¶%®©™

«[‹("""''-:|;.,_"'')›]»

Designed by Aad van Dommelen (Total Impact Europe)

BRAND EXTENSION

e feed

amet, consectetur adipisicing elit, sed do eiusmod tempor incididunt ut labore et dolore magna aliqua. Ut enim ad minim exercitation ullamco laboris nisi ut aliquip ex ea commodo consequat. Duis aute irure dolor in reprehenderit in voluptate eu fugiat nulla pariatur. Excepteur sint occaecat cupidatat non proident, sunt in culpa qui officia deserunt mollit anim id eos et accusamus et iusto odio dignissimos ducimus qui blanditiis praesentium voluptatum deleniti atque corrupti quos stias excepturi sint occaecati cupiditate non provident, similique sunt in culpa qui officia deserunt mollitia animi, id est la na. Et harum quidem rerum facilis est et expedita distinctio. Nam libero tempore, cum soluta nobis est eligendi optio cum minus id quod maxime placeat facere possimus, omnis voluptas assumenda est, omnis dolor repellendus. Temporibus au officiis debitis aut rerum necessitatibus saepe eveniet ut et voluptates repudiandae sint et molestiae non recusandae. ic tenetur a sapiente delectus, ut aut reiciendis voluptatibus maiores alias consequatur aut perferendis doloribus asperi psum dolor sit amet, consectetur adipisicing elit, sed do eiusmod tempor incididunt ut labore et dolore magna aliqua. Ut , quis nostrud exercitation ullamco laboris nisi ut aliquip ex ea commodo consequat. Duis aute irure dolor in reprehende sse cillum dolore eu fugiat nulla pariatur. Excepteur sint occaecat cupidatat non proident, sunt in culpa qui officia dese laborum. At vero eos et accusamus et iusto odio dignissimos ducimus qui blanditiis praesentium voluptatum deleniti at res et quas molestias excepturi sint occaecati cupiditate non provident, similique sunt in culpa qui officia deserunt aborum et dolorum fuga. Et harum quidem rerum facilis est et expedita distinctio. Nam libero tempore, cum soluta nobis que nihil impedit quo minus id quod maxime placeat facere possimus, omnis voluptas assumenda est, omnis dolor repel-

me feed

olor sit amet, consectetur adipisicing elit, sed do eiusmod tempor incididunt ut e magna aliqua. Ut enim ad minim veniam, quis nostrud exercitation ullamco la quip ex ea commodo consequat. Duis aute irure dolor in reprehenderit in volup cillum dolore eu fugiat nulla pariatur. Excepteur sint occaecat cupidatat non in culpa qui officia deserunt mollit anim id est laborum. At vero eos et accusa dio dignissimos ducimus qui blanditiis praesentium voluptatum deleniti atque dolores et quas molestias excepturi sint occaecati cupiditate non provident, simi lpa qui officia deserunt mollitia animi, id est laborum et dolorum fuga. Et harum facilis est et expedita distinctio. Nam libero tempore, cum soluta nobis est eli nque nihil impedit quo minus id quod maxime placeat facere possimus, omnis nenda est, omnis dolor repellendus. Temporibus autem quibusdam et aut officiis

e feed

m dolor sit amet, consectetur adipisicing elit, sed do eius r incididunt ut labore et dolore magna aliqua. Ut enim ad mi , quis nostrud exercitation ullamco laboris nisi ut aliquip ex o consequat. Duis aute irure dolor in reprehenderit in volup sse cillum dolore eu fugiat nulla pariatur. Excepteur sint oc datat non proident, sunt in culpa qui officia deserunt mollit laborum. At vero eos et accusamus et iusto odio dignissi us qui blanditiis praesentium voluptatum deleniti atque cor-

e feed

psum dolor sit amet, consectetur adipi it, sed do eiusmod tempor incididunt ut t dolore magna aliqua. Ut enim ad mi iam, quis nostrud exercitation ullamco nisi ut aliquip ex ea commodo conse uis aute irure dolor in reprehenderit in

현대카드 유앤아이 서체

	수정일	종류
	2004년 9월 6일 오후 8:24	폴더
	2004년 7월 15일 오후 5:13	Zip 아카
	2003년 12월 26일 오전 11:57	JPEG 0
	2003년 12월 28일 오후 4:24	Adobe
	2003년 12월 28일 오후 4:09	Adobe
	2003년 12월 26일 오전 11:51	Unix 실
	2003년 12월 26일 오전 11:56	JPEG 0
	2003년 12월 24일 오후 1:35	Adobe
	2004년 7월 1일 오후 6:33	Micros
	2003년 12월 25일 오후 5:27	JPEG 0
	2003년 12월 28일 오후 5:27	Unix 실
	2003년 12월 24일 오후 5:40	JPEG 0
	2003년 12월 24일 오후 5:40	JPEG 0
	2003년 12월 24일 오후 5:40	JPEG 0
	2003년 12월 24일 오후 5:40	JPEG 0
	2003년 12월 24일 오후 5:40	JPEG 0
	2003년 12월 24일 오후 5:40	JPEG 0
	2003년 12월 26일 오후 1:42	JPEG 0
	2003년 12월 26일 오후 1:56	Adobe
	2013년 4월 8일 오후 3:30	폴더
	2014년 1월 2일 오후 5:15	폴더
	2013년 5월 30일 오전 11:53	폴더

PROMOTION

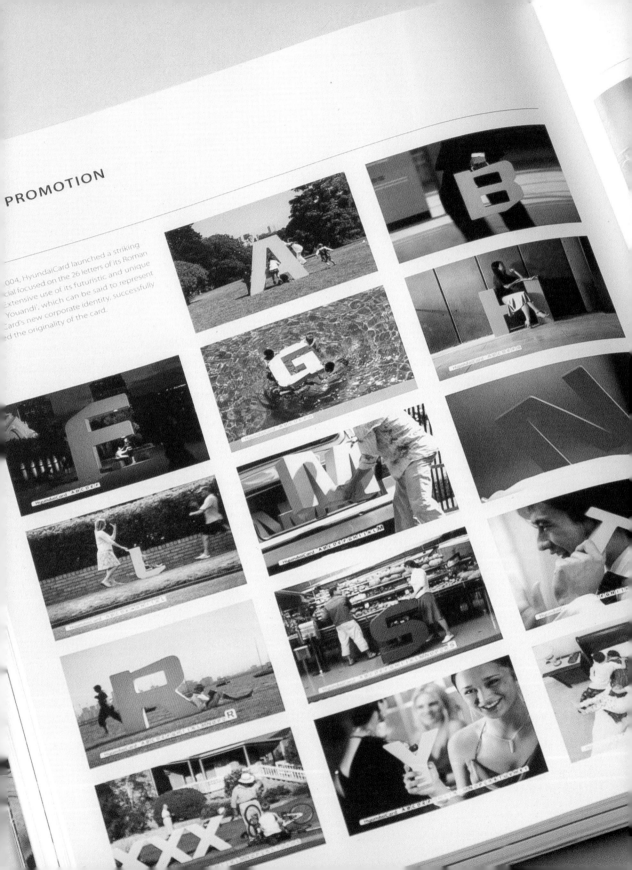

004, HyundaiCard launched a striking
cial focused on the 26 letters of its Roman
Extensive use of its futuristic and unique
Youandi', which can be said to represent
Card's new corporate identity, successfully
ed the originality of the card.

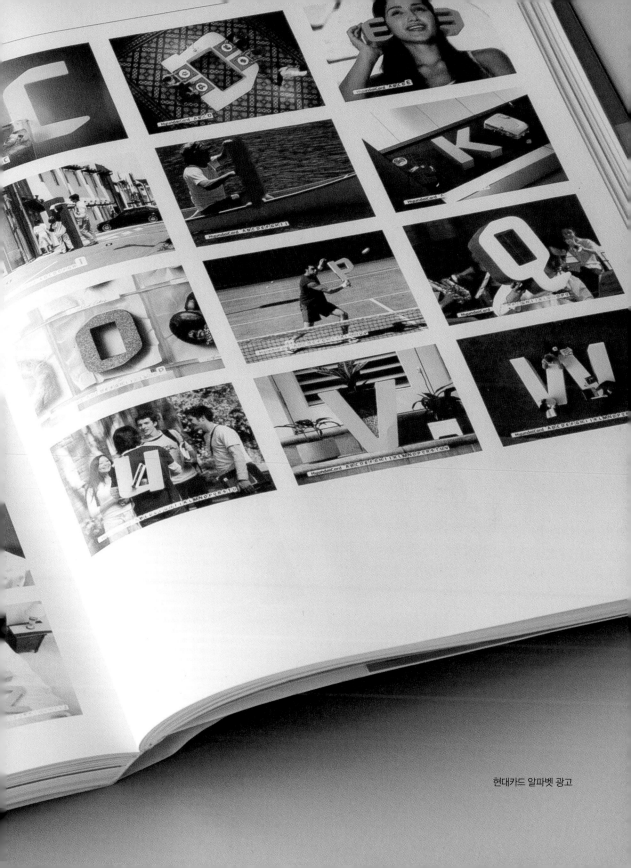

현대카드 알파벳 광고

오펠과 브리티시 에어웨이소의 전용서체

그렇다면 왜 서체인가?

2003년 당시 현대카드와 현대캐피탈은 현대자동차의 심볼을 같이 쓰고 있었으며 서체는 누가 결정했는지 모르지만 울릉도서체였다. 이 역시도 상황에 따라 다르게 사용하고 있었으며 꼭 사용되어야 하는 자리에서도 일반서체로 대체되는 수모를 겪고 있었다. 모기업인 현대자동차는 이미 강력한 브랜드 이미지를 구축하고 있었지만 업무 영역이나 서비스는 현대카드의 금융업과는 상당한 거리가 있었다. 그러나 후발주자로서 낮은 인지도에 허덕이던 현대카드로서는 모기업에 대한 소비자의 로열티를 함께 가지고 가는 것이 불가피한 상황이었다.

정태영 사장과 경영진의 고민은 "현대카드만의 CI는 반드시 있어야 하는데 현대자동차가 이미 심볼을 가지고 있기 때문에 현대카드만을 위해 새로운 심볼을 만드는 것은 부담이 크다. 뭐가 될지는 모르겠지만 현대카드를 새롭게 알릴 수 있는 방법을 찾아야 한다"는 것이었다. 이 이야기를 듣고 서체를 활용해 CI를 만들어야겠다고 생각했다. 평소 서체를 디자인 작업에서 가장 중요하게 생각하고 있었기 때문에 "지금이 기회다"라는 생각이 번개처럼 스쳐 지나갔다.

하지만 10년 전 국내에서는 낯선 시도였기 때문에 이런 마인드를 이해시키기가 쉽지 않았다. 당시 업계에서는 기업을 대표하는 이미지인 CI로 심볼이나 워드마크를 쓰는 게 당연한 것이었고, 현대하이스코, 현대제철, 현대파워텍 같은 현대자동차의 계열사들조차 모기업과 상관없는 심볼을 만들어 사용하고 있었다. 회사 소개서 첫 페이지에 등장하는 것이 심볼이나 워드마크였던 시대에 이것을 버리고 서체로 그 자리를 대신하자고 한 것이다. 국내에서는 전례가 없는 일이었다. 그러나 해외에서는 오펠(OPEL)이나 브리티시 에어웨이스(British Airways) 등 유사 사례가 있었고 이 아이디어에 대한 나름의 확신이 있었기에 경영진을 설득하기 위한 발표 자료를 만들었다. 발표 당시 고객의 관점에서 현대카드의 이미지를 높여 고객에게 실질적 가치를 제공하는 '트루 머니(True Money)' 컨셉으로 현대카드 이미지를 만들겠다고 했었는데, 지금 돌이켜보면 거의 다 이룬 것 같다.

발표 자료에서 애플을 예로 들었다. 심볼, 브랜드 네이밍, 슬로건 등 모두가 사과와 연관이 있고 보통 사과가 선악과로 묘사되는 것에 비추어 볼 때 그 핵심에는 '지식'과 '혁신'이라는 의미가 내재되어 있다는 점, 그리고 이러한 내용을 바탕으로 실제 애플의

CI가 어떻게 변화했는지를 보여 주었다. 애플의 예에서
보듯 심볼은 계속 변화해도 일관성이 있어야 하고 논리가
있어야 된다고 설명했다. 그리고 언어적(Verbal) 체계, 즉
브랜드 관리와 네이밍 체계 및 유니크한 포지셔닝의
중요성을 언급했다. 예를 들어 대부분의 컴퓨터
제조회사들이 다 노트북이라고 제품 네이밍을 할 때 애플은
파워북(지금의 맥북)이라는 네이밍으로 자신들의 제품 라인을
고유명사화했다. 세상엔 경차와 MINI라는 두 종류의
작은 차가 있는 것처럼 말이다. 애플은 아이맥(iMac)이라는
브랜드를 만들면서 '아이(i)'를 브랜드화했다. 이러한 브랜딩
전략은 지금도 아이맥, 아이팟(iPod), 아이폰(iPhone)이라는
브랜드 체계로 일관성을 유지하고 있다. 'i' 뒤에 어떤 단어가
붙어도 애플의 제품이라고 인식하게 된다. 지금은 누구나
브랜드 체계에 대해 애플을 예를 들지만 당시에는 흔한
케이스가 아니었다. 현대카드의 CI에도 애플과 같은 체계가
필요하다고 제안했다. 당시에는 브랜드 포지셔닝이란 말조차
생소한 때였는데 몽블랑 만년필을 예로 들어 이해를 도왔다.
목표 시장인 비즈니스맨들에게 다른 만년필과 차별화되는
몽블랑의 고유한 위상을 구축하는 동시에 이러한 목표에
적합한 심볼을 추구하여 성공적인 브랜드 포지셔닝을 갖게
되었다고 설명했다.

그리고 서체로 CI를 만들 경우의 장점에 대해서도 설명했다.
첫째, 디자인 개발 비용을 절감할 수 있다는 점이다. 서체가
있으면 비주얼 시스템(Visual System)의 일관성을 수월하게
유지할 수 있으며 추후 심볼을 개발해야 할 때도 서체는
모기업인 현대자동차와 함께 사용할 수 있다. 둘째는 서체로
커뮤니케이션하는 것은 국내 기업에서 한 번도 시도된
적이 없는 유니크한 방법이라는 점이다. 대부분의 기업이

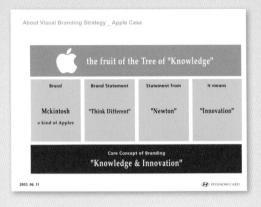

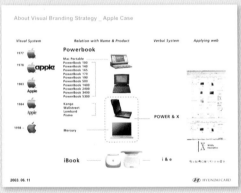

Expectation Effect

1. 디자인 개발 비용 절감 및 Visual System 일관성 유지
 - 추후 심볼 개발 시에도 전용서체(typeface)는 현대자동차와 함께 사용 가능

2. 국내 기업이 사용하지 않은 Unique한 방법
 - 대부분 기업이 심볼 사용에만 집중, Look & Feel을 고려한 다양한 Visual 확장 인식 부족

3. 브랜드 단계로 전개될수록 탁월한 디자인 확장성
 - 브랜드로 영문 initial M 사용, 추후 확산될 경우, 일관성을 갖고 다양하게 적용할 수 있음

2003. 06. 11 HYUNDAI CARD

About Brand Positioning _ Fountain pen Business

Mont Blanc
Parker
Water Man

Which one has a successful brand positioning & selling point ?

The answer is

Mont Blanc

2003. 06. 11 HYUNDAI CARD

About Branding Positioning _ fountain pen business

The Reason is

Mont Blanc - **The symbol of successful business man**

Parker - **Useful pen for note**

Waterman - **First fountain pen of the world**

2003. 06. 11 HYUNDAI CARD

Objective of Visual Coordination Team

Brand Image Value Up in the Eyes of Customers

Practical Value for Customers

True Money - HYUNDAI M Card

2003. 06. 11 HYUNDAI CARD

심볼 사용에만 집중했고, 다른 요소를 활용해 룩앤필을 고려하면서 다양한 비주얼 확장이 가능하다는 인식이 부족했던 때였다. 마지막으로 브랜드 단계로 전개될수록 탁월한 디자인 확장성이 있다는 점을 들었다. 브랜드로 영문 이니셜 'M'을 사용하고 추후 브랜드가 확산될 경우 다른 영문 이니셜을 사용하면 일관성을 유지하면서도 다양한 적용이 가능하기 때문이다.

서체를 활용한 CI의 이해를 돕기 위해 발표 자료에 임의의 서체를 사용해 예시를 만들었는데, 이를 보고 실제로 그 서체를 사용하자는 것으로 받아들여 부정적인 반응이 나오기도 했다. 서체를 활용한 CI에 대한 이해가 전무했던 당시 상황을 대변하는 에피소드이다. 그 서체를 그대로 쓰자는 것이 아니라 현대카드만의 서체를 만들어 알파벳 카드에 적용하면 좋겠다는 의도를 설명했더니 우리 의견이 받아들여졌고 우리가 원하는 대로 진행하라는 답을 얻을 수 있었다. 작업을 위해 회사에 TF 팀을 만들고 싶다고 제안했으나 무산되었고 2개월 뒤 최소의 인원으로 초기 작업을 마무리했다. 이때 깨달은 것은 사람이 많다고 일을 많이 하는 것은 아니라는 점이다.

최근 우리 기업들도 서체의 중요성에 주목하고 있다. 지금은 거의 모든 기업이 전용서체를 만들기 위해 대대적으로 디자인 체계를 손보는 곳이 많지만 기업들이 서체에 이렇게 관심을 보인 것은 10년이 채 되지 않는다. 여기엔 분명 현대카드의 영향력이 컸을 것이다. 아직도 많은 사람들이 현대카드가 전용서체 개발 덕분에 브랜드의 가치 상승이나 비즈니스에서 특별한 혜택을 봤다고

One's ... King Jr. · One's ...

Georg Christoph Lichtenberg

er Drucker · The pursuit of truth and bea

s. · Albert Einstein · What lies beh

s. · Ralph Waldo Emerson · Success is

the obstacles which he has overcome

rvest you reap, but by the seed

현대카드 서체를 이용한 월그래픽

판단하는 것 같다. 일부는 맞는 말이지만 출발점은 엄연히 다르다. 현대카드는 심볼이나 로고 대신 서체로 CI를 만들어야만 하는 분명한 이유와 논리가 있었다. 그렇기 때문에 서체 중에서도 디스플레이 서체를 개발한 것이다.

서체는 그 자체로 많은 의미와 아름다움을 지니고 있다.

현대카드의 경우는 CI의 개념에서 출발했기 때문에 기본적으로 아이덴티티 성격을 보여줄 수 있는 서체, 즉 캐릭터를 갖고 있는 서체가 필요했다. 그림처럼 인식되어야 하므로 모든 서체의 기본형인 세리프, 산세리프 계열보다는 약간의 장식성이 있는 디스플레이 서체(Display Typeface)로 개발해야 한다고 정리했다.

또 하나 현대카드는 영문 서체로 아이덴티티를 만들었기 때문에 서체로 기업 이미지를 만드는 것이 가능했다. 하지만 국문을 쓰는 경우는 다르다. 국문 서체를 폄하하려는 것이 아니라 영문과 비교해서 형태가 복잡하기 때문에 국문 서체 CI로 기업 이미지를 만든다는 것은 생각해 본 적이 없다. 현대카드 작업을 할 때도 영문 서체를 메인으로 쓰고 부가적으로 쓰일 경우를 고려해서 국문 서체를 만든 것이지 국문 서체만으로 아이덴티티를 만들 수 있다고 생각하지 않는다.

서체 개발을 위한 초기 작업을 마친 후, 영문 서체 개발을 함께할 해외의 타이포그래피 전문가들을 신중히 알아보았다. 국내에는 우리가 원하는 작업을 함께 할 만한 서체 디자이너가 없었기 때문에 해외 전문가들을 초청해 비딩에 붙이기로 한 것이다. 그동안 알려지지 않은 이야기인데 비딩에 독일 출신의 에릭 슈피커만(Erick Spiekermann)을 참여시켰고, 그에 견줄 만한 디자이너로 타이포그래피에 강한 스위스 디자이너와 네덜란드 디자이너를 물색하던 중이었다. 그래픽디자인을 하는 사람이라면 에릭 슈피커만의 이름만으로도 얼마나 대단한 사람들이 프로젝트에 참여했는지 가늠이 될 것이다. 현재 평생의 동료가 된 엘리 블레싱(Eli Vlessing)도 이 때 비딩에 참여하면서 인연을 맺게 되었고 현재 우리 회사의 암스테르담 파트너가 되었다. 엘리 블레싱의 서체 디자인 시안은 서로의 생각이 공유되었다는 느낌을 받을 수 있었다. 디자인을 검토한 현대카드 측 의견 역시 엘리 블레싱 쪽으로 기울어졌다.

현대카드 전용서체의 가장 초기 디자인은 형태가 강조되어 가독성이 약했다. 현대카드 서체의 가장 큰 특징은 직선적이라는 것인데 덕분에 다른 서체와 비교했을 때 개성이 분명하고 차별화된 캐릭터를 가질 수 있었다. 반면 디스플레이 서체의 특성상 가독성이

Youandi

Regular

ABCDEFGHIJKLM
NOPQRSTUVWXYZ
abcdefghijklm
nopqrstuvwxyz
0123456789

Oblique

ABCDEFGHIJKLM
NOPQRSTUVWXYZ
abcdefghijklmn
opqrstuvwxyz
0123456789

Bold

ABCDEFGHIJKLM
NOPQRSTUVWXYZ
abcdefghijklm
nopqrstuvwxyz
0123456789

Bold Oblique

ABCDEFGHIJKLM
NOPQRSTUVWXYZ
abcdefghijklm
nopqrstuvwxyz
0123456789

Youandi MB

Regular

ABCDEFGHIJKLM
NOPQRSTUVWXYZ
abcdefghijklm
nopqrstuvwxyz
0123456789

Oblique

ABCDEFGHIJKLM
NOPQRSTUVWXYZ
abcdefghijklmn
opqrstuvwxyz
0123456789

Bold

ABCDEFGHIJKLM
NOPQRSTUVWXYZ
abcdefghijklm
nopqrstuvwxyz
0123456789

Bold Oblique

ABCDEFGHIJKLM
NOPQRSTUVWXYZ
abcdefghijklm
nopqrstuvwxyz
0123456789

Youandi Extended

Regular

ABCDEFGHIJKLM
NOPQRSTUVWXYZ
abcdefghijklm
nopqrstuvwxyz
0123456789

Oblique

ABCDEFGHIJKLM
NOPQRSTUVWXYZ
abcdefghijklmn
opqrstuvwxyz
0123456789

Bold

ABCDEFGHIJKLM
NOPQRSTUVWXYZ
abcdefghijklm
nopqrstuvwxyz
0123456789

Bold Oblique

ABCDEFGHIJKLM
NOPQRSTUVWXYZ
abcdefghijklm
nopqrstuvwxyz
0123456789

Youandi Extended MB

Regular

ABCDEFGHIJKLM
NOPQRSTUVWXYZ
abcdefghijklm
nopqrstuvwxyz
0123456789

Oblique

ABCDEFGHIJKLM
NOPQRSTUVWXYZ
abcdefghijklmn
opqrstuvwxyz
0123456789

Bold

ABCDEFGHIJKLM
NOPQRSTUVWXYZ
abcdefghijklm
nopqrstuvwxyz
0123456789

Bold Oblique

ABCDEFGHIJKLM
NOPQRSTUVWXYZ
abcdefghijklm
nopqrstuvwxyz
0123456789

현대카드 유앤아이 패밀리 서체

떨어진다는 단점이 있어서, 초기 단계부터 일반 문서용 텍스트로 활용되는 것은
권하지 않았다. 원래는 현대카드 서체는 CI, BI, 광고 카피 등에만 쓰는 것으로 용도를
제한하고 싶었다. 초기에는 이것이 지켜지는 듯했지만 현대카드 서체가 유명세를 타면서
시간이 갈수록 애초의 의도와는 달리 여기저기
쓰임이 확장되고 일반 문서 텍스트에도 사용되는
것을 보고 안타까움과 아쉬움을 많이 느꼈다.
현대카드 서체는 현대카드라는 브랜드를 위해
최적화된 프로젝트로 진행된 것이었다. 이렇게
현대카드 캐피탈, 라이프, 커머셜 등의 브랜드로
확장되어 사용될 것이라면 본문용 서체(Text
Version)를 따로 개발해야 한다고 제안했다.
이 제안이 받아들여져 새로운 본문용 서체가 개발될
예정이었으나 2012년 당시 현대카드 디자인 실장의
이해 부족으로 엉뚱한 방향으로 서체가 정리되어
이 또한 아쉬움이 크다.

현대카드의 서체는 현재까지 꾸준히 변화해 왔다. 원래 버전은
'유앤아이(Youandi)'로 불린다. 레귤러(Regular), 미디엄볼드(MB, Medium
Bold), 익스텐디드(Extended), 익스텐디드 MB(Extended MB)의 총 4개
패밀리 서체를 갖고 있고 이 패밀리 서체가 각각 레귤러(Regular),
오블리크(Oblique), 볼드(Bold), 볼드 오블리크(Bold Oblique)로 나뉘어
총 16개의 서체로 개발되었다. 블랙(Black) 서체도 개발되었지만 가독성 문제 때문에
사용하지 않았다. 원래 버전의 서체들의 가독성을 보완하고 몇 가지 오류를 개선하여
2009년 같은 구성으로 유앤아이 2.9 버전이 개발되었다.
하지만 국문 서체는 HD카드(HD Card)라는 명칭으로 레귤러, 볼드만 만들어 사용했다.
국문 서체 개발 당시 영문과 같이 사용하지 않고 불가피할 경우 보조적으로 사용할
예정이었기 때문에 국영문 혼합 폰트 시스템으로 개발하지 않았다. 그런 이유로
국영문의 문자열이 다르다. 2011년 우리는 이러한 단점을 보완하기 위해 서체 리뉴얼
프로젝트를 제안했다. 제안은 받아들여졌지만 실제 작업은 우리가 진행하지 못했다.

회사 내 이해관계가 예전 같지 않아서 우리는 서체에 대한 컨설팅만 진행했다. 새로운 서체는 '유앤아이 모던(Younandi Modern)'으로 제목용 서체와 본문용 서체 총 다섯 가지가 개발되었다. 그러나 리뉴얼은 우리가 제안한 내용과 달리 진행되었다. 서체는 특성상 볼드해질수록(획이 두꺼워질수록) 캐릭터를 강조할 수 있고 라이트해질수록(획이 얇아질수록) 가독성이 뛰어나다. 유앤아이 모던처럼 다섯 가지 볼드 타입으로 만들 것이라면 구조 자체가 바뀌어야 한다고 생각한다. 라이트한 서체는 제목용으로는 필요 없다는 생각이다. 우리가 작업했다면 이렇게 하지 않았을 것이다. 볼드한 서체는 캐릭터가 살아 있는 기존 서체를 유지하고 라이트해질수록 가독성이 좋아지는 하나의 패밀리로 만들었을 것이다.

현대카드 서체의 또 다른 특징은 웨이트(Weight), 즉 글자 획의 굵기와 이탤릭(Italic)에 있다. 서체를 개발하던 당시는 미니카드 개발 시기와 맞물려 있었기 때문에, 레귤러에서 볼드까지의 기본 웨이트 외에 미니카드에 사용할 것을 고려해 서체의 굵기를 조절했는데 일반 서체의 웨이트 시스템과는 다른 점이 있다. 다시 말해 현대카드의 패밀리 폰트를 구성하기 위해 웨이트 조정에 상당한 공을 들였다는 점이다.

패밀리 폰트가 중요한 이유는 그래픽 작업이나 텍스트 기반 작업을 할 때 하나의 타입, 예를 들면 레귤러 타입만으로는 다양한 범용 체계(헤드라인, 중간 타이틀, 소제목, 본문 등의 요소)를 효율적으로 표현하기가 어렵기 때문이다. 또한 패밀리 폰트는 하나의 타입이 가진 특성을 유지하면서 여러 단계의 서체 시스템을 구축하는 것이므로 많으면 많을수록 서체의 완결성이 높아진다.

널리 쓰이는 기존 서체들의 예를 보자면 대표적으로 라틴 알파벳의 경우 헬베티카 서체가 8단계, 유니버스 서체가 9단계의 웨이트를 두고 있는데 오래도록 사랑받고 애용되는 서체일수록 웨이트 단계가 세분화되어 있다. 현대카드의 유앤아이 서체는 레귤러, 라이트, 볼드 외에도 2단계를 더 세밀하게 구분한 5단계 웨이트로 구분되며 각각 이탤릭체를 보유하고 있었다. 그러나 최근 현대카드의 유앤아이 패밀리 폰트를 구축하기 위해 시도했던 다양한 폰트 데이터와 매뉴얼 시스템의 기록 일부가 사라진 것 같아 마음이 무겁다. 애정을 갖고 소중하게 다뤄졌으면 하는 바람이다.

현대카드 서체 이름과 관련한 에피소드를 하나 소개할까 한다. 정식 명칭인 유앤아이는 초기에는 윤다이(You&I) 서체로 불렸다. 현대카드에서는 대외적으로 유앤아이라는

명칭이 "고객과 기업의 신뢰 관계(Trustable Relationship between You and I)"를 상징화한 것이라고 발표했지만, 사실은 서양인들이 현대를 "훈다이(Hyundai)~ 훈다이~"라고 부르는 것에서 착안하여 그와 비슷한 발음인 '윤다이-유앤다이-You&I'로 정리된 것이었다.

지난 10여 년을 돌이켜 보면 현대카드 전용서체 개발이 한국 서체 분야에 명과 암을 가져 왔다고 생각한다. 좋은 점은 많은 사람이 글씨에 관심을 갖게 되었다는 것이다. 안 좋은 점은 현대카드 유앤아이 서체 뒤에 개발된 서체들이 거의 모두 디스플레이 서체로 개발되었다는 점이다. 이런 현상이 우리 생각에는 그리 바람직한 것 같지 않다. 다시 한 번 애플을 예로 들면 애플은 iOS7 이후 아이폰 서체를 미리어드에서 헬베티카로 바꾸어 사용 중이다. 이 서체들이 스티브 잡스의 아이디어로 하늘에서 떨어진 것일까? 그렇지 않다. 미리어드는 아드리안 프루티거(Adrian Frutiger)의 프루티거 서체와 거의 유사하다. 원형을 찾고 형태를 이해하며 디테일을 발전시킨 것이다. 이렇게 원형을 지키며 발전시키는 것도 중요한 창조라고 생각한다. 가장 많이 쓰이는 헬베티카도 악치덴츠 그로테스크(Akzidenz Grotesk)라는 원형을 갖고 있다.

여기서 묻고 싶다. 기업 이미지를 만들어 내는 데 전용서체를 갖는 것이 최선인가? 우리는 그렇지 않다고 생각한다. 상징 이미지를 갖는 것이 더 강력한 효과를 낼 수도 있다. 서체를 갖는 것만이 능사가 아니다. 기업과 브랜드에 맞는 최적의 방법을 찾아야 한다. 즉 "왜" 라는 질문을 수도 없이 던져야 한다.

현대카드의 경우는 심볼을 사용할 수 없다는 제약이 있었다. 10년 전을 돌이켜 볼 때 아무 제약 없이 현대카드 CI를 만들 수 있었다면 지금처럼 서체가 부각되었을까? 아마 서체는 부가요소 중 하나가 되었을 것이다. 서체보다는 심볼, 이미지로 더 미래지향적인 컨셉을 만들었을 확률이 더 크다. 그리고 당시에 정태영 사장의 성향을 좀 더 일찍 이해했다면 더 혁신적인 안을 제시했을 것이고 정태영 사장은 그마저도 수용했을 것이라고 생각한다. 이런 일련의 현상에는 경영진의 마인드가 상당히 중요하다. 현대카드도 정태영 사장처럼 안목이 있고 디자인에 관심이 높은 사람이 CEO가 아니었다면 지금 우리가 보고 있는 현대카드의 이미지와 유명세는 없었을지도 모른다.

현대카드 프로젝트를 시작한지 10년이 경과한 지금 정확히 밝히고 싶은 것이 있다. 10년 정도 지나니 현대카드의 다양한 디자인 프로젝트를 경험한 회사 및 디자이너들도 꽤

많아졌다. 이렇다 보니 모두들 자신이 현대카드 디자인을 개발했다고들 한다. 그들이 작업한 부분은 했다고 인정하지만 그들은 우리가 만든 가이드라인을 따랐을 뿐이다. Why?라는 출발점에서 시작해 방향을 제시한 것은 토탈임팩트 외에는 없다는 것을 분명히 하고 싶다.

2003년 서체를 활용해 CI를 만들겠다는 생각,
이후 서체를 개발하고 이를 기반으로 10년 동안
현대카드만의 디자인 시스템을 만들어
유지하고 발전시킨 회사는
우리 '토탈임팩트'뿐이다.

어떻게 했는가보다는 '왜' 했는가가 더 중요하다고 생각한다. '왜?'라는 질문에서 시작해 수많은 프리젠테이션을 준비해 경영진의 승인을 받기까지의 과정은 참으로 어렵고 힘들었다. 이런 과정을 10분의 1도 경험하지 못한 사람들이 일부 프로젝트에 참여한 것을 가지고 다 자신들이 한 작업인양 포장하고 다니는 것을 보면 어이가 없다. 하지만 그러한 잘못된 일들이 한국 사회에서는 묵인되고 있었고 이런 사례가 문제가 되어도 알릴 방법이 없어 벙어리 냉가슴을 앓을 수밖에 없었다. 그런데 2014년 3월 20일 현대카드 정태영 사장께서 페이스북에서 토탈임팩트의 기여도를 정확히 밝혀 주셨다. 감사한 일이다.

3456 7890 1234 5678
ABCD 05/16
CREDITCARD

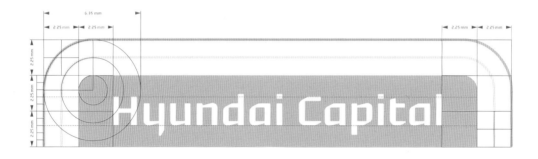

Hyundai Capital

Logo
지갑에서 가장 먼저 인식될 수 있는 카드

서체 개발 후 CI 시스템을 위해 로고 기본형을 정리했는데 역시 신용카드의 기능과
특성을 살리는 데 중점을 두었다. 우리는 특히 '지갑에 꽂혔을 때 가장 먼저 인식되는
카드'라는 컨셉에 신경을 썼다. 그래서 지갑을 열었을 때 포켓 위로 현대카드 로고가
보이는 지금과 같은 아이덴티티가 만들어졌다. 이후 카드업계에서 현대카드를 따라
디자인을 교체하면서 회사 이름이 위로 올라오는 디자인들이 줄을 잇게 되었다. 아마
현대카드의 CI 시스템은 지금까지 나왔던 기업 로고들 중에서 고객의 일상과 실생활에
가장 깊숙하게 침투해 있는 아이덴티티가 아닐까 싶다.
현대카드의 CI는 서체와 카드 모양의 그래픽 엘리먼트의 조합이다. 고객의 입장에서
현대카드의 CI를 가장 먼저 접하게 되는 것은 당연히 신용카드이다. 그래서 카드
플레이트가 가지고 있는 조형적 룰을 CI의 그리드를 잡는 데 적용했다. 카드 플레이트는
약간의 차이는 있지만 대체로 가로 85.5mm, 세로 54.0mm로 이루어져 있으며 모서리의
라운드 값은 2.25mm이다. 이 규칙은 현대카드 CI를 비롯해 실제 카드 플레이트 및
인쇄물, 광고 등 소비자를 대상으로 하는 품목들뿐 아니라 현대카드 내부적으로
사용하는 문서에까지 폭넓게 적용되었다.

현대카드 브랜드 컬러칩

Color
제한없는 다양한 컬러

레드 컬러는 코카콜라, 버드와이저, 블루는 삼성전자, 페이스북 등을 연상시키는
것처럼 컬러는 회사 및 제품, 서비스에 이르기까지 자신을 나타내고 차별화하는 브랜드
아이덴티티의 중요한 요소 중 하나이다. 우리나라 기업들 중에는 유독 색상을 이용해
계열사 차별화를 이룬 그룹들이 많은 편이다. 하지만 현대카드는 정반대 노선을 취했다.
하나의 컬러로 연상되거나 정의되기보다는 다양한 컬러 체계로 인식되고자 했고 그래서
현대카드의 메인 컬러는 무채색으로 정의했다.
지금의 현대카드는 코퍼레이트(Corporate) 차원에서 블랙을 메인 컬러로 사용하고
있지만 처음부터 그렇지는 않았다. 현대카드와 현대캐피탈의 CI를 동시에 개발했는데
현대카드는 웜그레이(Warm-gray), 현대캐피탈은 스카이블루(Sky-blue)를 사용했다.
무채색을 택한 것은 브랜드 레벨에서의 컬러 정책을 고려한 결과이다. 현대카드는
불특정 다수의 대중을 위한 마케팅이 아니라 소비자가 원하는 것이 무엇인지를 정확히
파악해 각 계층별 고객들을 개별 타깃으로 서비스를 제공하고자 M카드를 비롯해
K, A, S 등의 알파벳카드를 내놓았는데, 세부 구분을 위해서는 알파벳만으로는
부족했고 카드마다 컬러 마케팅을 펼칠 계획이었다. 따라서 코퍼레이트 차원에서
현대카드의 메인 컬러는 무채색이 적절하다고 판단한 것이다. 여기서 다른 기업들과
다른 점은 컬러를 하나만 지정하지 않았다는 점이다. 팬톤 웜그레이는 1C부터 11C까지
존재하는데, 코퍼레이트 레벨에서는 블랙을 포함해 팬톤 웜그레이 1, 3, 7, 9C를 지정해
상황에 따라 적절한 컬러를 선택해 사용하도록 했다.
2003년 현대카드 'M 시리즈'에서 시작된 컬러 카드의 등장은 공전의 히트를 기록했다.
색색의 신용카드를 나열한 이미지가 마치 컬러 차트처럼 보일 정도로 다양하고 화려한
색상이 쓰였다. 컬러 카드의 성공은 카드업계의 디자인 시스템을 통째로 뒤바꿀 정도로
디자인 아이덴티티에서 컬러가 차지하는 비중을 다시 생각하게 만들었다. 일종의
새로 펼친 개념지도 같은 역할을 한 것이다. 이후 레드카드, 퍼플카드, 블랙카드의
등장은 프리미엄의 등급을 나누는 기준이 되었고 지금까지도 회자되고 있는 컬러코어

카드(옆 테두리에 컬러를 넣은 카드)는 카드 디자인에서 숨어 있던 0.85mm의 공간에 활기를 불어넣은 최고의 컬러 디자인으로 사랑받고 있다.

현대카드의 컬러 디자인이 연속으로 성공할 수 있었던 이유는 소비자의 입장에서 생각한 카드였기 때문이다. 실버와 골드로 선택의 여지가 거의 없었던 카드 생활에, 고객의 라이프스타일 관찰해 스토리를 담고 혜택을 담아 컬러로 단장한 첫 번째 사례가 현대카드였다. 늘 광고와 디자인으로 유명세를 탄 까닭에 현대카드의 강점이기도 한 경영 전략적인 측면은 가려져 있곤 했지만 고객에 대한 정확한 분석과 이에 바탕을 둔 경영 철학이 어느 한 곳에 치중되지 않고 씨실과 날실처럼 엮여 디자인 파워에 날개를 달아 준 것임을 잊지 말아야 한다.

컬러 카드 개발에서 기억에 남는 에피소드를 하나 소개하자면 2003년 모든 카드사들은 골드 카드를 프리미엄 전략으로 사용했고 현대카드도 마찬가지였다. 정태영 사장이 회의 도중 이런 의견을 던졌다.

"팬톤 칩(Pantone Chip) 같은 느낌이 날 수 없을까?"

추상적인 말일 수도 있지만 이 한마디를 듣는 순간 우리는 컬러로만 구성된 카드 플레이트를 디자인해 보면 좋겠다는 생각이 단번에 떠올랐다. 특히 컬러 활용은 자신 있는 분야라, 생각했던 모든 것을 구현하는 데 오래 걸리지 않았다. 여름에 카드 광고들이 나오기 시작하고 2003년 8월에 컬러 카드가 세상에 나왔다. M카드는 미니카드와 함께 한 쌍으로 세트 버전을 갖게 되었는데, 서로 보색을 이루는 컬러를 부여해 효과를 극대화했다. 이 때 원칙으로 세웠던 솔리드 컬러 컨셉은 지금도 유지되고 있다.

컬러 카드를 디자인하고 실제 제작하기까지의 공정도 쉽지 않았다. 특히 원하는 결과를 얻기 위해 인쇄소와 긴 실랑이를 벌여야 했다. 그 당시 카드 플레이트를 제작하던 인쇄소는 CMYK로 이루어진 4도 옵셋 인쇄만 하던 곳이라 우리가 지정한 컬러로 카드를 인쇄하는 것이 불가능하다고 했다. 자기들 나름대로 색을 겹쳐 찍어 와서 보여 주며 우리가 원하는 색을 낼 수 없다는 주장을 펴기도 했다. 우리가 인쇄 방식에 대해서 몰랐거나 컬러에 대한 디테일을 따지지 않았다면 그들의 말에 수긍했을 것이고 아마 지금의 컬러 카드는 없었을 것이다. 우리는 옵셋 인쇄 방식에도 분명 별색을 사용할 수 있으며 옵셋으로 하기 힘들다면 실크스크린 인쇄 방식으로 바꿔 달라고 요구했다.

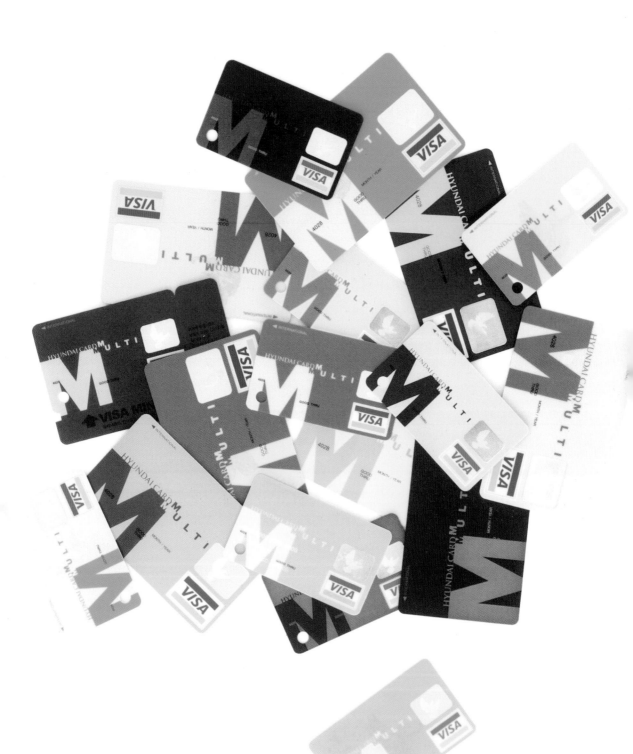

왜 안 된다고만 하느냐며 몇 번을 옥신각신하는 동안 인쇄소에서 기존 방식을 바꾸고
싶어 하지 않는다는 것을 알았지만 그렇게는 좋은 퀄리티를 낼 수 없다고 설득했다.
결국 인쇄소가 제작 방식을 바꾸도록 유도할 수 있었고 우리가 원하는 결과물을
얻을 수 있었다.

기존 디자이너들에게 들었던 첫마디가 카드는 디자인하기가 너무나 어렵다는 성토였다.
손바닥 만한 작은 공간에 이런저런 제약 사항들이 많아서 디자인하기가 난감하다는
것이었다. 우리는 오히려 이런 생각 자체가 디자인을 어렵게 만드는 요인이라고
생각한다. 디자인은 어차피 한계를 갖고 시작하는 것이다.

장점은 단점이고 단점은 장점이라고 늘 생각한다. 그 어려운 문제에 대한 출발점을
부인한다면 모든 디자인은 어려워지기 마련이다. 브랜딩을 위한 디자인을 할 때는
웹디자인, 광고, 편집, 패키지, 사진, 전시관, 건축, 환경 등, 여러 분야의 사람들과
작업을 해야 할 때가 많다. 때로는 컨설팅, PR, 마케팅 관련된 회의도 하게 되는데
이럴 때 위의 인쇄소와 같은 상황이 언제든 발생할 수 있다. 이 경우 협업하는 분야에
대한 기초적인 지식이 있어야 한다. 그 분야에 대해 정확하게 알고 있을 필요는 없지만
프로젝트의 프로세스나 방법, 최종 결과물이 어떻게 나오는지를 알고 있어야 한다.
예를 들면 패션 쪽 일을 할 때 재봉질을 직접 할 필요는 없지만 옷이 어떻게
만들어지는지는 알아야 한다는 것이다. 옷에 붙는 라벨은 자수, 실크로 하거나 혹은
금형을 파서 고무 재질로 할 수 있다든가, 패브릭은 어떤 종류가 있는지 등등을 알
필요가 있다는 것이다. 편집의 경우 A4 정도의 편집물과 전시장 패널이나 빌보드처럼
큰 매체의 편집 스킬이 다르다는 것을 알고 있어야 한다. 그렇지 않으면 프로젝트는
올바른 방향으로 가기 힘들어지고 최종 결과물에 대한 확신도 없어지기 마련이다.
따라서 브랜딩 작업을 하는 디자이너라면 자신의 분야를 넘어서 폭넓은 지식과 안목을
가져야 한다고 생각한다.

HyundaiCard is
variation.

4th Element
브랜드 이미지를 간접적으로 의미하는 제4의 요소

CI 또는 아이덴티티라는 것이 앞서 이야기한 바와 같이 서체, 로고, 심볼만을
의미하지는 않는다. 현대카드가 전반적으로 일관성 있다고 느껴지는 것은 사람들 눈에
무의식적으로 인식되는 그래픽 요소가 하나의 시스템으로 짜임새 있게 맞물려 있기
때문이다. 2장에서도 살펴보았지만 우리는 브랜딩 디자인에서 중요하게 생각하는 로고
형태, 브랜드의 컬러, 서체 외의 네 번째 요소로 그래픽 요소를 적극적으로 사용한다.
이것은 로고, 컬러, 서체 같은 기본 요소들이 좀 더 효율적으로 기능하도록 하거나
브랜드나 제품의 호감도 상승을 돕는다. '포스 엘리먼트'는 단순하면서도 아이덴티티가
뚜렷한 형태를 도입하여 그러한 색채와 형태의 조합을 보는 것만으로도 누구나 그
브랜드를 떠올릴 수 있게 하는 것이다. 현대카드의 경우엔 카드 플레이트 형태가 포스
엘리먼트라고 할 수 있다. CI도 카드를 지갑에 넣은 형태를 기본으로 잡았으며
잘 알려진 전용서체는 물론 파이낸스샵, 심지어는 인쇄 편집물의 레이아웃까지도
카드 플레이트를 모티프로 디자인했다.

"현대카드는 카드에 미쳤어!"

이 광고 카피대로 현대카드는 소비자가 접하는 모든 부분에 카드 형태를 사용하고 있다.
하지만 일반 소비자들이 잘 인지하지 못하는 포스 엘리먼트가 또 하나 존재한다. 바로
수평선과 수직선 그리고 45도 각도로 기울어진 사선들이다. 그래픽이 들어가는 모든
부분에 이 규칙이 적용되었다. M카드 디자인을 진행할 때나 뉴알파벳카드, 컬러코어
카드 리뉴얼 작업에도 이러한 제4요소를 적절히 사용했기 때문에 현대카드 고유의
이미지가 지켜질 수 있었다고 생각한다. 현대카드를 알릴 수 있는 컬러로 수평, 수직,
사선이 만드는 이미지는 서브 그래픽 엘리먼트로 장식적인 효과를 줄 뿐만 아니라
브랜드를 강화하는 숨은 역할을 해왔던 것이다.

We prefer

현대카드 매뉴얼 룩앤필 가이드

픽토그램(2004)
현대카드는 다양한 혜택을 좀 더 직관적으로 보여 주기 위해 각 카테고리를 세분화하여
픽토그램을 만들어 사용하였다.

HyundaiCard pictograms

As part of the HyundaiCard Corporate Identity programme, a number of pictograms has been developed.

The pictograms are used as part of other signage elements or independently. If they are used independently, the pictograms will be constructed from a solid base (identical for all pictograms) and a transparent layer, that 'carries' the pictogram.

Two means of mounting these signs are shown: flat on the wall, or in a 90° angle on it. In the last case, the sign is two sided and the pictogram is applied on both sides.

If possible, the base of the pictograms can be used for housing internal lighting.

Actual construction and mounting techniques must be discussed with the sign making company.

the foundation may be solid material, or hollow to provide space for lighting

for two-sided version, pictogram on transparent material is also applied to reverse side

standard foundation:
white plastic or metal base, with (silk screen) printed base color (Warm Grey 7) and striping pattern (Warm Grey 5)

transparent material (perspex, polycarbonate) with pictogram (silk screen) printed in white (opaque)

Mounting samples, top view and lateral view (basic model, no artwork)

preferred application: double sided pictogram application of internal lighting is optional

if two sided application is not possible, use one sided as shown application of internal lighting is optional

픽토그램 가이드라인

Finance Life

Customer services

Car Life

Shopping & Object

픽토그램(2005)

HyundaiCard

12월 카드 이용대금 명세서

발송일자: 2005

빠르고 안전한 e-mail청구서
환경도 생각하고 분실위험도 없는 e-mail 청구서
지금 신청하세요
1566-7000 www.hyundaicard.com
One-stop 사이버 민원실

서울시 영등포구 여의도동 123-45
홍 길 동 귀하

123-456

회원님께서 이번 달에 입금하실 금액은 1,515,270 원 입니다.

카드이용금액

	1,234
	22
	305
	000
	70

카드 유효기간 만료 안내

회원님께서 소지하고 계신 카드의 유효기간이 곧 종
카드 갱신발급을 위해 회원님의 주소 및 연락처를 시
확인하여 주시기 바랍니다.

개인정보 확인 및 변경

현대카드 홈페이지 → 로그인 → 개인정보
1577-6000 → 상담원 연결

현금처럼 내 마음대로, M 포인트 스

M POINT

카드 이용금액 1천원당
3%~0.5% M포인트
적립 후 다양한
사용처로
마음대로 활용

**M포인트
스와핑**
적립한 M포인트를
마음대로 활용

M save POINT

현대/기아 신차 구매금액의 20~50만원 선 할인.
차후 카드이용 금액에 따라 적립된 M포인트로
최고 36개월 이내 무이자상환

빠르고 편리한
현대카드 현금서비스/카드론

365일 24시간 신청 즉시

전화 한통으로! 1577-6100
1544-6100

인터넷으로! www.hyundaicard.com

발송일자: 2005년 12월 31일

서울시 영등포구 여의도동 123-45
홍 길 동 귀하

123-456

	1,234
	22
	1,305
	25,000
	1,340,0
	340,0

1,515,270
1,000,515,270

일 기준으로 작성되었습니다.

발생일은 6 월 12 일입니다.

항공권 할인 서비스

현대카드로 결제하시고 항공요금을 할인 받으세요.
항공권결제 도우미가 예약부터 결제, 배송까지 도와드립니다.

국내선/국제선 10%

국내선 5%, 국제선 7%

고품격 쇼핑 스폰서 S Platinum

Player's Licence W

새 차 느낌 그대로 타세요

utocare
Platinum

e-mail청구서로 바꾸고
두번의 행운을 잡으세요

매월 선착순 1,000명에게 SMS 1년 무

지금 홈페이지 회원이 되세요

똑똑한 도우미, SMS문자서비스

M포인트(가족) 대한항공마일리지
21,000 345

12 일 기준의 이용이 가능 포인트입니다.
청구금액 입금은 입출내역

여행 품질보증제도

1. Guide No Tip 2. Money Back Guarantee
3. 회원 의전 사후 수송료 4. 미입금시 자동 대행 서비스

발송여행 예약 방법

Save포인트 이용내역

구분	현대자동차	LG텔레콤	현대백화점
이용 포인트	500,000	100,000	100,000
이상포인트	340,000	50,000	100,000
초과포인트	100,000		
한 기 예정일	2007년6월	2006년5월	2008년2월

* 위 Save포인트는 이용내역은 6 월 12 일 2006년5월 2008년2월

빠르고 편리한
현대카드 현금서비스/카드론

365일 24시간 신청 즉시

전화 한통으로! 1577-6100
1544-6100

인터넷으로! www.hyundaicard.com

M포인트(가족) 대한항공마일리지
20,000 100,000 100,000
40,000 50,000 100,000
2007년6월 2006년5월 2008년2월

-6000 홈페이지: www.hyundaicard.com (다이너스회원전용: 1588-6100, www.dinerscard.co.kr)

현대카드 이용대금 명세서와 이용 안내서

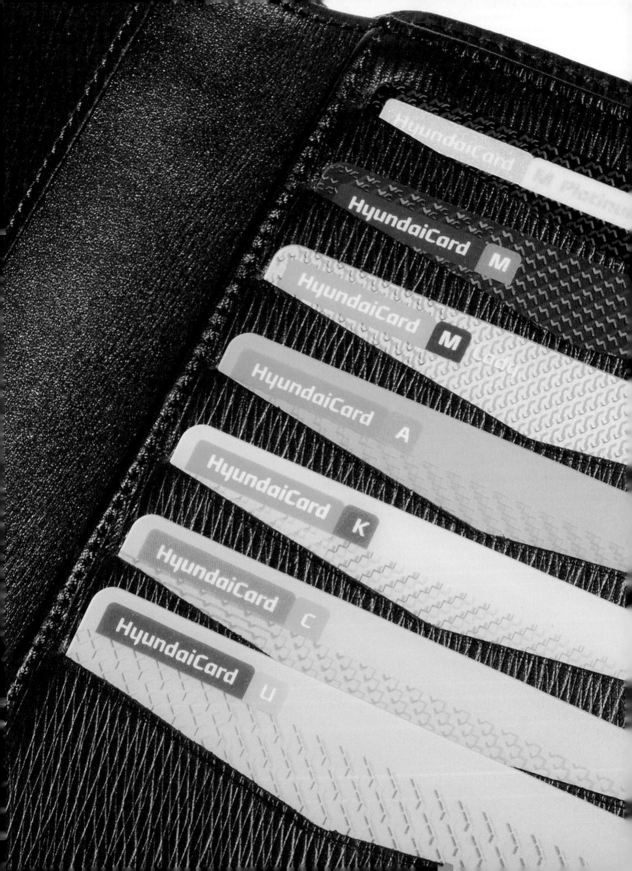

Credit Card
변화의 힘이 이끈 베스트셀러

현대카드의 카드 플레이트 디자인은 도전과 응전의 연속이었고, 확신을 심어 주는
작업의 연속이었다. 현대카드 각각의 프로젝트들은 일시적인 트렌드를 따라가거나
어떤 게 좋아 보이니 우리도 한번 해 보자는 식으로 나온 것이 아니다. 모두 명확한
'자기 논리'에서 출발했다. 그런 과정을 거친 관련 제품과 프로젝트들을 통해 브랜드
전체가 확고하고 단단한 자산으로 자리매김하게 되었다. 실제로 현대카드를 디자인하는
과정에는 몇 가지 원칙이 있었다. 지갑에 꽂혔을 때 가장 먼저 보이는 형태를
최우선으로 고려하고 새로운 카드를 내놓을 때마다 아래 소개하는 CEO의 브랜딩
원칙을 지켰다.

HyundaiCard design principles:

1. Brand is more than a product

2. Science in a Tiffany's box

3. Break/Create the rule of games

4. Less is more

5. Consistency and modification

이 원칙들은 사실상 정태영 사장과 회사의 경영철학과도 맥을 같이 하는 부분들이다.
그중 두 번째 "Science in a Tiffany's box"를 살펴보자면 "티파니 보석 상자에 숨겨진
과학" 정도로 해석할 수 있는데, 티파니 보석상자는 브랜딩의 의미, 광고 및 디자인 등
브랜드 전체를 감싸는 패키징을 의미하고, 과학은 고객에 대한 분석력, 금융과 전략에
대한 기본을 의미한다. 현대카드는 디자인과 제품, 서비스 등 전반에서 이 두 가지 중
어느 한쪽에 치우치지 않고 균형을 유지한다는 원칙을 일관성 있게 지키려 한다.

CARD MERCHANDISING AND CARD DESIGN

To accompany the introduction of the new
corporate identity in January 2004, a new series of
credit card designs was introduced incorporating
the new visual type and a set of stripe designs which
are one of the basic elements. Then in March
2004, a major project on the design of businesses was
initiated with the necessary evolutions more
employed by a new trademark. The card comes in
various card challenges.

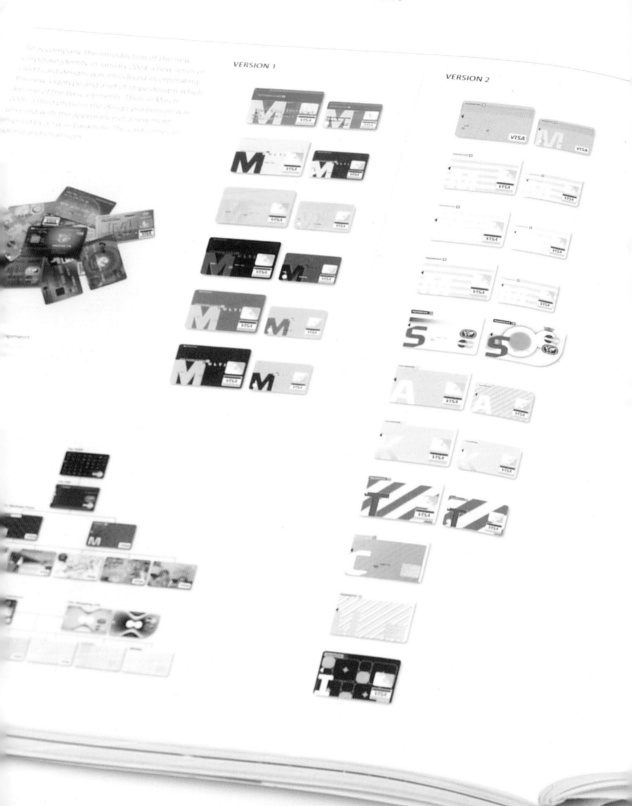

VERSION 1

VERSION 2

VERSION 2

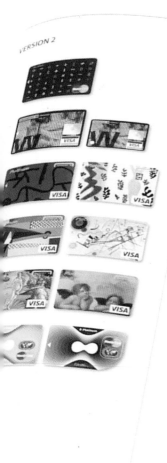

VERSION 3

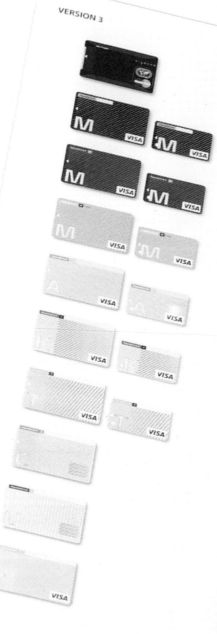

VERSION 4

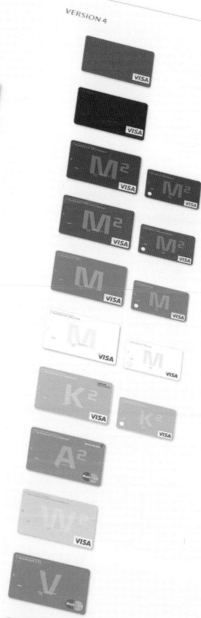

M카드 컬러 스케치

M Card _ 'M카드'에서 새로웠던 점은 소비자가 컬러를 선택할 수 있게 했다는 점이다. 이 원칙에 따라 모든 카드 신청서의 내용이 바뀌었고 고객은 자신의 취향에 맞는 것을 선택할 수 있다는 것에 열광했다.

사실 당시 현대카드 내부에서는 우리의 능력을 반신반의하는 상태여서 스페인 은행의 카드 디자인을 사오기 위해 잦은 출장이 이어지고 있었다. 하지만 정태영 사장은 우리가 제안한 M카드 디자인을 보자마자 모든 계획을 접었고 여기에 맞춰 광고 컨셉마저 바꾸었다. 이 카드 디자인을 본 그날 현대카드 광고를 담당하던 TBWA 광고대행사와 곧바로 미팅을 가졌고 새로운 광고가 출범되었다. 당시 광고 카피는 "M으로부터 미니가 유행"이었는데 톱모델을 썼던 기존 광고와 달리 모든 광고의 주인공은 카드 플레이트 자체가 되었다. 또 하나 재미있는 점은 초기에는 컬러별 카드가 아홉 종류였으나 결국에는 선호도가 집약된 세 가지 정도로 자연스럽게 정리가 되었다는 점이다. 사람들이 좋아하는 컬러가 어느 정도 공통적이었기 때문인데, 애초에 우리가 선택했던 세 가지 컬러의 카드 디자인만 남았던 것이 인상적이었다.

M카드로 시작해 사이즈에서 차별화된 '미니카드'라는 디자인을 선점한 것은 그야말로 혁신이었다. M카드와 작은 사이즈의 카드가 세트를 이루는 비주얼룩은 그 당시 충격에 가까운 것이었다. 경영진의 칭찬이 쏟아지고 큰일을 해주었다는 찬사가 사방에서 이어졌다. 짧은 시간에 이런 프로젝트를 완성시켰다는 것이 겉으로 보기엔 기적에 가까운 일처럼 보일 수도 있겠지만 평소 우리가 갖고 있던 생각들을 마음껏 펼칠 수 있었기에 가능했던 일이었다.

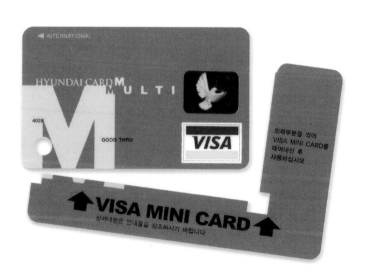

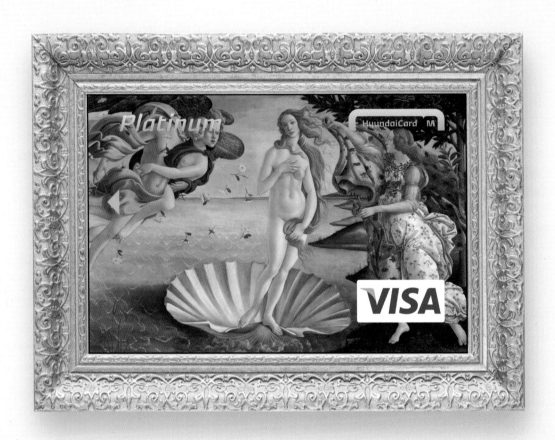

갤러리카드–보티첼리의 「비너스의 탄생」

Gallery Card _ 어느날 정태영 사장이 명화나 그림 등을 이용한 카드 디자인은 어떻겠냐는 화두를 던졌다. 좋은 아이디어라는 생각에 조사 작업을 시작해 보니 쓸 만한 그림들은 저작권 문제 때문에 카드 디자인에 쓰기에는 비용이 만만치가 않았다. 그런데 다행히 사후 70년이 넘은 작가의 작품은 저작권이 자유롭다는 것을 알게 되었다.

수백 장의 명화 이미지들을 검토한 끝에 카드에 넣기에 가장 적합한 작가는 마티스라는 결론에 이르렀다. 또 하나 보티첼리의 「비너스의 탄생」은 카드의 격을 한 단계 올려줄 수 있는 작품이라는 생각이 들었다. 강한 확신을 갖고 임원들에게 그림들을 보여 주었는데 일부 임원들이 「비너스의 탄생」이 누드 그림이라서 정서적으로 물의를 빚을 수도 있다며 반대했다. 전혀 예상하지 못했던 의견이었다. 그러나 확신에 가까운 소신을 갖고 프로젝트를 강행했다. 나중에 들은 얘기인데 한국의 한 기자가 유럽 출장 중에 보티첼리의 「비너스의 탄생」이 담긴 현대카드를 사용했는데, 카드를 내민 순간 유럽 사람들이 자신을 보는 눈이 달라지는 것을 경험했다며 실제로 그 일을 기사로 내보낸 적이 있었다. 최종적으로 상품화된 카드에 사용된 그림들은 우리가 직접 고른 것들이다. 정태영 사장과 함께 동의를 받아내며 고른 그림들이라 좋은 기억들이 가득 담겨 있는 프로젝트이다.

New Alphabet Card _ 새로운 카드 디자인을 위해 고민하던 중 화폐 디자인이 제일 어렵고 인쇄 기법도 까다로울 뿐더러 제작 단가도 제일 높다는 이야기를 들었다. 신용카드 역시 화폐와 같은 가치와 수단을 지니고 있으므로 화폐 디자인을 카드에 활용할 수 있지 않을까 하는 고민이 이어졌다. 화폐가 지니고 있는 가치가 카드에도 담길 수 있게 만들어 보자고 생각하던 중 각국 화폐의 정교한 패턴에 눈이 갔다. 특히 유럽의 화폐 디자인에 숨어 있는 기하학적인 패턴들을 보면서 거기에 담긴 화폐 디자이너들의 정신과 철학을 들여다보게 되었다. 우리는 신용카드가 화폐를 대신해서 통용되는 만큼 카드 디자인이 돈보다 더 가치 있는 디자인으로 보이길 원했다. 실제로 뉴알파벳카드 시리즈 디자인 작업에는 스위스 화폐 디자인을 경험했던 외국 디자이너가 6개월간 참여했다. 수많은 점과 선으로 구성된 화폐처럼 각기 다른 미세한 무늬가 반복 프린트되어 있는 것이 특징으로 16회 이상 실크 인쇄를 거듭해 카드를 자세히

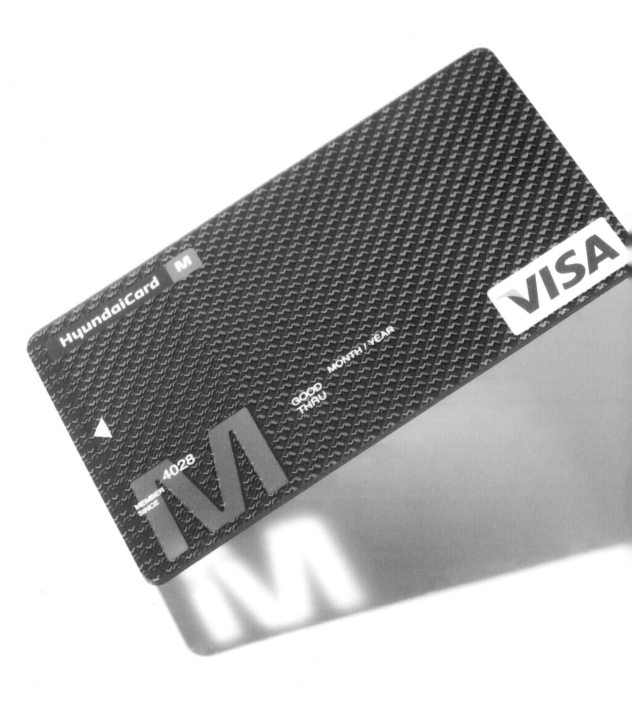

Magstripe, CVV2 area and signature stripe are added, as per technical orders.

Texts and logos are printed in black and white, NON TRANSPARANT.

Reverse side (back) is printed in one, solid NON TRANSPARANT color. Different colors are used for different cards.

Plate material is crystal clear, transparant PVC, that will be printed on both sides, front and back.

Pattern printed in three colors, in NON TRANSPARANT ink (e.g. silkscreen) Shape and colors are different for each card.

Some elements are printed in opaque white, NON TRANSPARANT ink.

Big alphabet letter is printed in shiny, UV varnish.

Back Plate

Front Plate

들여다보면 여러 개의 층을 확인할 수 있다. 투명한 카드 플레이트는 현대카드만의 중요한 아이덴티티이기 때문에 그 특성을 잃지 않는 것도 중요했다. 알파벳 부분을 투명하게 만들고 화폐와 같은 제작 방식을 적용해 일곱 겹의 레이어로 입체감이 나게 만들었다. 이런 시도 덕분에 레이어 인쇄 방식으로 여러 겹을 층지게 인쇄할 수 있는 새로운 기법의 카드 인쇄 방식을 발견하게 된 것이다.

Color Core Card _ 카드 플레이트 디자인 중에서 가장 기억에 남는 카드를 말하라면 단연 컬러코어카드이다. 감히 현대카드 플레이트 디자인의 백미라고 꼽고 싶은 카드이기도 하다. 현대카드의 모든 디자인 원칙은 '지갑에 꽂혔을 때 가장 먼저 인식되는 카드'이다. 회사 로고의 위치와 CI의 프레임 형태도 이를 위해 정밀하게 계산된 값이다. 컬러코어카드는 이 원칙에 가장 부합하는 카드 타입이기도 했다.

우리가 컬러코어카드를 내놓게 된 것은 현대카드의 지속적인 인기 상승으로 인해 카드업계에서 현대카드와 비슷한 패턴 디자인을 쏟아냈기 때문이다. 또 솔리드 컬러의 디자인이 현대카드의 특성을 강조한다는 경영진의 판단도 한몫했다. 당시 새로운 시장 조사를 위해 미국을 방문 중이었는데 출장 마지막 날에 특이한 카드 제조 방식을 갖고 있다는 현지인을 소개받았다. 제조사를 방문해 보고 카드 테두리에도 컬러를 표현할 수 있다는 것을 알게 되었다. 이 방식을 카드에 적용하고 솔리드 컬러를 조합한 것이 컬러코어카드였다.

이때 나왔던 광고가 "앞면 앞면 옆면 뒷면 뒷면 옆면"을 외쳤던 광고이다. 당시 7년 가까이 현대카드 광고를 전담하고 있었던 TBWA의 김성철 상무의 작품이었다. 이 광고 중간에 갑자기 상어가 튀어 오르는 컷이 잠깐 등장하는데 이는 TV 프로그램 「무릎팍 도사」에서 긴 인터뷰 중에 난데없이 등장하곤 했던 산으로 오르는 장면에서 아이디어를 얻었다고 했다. "앞면 앞면 옆면 뒷면 뒷면 옆면"을 반복해서 외치는 짧은 광고를 조금이라도 길게 느껴질 수 있도록 잔상을 남기는 방법이 없을까 고민하다가, 「무릎팍 도사」를 보고 같은 말이 반복되는 광고 멘트 중에 뜬금없는 장면을 삽입하면 심리적으로 일종의 쉼표를 찍을 수 있겠다는 힌트를 얻었다는 것이다. 일상에 집중하면

생각해 봐…

"앞면 앞면 옆면 뒷면 뒷면 옆면"

무언가 새로움을 찾아낼 수 있다는 사실이 흥미로웠다.

이때의 광고 카피가 기억에 남는다.

"옆면에 컬러를 넣었다."

"왜?"

"생각해 봐……."

"잘 보이라고."

"아 현대카드."

"현대카드는 카드에 미쳤어."

디자이너로서 생각해 보면 현대카드 작업을 하면서 초기부터 다른 카드들과는 달리 디자인의 완성도에 강박적으로 몰입했고 그것을 가장 중요하게 여겼던 것 같다. 우리가 남들이 하지 못하는, 안하는 생각을 하고 그 아이디어를 발전시킬 수 있었던 것은 정태영 사장으로부터 받은 영향이 컸다. 그 영향으로 현대카드만의 카드 플레이트 디자인이 좋은 방향으로 발전될 수 있었고, 많은 경쟁사들이 현대카드를 참조하거나 모방하는 결과를 낳았다. 현대카드 광고 문구 중에 "Break the rule"이라는 말이 있는데 초기부터 이런 생각들이 CEO 이하 많은 사람들의 가슴에서 함께 움직였던 것 같다.

the Black

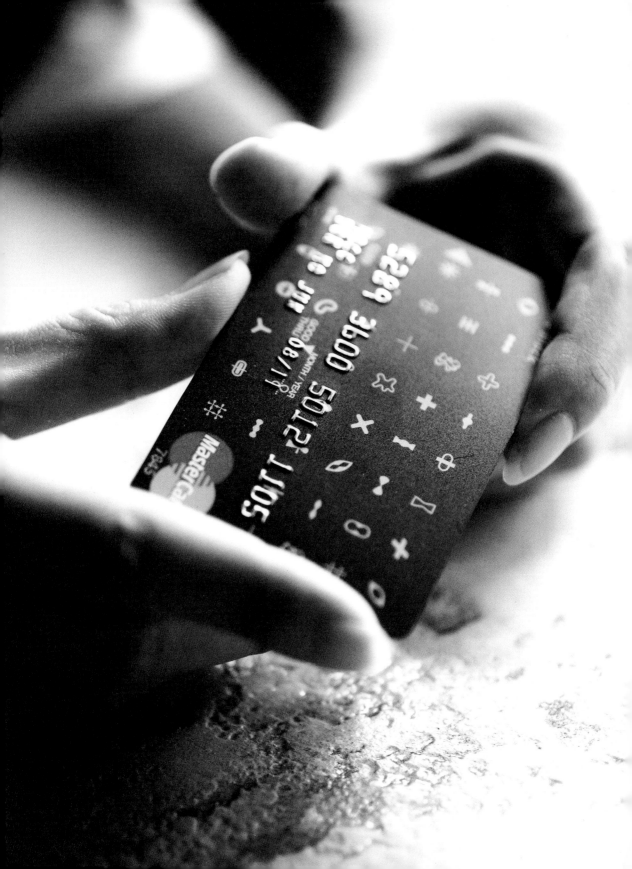

the Black
무에서 유를 만들어 내다

현대카드 '더블랙'은 9999명에게만 발급되는 카드로, 기본 심사 과정을 거쳐 초청된 고객을 대상으로 하는 VVIP용 카드이다. 한정 발급이라는 VVIP 마케팅과 카림 라시드(Karim Rashid)의 디자인이 합쳐져 시너지 효과를 얻은 것으로 알려져 있다. 카드 플레이트에는 카림 라시드가 디자인한 36개의 아이콘을 새겨 넣었는데, '에너지(Energy)' '라이프(Life)' '러브(Love)' '이터니티(Eternity)' 등 블랙카드가 추구하는 가치를 형상화한 것이었다. 유명 디자이너의 작품을 신용카드에 접목시킨 이 시도는 미국의 신용카드 분석 전문 사이트 카드웹닷컴(www.cardweb.com)에서 올해의 가장 멋진 카드 디자인으로 선정되는 등 세계적 호평을 받았다. 우리는 카림 라시드가 보낸 초기 디자인에서 부정적인 의미의 아이콘은 없애고 좀 더 블랙카드의 컨셉에 맞는 디자인으로 발전시켜서 지금의 디자인으로 완성시켰다.

블랙카드의 성공에서 카림 라시드의 역할이 상당히 부각되어 있지만 실상은 조금 다르다. 처음에 경영진이 초대하고 싶었던 아티스트는 루이비통의 수석 디자이너 마크 제이콥스(Marc Jacobs)였다. 지금 같으면 충분히 가능했겠지만 당시는 현대카드가 그다지 주목받는 브랜드가 아니었기에 일이 성사되지 않았다. 다시 후보 셋을 골랐다. 첫 번째가 일본의 무라카미 다카시(村上隆), 그다음이 조너선 반브룩(Jonathan Barnbrook), 마지막이 카림 라시드였다. 무라카미는 당시 전 세계적으로 활동 중이라 스케줄이 맞지 않아 할 수 없다는 답신이 왔고, 조너선 반브룩은 사회성 강한 디자인을 하는 사람이라 VVIP용 카드인 블랙카드와는 잘 맞지 않는다는 결론이 나왔다. 사실 달리 선택의 여지가 없어서 카림 라시드가 일을 맡게 된 것이다. 그런데 블랙카드가 출시되어 사회적 이목을 끌면서 카림 라시드도 덩달아 유명해졌다. 현대카드가 그에게 날개를 달아 준 셈이다. 이후 이런 내막을 모르는 국내 기업들이 그를 모셔오는 웃지 못할 상황들을 보게 되었다. 산업디자이너인 그에게 CI 프로젝트를 비롯해 실제 그의 수행 능력과 상관관계가 없는 프로젝트들을 맡기는 것을 지켜보면서 실력보다 인지도를 중요하게 여기는 사회적인 분위기에 씁쓸함을 느끼기도 했다. 왜 사람들이 해외

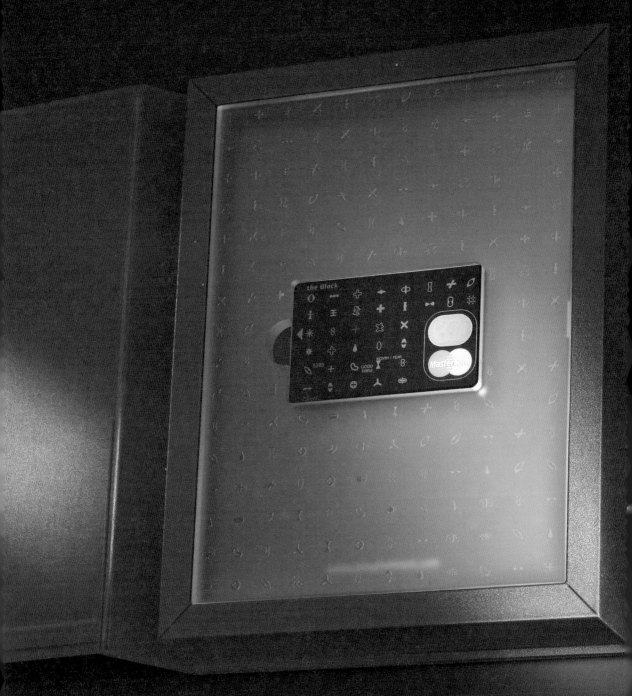

블랙카드 발송 패키지

디자이너를 원하는지 생각해 보게 된다. 브랜딩을 위한 디자인의 퀄리티만 따진다면 꼭 해외 디자이너를 쓸 필요는 없을 것이다. 해외 디자이너들을 선호하는 가장 큰 이유는 런칭 때 디자인에 대한 스토리텔링을 만들기 좋기 때문이 아닌가 한다. 이것은 실제 몇몇 기업의 매니저들에게 들은 이야기이기도 하다. 해외 디자이너와 같이 작업하는 것이 무조건 잘못되었다는 것은 아니다. 다만 디자인 업체나 디자이너를 선정할 때 작업의 퀄리티를 포기한 채 스토리텔링을 만들 만한 요소를 중요한 기준으로 삼는 방식이 우려스럽다.

블랙카드는 연회비가 1백만 원이나 되는 VVIP 카드이다 보니 패키지를 어떻게 구성할 것인가에 대해서도 고민이 많았다. 초기에는 패키지 전문 업체를 선정해 디자인을 진행했다. 당시 현대카드에서 발생하는 디자인 프로젝트를 전부 소화하기에는 시간과 인력이 부족했기에 우리의 전문 분야가 아닌 경우에는 외부 전문 업체에 맡겨서 시안을 받고 그에 대한 자문만 하는 경우도 많았는데 이 경우가 그러했다. 전문 업체에서 시안을 받아서 보고하고 수정하는 과정을 수차례 거쳤지만 최종안이 결정이 되지 않았다. 결국 우리 내부에서 디자인 안을 마련해 외부 업체의 제안들과 함께 현대카드에 올렸는데 우리가 제안한 디자인이 최종으로 결정되었다.

처음에는 투명 아크릴로 패키지를 만들까 싶어서 방법을 알아보았지만 여의치가 않았다. 블랙카드를 사용하는 사람들은 어떤 사람들일까에 생각을 집중했고 서재에 앉아 있는 그들의 모습이 연상되었다. 서재에 놓였을 때 어울리고 책꽂이에 꽂아도 손색없는 패키지를 만들어야겠다는 생각이 들었다. 설명서 등을 책자로 만들어 넣고 패턴이 들어 있는 아크릴에 실물 카드를 넣어서 액자처럼 마감해 고급스러운 양장 책자의 느낌을 냈다. 대량으로 제작했다면 선택할 수 있는 제작 기법의 폭이 더 넓었겠지만 아무래도 소수의 VVIP 고객을 대상으로 하는 것이라 한계가 있었다. 결국 초기 제작 수량은 금형을 파거나 압출, 사출 등의 기법을 사용할 수 없어서 모든 공정을 수작업으로 작업했다. 패키지를 받아 본 고객들의 반응은 기대 이상이었다. 고객들은 패키지를 받았을 때 버리는 것이 아니라 보관하고 싶다고 말해 주었다. 현재 시중에 나오는 고급 패키지들이 블랙카드 패키지를 벤치마킹해 만들었다는 이야기가 있듯, 블랙카드는 카드 패키지 고급화에도 한 획을 그은 작품이었다.

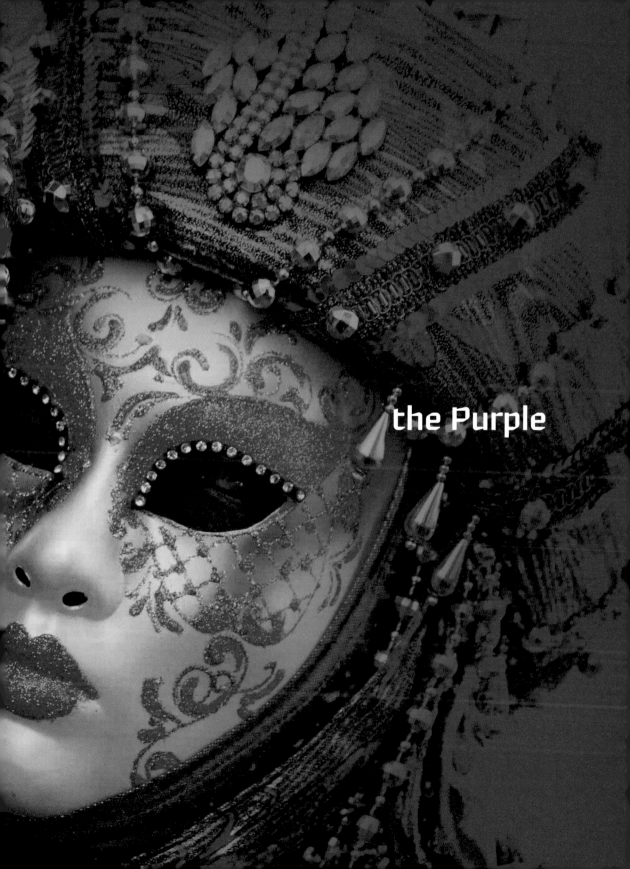

the Purple

보라색은 누구에게나 허용된 색이 아니었다

Dare to be the Purple?

퍼플카드 광고

the Purple
나만의 프리미엄

'더퍼플'은 블랙카드가 나온 이후 출시된 두 번째 VVIP용 카드이다. 블랙카드가
최상위층 고객을 위한 카드였다면 그 아래 단계인 퍼플카드는 '보라색은 아무에게나
허락된 색이 아니었다'라는 컨셉 아래 마케팅을 펼쳤다. 과거에는 보라색이 왕족과
종교 지도자, 귀족들에게만 허락된 컬러였다는 점에 착안한 것이다. 하지만 처음에는
더 블루(the BLUE), 즉 블루카드로 기획되었다. 여러 번의 디자인 작업을 거쳐서 카드
플레이트와 패키지가 결정되었으나 타 금융사에서 블루카드에 대한 상표 등록을 이미
해놓은 상황이었기에 다른 이름을 사용해야만 했다. 블루 계통 중에서 컬러를 찾던 중
차선책으로 제이드(Jade) 컬러가 선택되었지만 일반 소비자들에게 직관적으로 다가가지
못하는 컬러라는 판단이 들었고 최종적으로 '더퍼플'로 결정되었다.

차선책으로 선택된 퍼플카드였지만 마케팅 전략은 성공적이었다. 앞서 언급했듯이
당시 우리나라 카드의 VIP 전략은 골드와 플래티넘(Platinum)이 전부였다. 그런
시장에 골드와 플래티넘이 아닌 컬러가 자리를 차지하게 된 것이다. VISA, 마스터
같은 카드회사들은 각각의 카드 등급이 있다. 지금은 변했을 수 있으나 VISA의
경우 가장 아래 클래식(Classic), 그 위로 골드(Gold), 플래티넘, 시그니처(Signature)
그리고 인피니티(Infinity)로 등급을 나누고 있으며 마스터카드는 실버(Silver)부터 월드
엘리트(World Elite) 등으로 등급이 나뉜다. 현대카드가 카드 각각의 브랜딩을 하기
전에는 카드사나 은행들은 VISA나 마스터의 이러한 등급을 그대로 가져왔고 개별
카드의 개성은 없었다.(건축으로 치면 VISA, 마스터 같은 회사들은 토목공사를 하는 것이고 카드를
발급하는 개별 카드사와 은행 등의 금융사들은 집을 올리고 인테리어를 한다고 생각하면 된다.) 그런
카드업계에 갑자기 블랙이 등장했고 이후 퍼플카드가 나오면서 프리미엄 카드 브랜딩에
정점을 찍었다. 퍼플카드는 VISA로는 시그니처와 인피니트 두 종류가 발급되고
마스터카드로는 다이아몬드 카드로 발급되었지만 소비자들에게는 그저 퍼플카드로
각인될 뿐이다.

지금 통용되는 퍼플카드의 카드 플레이트와 발급 패키지 디자인은 우리가 작업한 초기

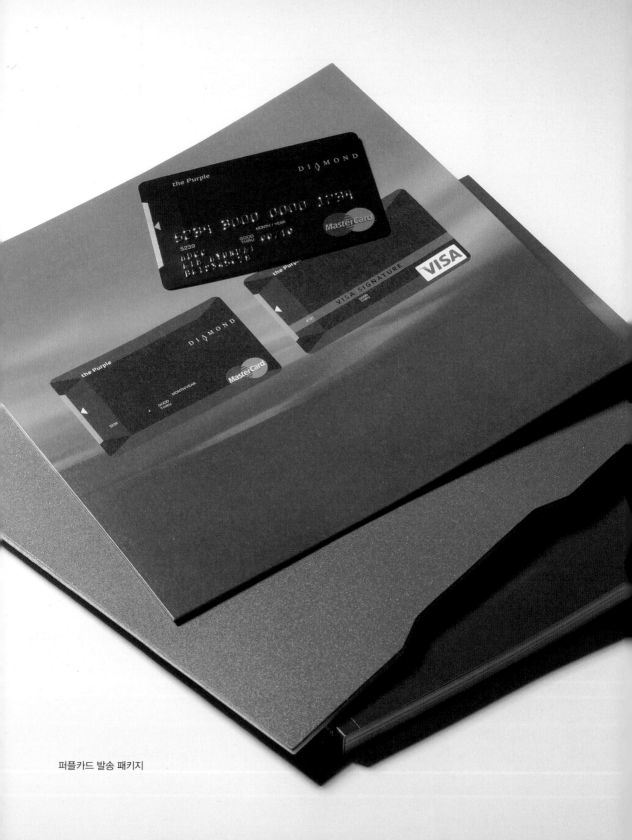

퍼플카드 발송 패키지

디자인과는 좀 다르다. 현재는 블랙, 퍼플, 레드카드의 카드 플레이트 디자인이 구리 합금인 코팔로 도금되어 있다. 인류 최초의 동전이 구리였다는 점에 착안하여 카드에 트루 머니(True Money), 즉 화폐의 의미를 부여한 것인데 좋은 아이디어이다. 반면 초기 퍼플카드 플레이트는 보석의 결정체 문양이 들어가 있는 플라스틱 카드였다. 문양이 각각 다른 레이어에 인쇄되어 입체감 있게 표현되었는데 퍼플카드 패키지에도 이 부분이 잘 표현되었으면 하는 바람이 있었다.

블랙카드 패키지의 성공에 힘입어 퍼플카드 패키지도 우리가 직접 작업하게 되었는데, 카드 컨셉에 맞게 슬라이딩 시스템을 도입했으며 스케치 후 도면을 그리고 3D 작업으로 형태를 완성했다. 투명 소재로 보석의 느낌을 주고자 견본까지 만들어 보고를 했다. 그런데 문제가 있었다. 투명 소재의 카드를 양산하기 위해서는 어느 정도 수량이 확보되어야 하는데 초기 카드 발급 수량이 부족했다. 퍼플카드 역시 블랙과 마찬가지로 수작업으로 진행해야 했고 이로 인해 투명 소재를 사용하려던 애초의 계획은 접을 수밖에 없었다. 보석의 투명한 질감을 내기 위해 금형을 떠서 사출하기를 원했지만 너무 소량이기에 금형 비용을 포함한 제작비를 감당할 수가 없었던 것이다.

사출을 할 수 없었기에 여러 판을 겹치는 방식으로 만들었고 표면을 실크 처리하여 빛이 나도록 마무리했다. 종이로 만들면 잉크 때문에 휘어지는 문제가 있어서 발포 아크릴을 사용하는 등 수많은 견본을 만들어 본 후에야 완성품을 출시하게 되었다. 제작할 때 돈을 많이 들이면 분명 좋은 결과물이 나올 가능성이 많다. 그러나 **디자인을 완성하는 것은 비용이 아니다.** 주어진 한계 내에서 최상의 결과물을 내놓는 것 또한 디자이너의 역량이다. 대량생산이 불가능할 때는 어떤 식으로든 제작 단가를 낮추면서 퀄리티를 유지할 수 있는 방안을 찾는 것이 프로젝트를 진행할 때 중요한 고려사항이라고 하겠다.

the Red

the Red

4181 4330 0000 0000
4181
HDCC GOOD MONTH/YEAR
CHUNG HYUNDAI THRU 00/00

VISA
SIGNATURE

레드카드 광고

the Red
메탈릭 카드의 시작점

현대카드는 블랙카드와 퍼플카드에 이어 새로운 프리미엄 카드 '더레드'를 출시했다. 이 카드는 프리미엄 카드 시장을 개척한 것으로 평가된다. 높은 연회비에도 불구하고 다양한 혜택과 고객들의 호응을 얻어 히트 상품으로 자리 잡았다. 레드카드는 그 가치에 어울리는 카드 디자인을 완성하기 위해 20여 종의 견본 카드를 제작했을 정도로 컬러에 심혈을 기울인 프로젝트이기도 하다. 물론 우리가 원하는 발색의 레드 컬러가 나오기까지도 쉽지 않았다. 카드 플레이트 컬러를 정할 때였다. 경영진에서 솔리드 레드 컬러와 메탈릭 레드 두 가지를 놓고 어느 것을 선택할지 결정을 내리지 못하고 있었다. 최종 5명의 리뷰 후에 마케팅 담당자 측은 솔리드 컬러에 손을 들었다. 경영진 측에서는 솔리드로 가야 할지, 메탈릭으로 가야 할지 결정을 내리지 못한 상태였다. 우리는 정말 단호하게 솔리드 컬러에 반대 의사를 표명했다. **"저희 눈에는 메탈릭 레드가 백만 배 좋습니다."** 우리가 보인 확신 때문인지 최종적으로 메탈릭 레드가 선택되었고 강렬한 붉은색과 차가운 금속성이 절묘한 조화를 이룬 레드카드는 세련된 감각으로 또 한 번 호평을 받게 되었다. 이 컬러의 영향 때문인지 모르겠지만 후에 실제 메탈 카드로 현대카드 디자인이 나오기도 했다. 당시 모든 사람들의 반대 속에서 홀로 "예스"를 자신 있게 외칠 수 있었던 것은 CEO의 소재 혁신에 대한 강한 의지를 익히 알고 있었기 때문이다.

재미있게도 레드카드의 발송 패키지는 블랙카드 재발송 패키지로 디자인된 것을 재사용해 제작되었다. 블랙카드 재발송 패키지는 블랙카드 회원들이 카드를 분실하거나 가족카드를 만들 때 사용된다. 카드만 보내면 되는데 고가의 패키지 세트를 다시 보낼 수 없기에 좀 더 효율적인 디자인이 필요했다. 당시 굉장히 급박한 일정으로 디자인이 진행되었는데 아이디어 스케치 단계에서 보고하고 바로 결정이 되어 제작, 발송까지의 과정이 순조롭게 이어졌다. 아마 다른 기업이었다면 이렇게 빠른 진행은 어려웠을 것이다. 여러 기업들과 프로젝트를 진행하다 보면 최종 결정권자에게 보여 주기 위해 불필요한 작업을 요구하는 경우가 많다. 빠듯한 일정에서는 굉장히 비효율적인 진행

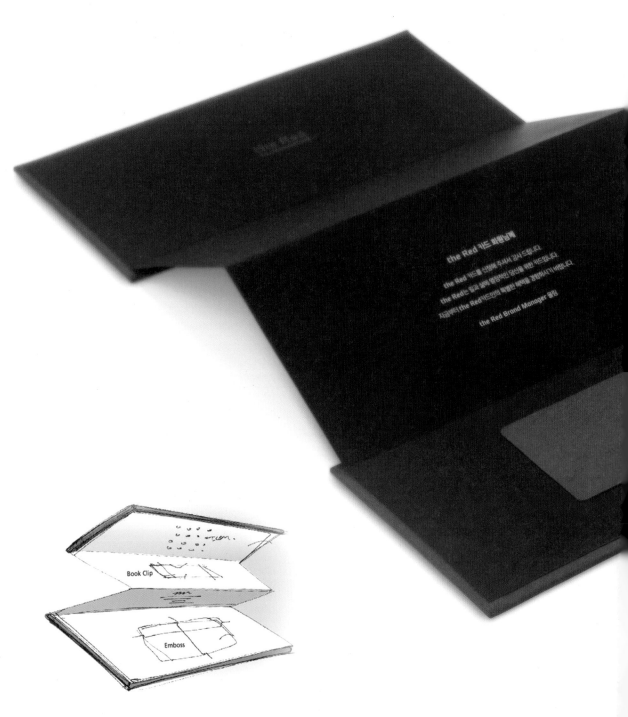

CEO에게 직접 보고하여 진행되었던 아이디어 스케치

방법이다. 블랙카드 재발송 패키지 작업도 우리가 결정권자에게 직접 보고하는 형식이
아니었다면 중간 관리자는 분명 수정을 요구했을 것이고 아마 우리가 의도한 디자인의
본질은 사라졌을 것이다.

레드카드 패키지 디자인으로 다른 안들도 제안했으나 최종적으로 이 블랙카드 재발송
패키지 디자인을 현대카드 내부 디자인 팀에서 색깔을 바꿔 레드카드 패키지로 만들어
사용했다. 블랙카드나 퍼플카드 패키지보다는 간단하면서 일반 카드보다는 격식을
차려야 했으니 불가피한 선택이었던 것 같다. 그러나 블랙을 위한 맞춤 디자인이 레드로
탈바꿈한 것에는 살짝 아쉬움이 남는다.

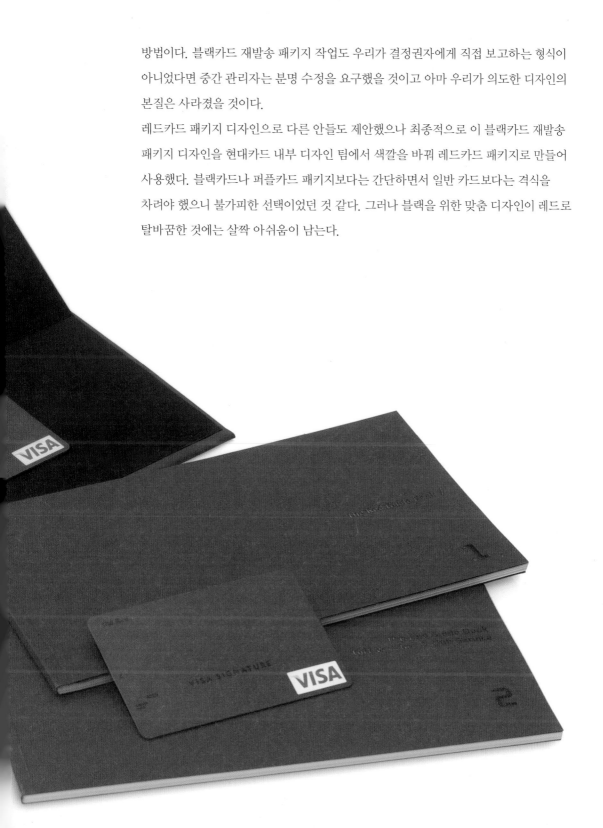

현대카드 브랜드샵

Finance Shop / Brand Shop
무형의 서비스를 유형의 서비스로

현대카드가 히트시킨 프로젝트들을 살펴보면 무에서 유를 창조했다기보다는 평소
미처 발견하지 못했던 일상 속의 작은 디테일을 찾아내 부족한 것이 무엇이었나,
왜 그러했는가를 돌아보고 거기에서부터 원동력을 얻어 발전시킨 것들이 많다.
파이낸스샵이 바로 그러한 프로젝트이다. 파이낸스샵은 눈에 보이지 않는 무형의
서비스를 유형의 서비스로 돌려주고 공간을 이용한 브랜딩도 가능하다는 것을 보여 준
최초의 작업이었다. 또 디자이너 입장에서는 평면적인 2D 디자인을 공간으로 확장하여
3D+UX 체험까지 가능하다는 확신을 준 프로젝트이기도 했다. 이 공간이 처음 문을
열자 많은 사람들이 생소하고 신기하게 여겼다. 전에 아무도 시도하지 않았던 새로운
서비스를 제공하는 최초의 스토어였기 때문이다. 파이낸스샵에서는 대출, 자동차 리스/
렌탈 등의 금융 서비스와 함께 현대카드 신청 및 재발급, 기프트카드 구매 서비스를
제공했다. 여기에 세련된 인테리어의 휴식 공간까지 마련해 고객들로부터 좋은 소리를
많이 들었다. 현대카드는 카드 서비스로만 고객들을 만나는 것이 아니라 고객들에게
새로운 라이프스타일을 제공할 수 있는 무언가를 만들기 위해 끊임없이 연구하고
분석해 왔다. 부임 초기부터 정태영 사장의 의욕과 열정이 만들어 내는 대단한 에너지를
봤을 때 신용카드만으로 브랜딩을 하는 것은 만족스럽지 않았을 것이다. 지금은
현대카드 라이브러리, 슈퍼 시리즈 등을 비롯해 다양한 활동으로 고객과의 접점을
만들고 있지만 당시에는 카드밖에 없었다. 그런 상황에서 파이낸스샵은 정태영 사장의
열정에 부합하는 새로운 가능성을 제공했다. 파이낸스샵이 실체화된 데는 우리가
한몫을 톡톡히 했다. 유럽 출장 때 은행들이 고객과 1:1로 프라이빗 뱅킹 서비스를
제공하고 있는 것이 눈에 띄었다. 괜찮은 아이디어라는 생각에 귀국 후
정태영 사장에게 보고했고 곧바로 우리도 한 번 해 보자는 긍정적인 반응이 왔다.
이 프로젝트는 파이낸스샵으로 끝나지 않고 브랜드샵(Brand Shop)이라는 새로운
공간으로 이어졌다. 브랜드샵이라는 독특한 컨셉은 이후에 현대자동차 정몽구 회장의
눈에 띄어 양재동 현대자동차 본관에도 설치하게 되었다.

ABCDEFGHIJKLMN
OPQRSTUVWXYZ
FinanceShop

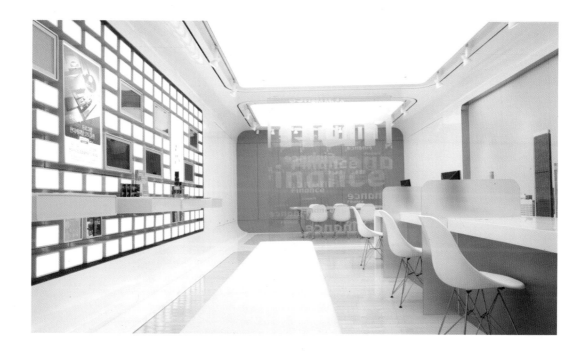

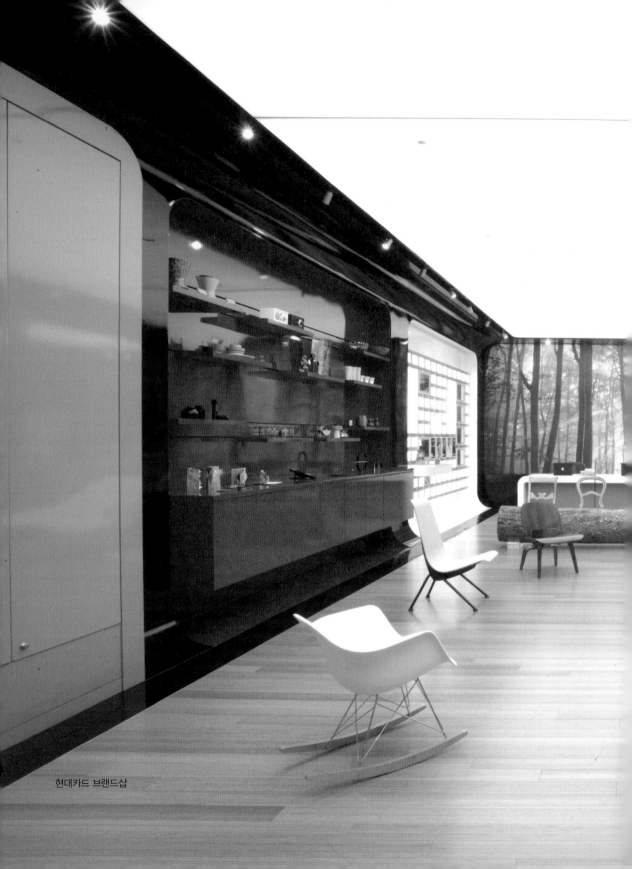

현대카드 브랜드샵

현대카드 파이낸스샵

House of the Purple
현대카드만의 유니크한 공간

퍼플카드 회원들을 위한 퍼플 하우스는 이전에 진행된 파이낸스샵과 브랜드샵 프로젝트에서 발전된 프로젝트라고 할 수 있다. 퍼플 하우스의 기본 컨셉은 마치 우리 집 거실을 드나드는 것 같은 기분이 들게 하자는 것이었다. 그래서 의도적으로 공간 어디에서도 현대카드 서체의 사용을 금지시켰다. 현대카드를 일차원적으로 홍보하고 현대카드에 대한 이미지를 심어 주는 공간이 아니라 고객이 공간을 충분히 즐기면서 현대카드의 마인드를 온몸으로 편안히 받아들이고 느낄 수 있도록 하자는 의도로 마련된, 이름 그대로 '하우스'였다. 퍼플 회원 전용 공간이었기 때문에 공간에 들이는 작은 소품 하나까지도 세심한 주의와 배려를 기울여 선택했다.

사실 퍼플 하우스가 완성되기까지 우여곡절이 많았다. 이 프로젝트는 원래 우리에게 주어진 일이 아니었다. 최초의 작업은 외국의 유명 인테리어 회사에게 맡겨졌으나 난항이 계속되어 결국 프로젝트가 무산될 위기에 처했고 한국의 유명 작가들에게 바통이 넘어왔다. 그러나 현대카드에서 원하는 수준만큼 표현되지 않아서 결국 우리 회사에까지 문의가 들어오게 된 것이다. 우리 회사는 외국 디자이너들과 협업 경력이 많은 터라 어렵지 않게 유럽의 관련 전문가들을 섭외해 경쟁 비딩을 붙일 수 있었다. 결국 전체적인 컨셉과 기획은 우리가 디렉팅하기로 하고 네덜란드 디자인 회사가 최종 합격점을 받아 인테리어 부분에서 협업하는 것으로 마무리 지을 수 있었다.

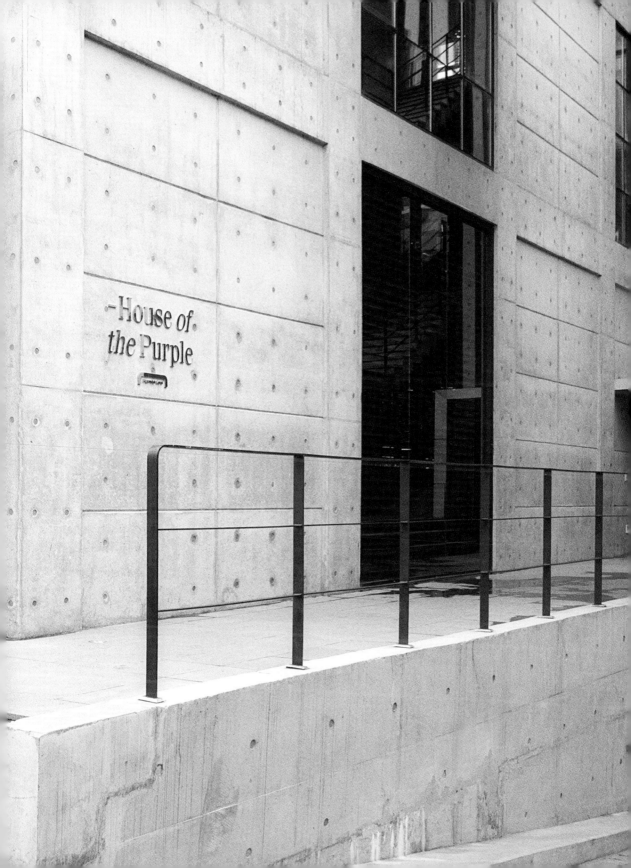

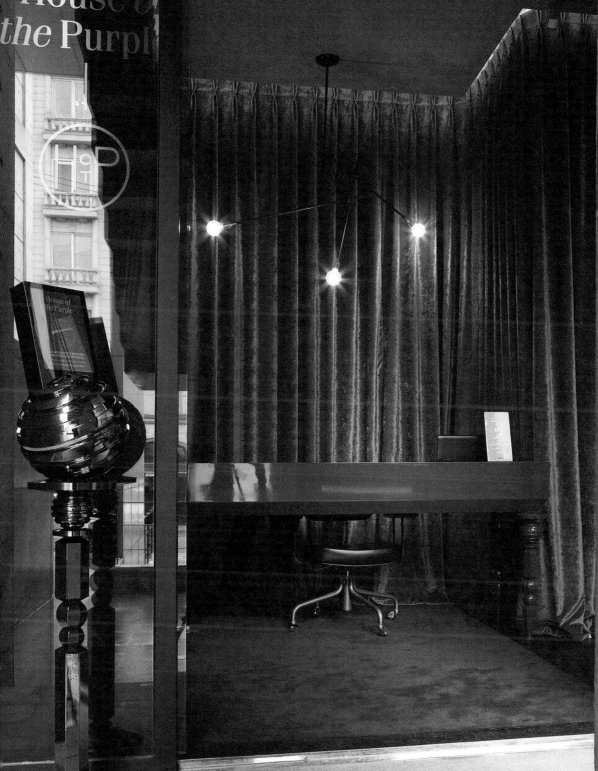

현대카드 디자인 라이브러리

Hyundai Card Library
몰입과 영감의 공간을 열다

그동안 현대카드는 기존 금융 회사들이 하지 못했던 일들을 선보여 왔다. 세계적인 스포츠 선수들과 팝스타들의 경기와 공연을 선보이며 국내 스포츠/문화 마케팅의 지형을 바꾸고, 새로운 개념의 음원 플랫폼을 만들고 심지어 자신들이 원하는 가치를 담고 있는 생수까지 직접 만드는 등 금융회사의 마케팅을 넘어서는 프로젝트들을 해왔다. 우리는 그러한 프로젝트들이 현대카드만의 목소리를 제대로 낼 수 있도록 가이드라인을 확립해, 어느 누가 언제 작업하더라도 현대카드만의 룩앤필이 하나의 아이덴티티로 다가올 수 있도록 노력했다. 그런 점에서 현대카드 라이브러리는 우리가 직접 작업을 하지는 않았지만 우리 작업의 연장선상에 있는 대표적인 프로젝트가 아닐까 한다.

현대카드 라이브러리는 파이낸스샵이나 브랜드샵 같은 스페이스 마케팅의 일환이면서 한 단계 진일보된 브랜딩을 보여 준다. 현대카드는 자신들을 단순한 카드회사나 금융회사로 규정하지 않는다. 스스로를 고객에게 새로운 라이프스타일을 제안하는 기업으로 규정하고 '고객 라이프스타일 디자이너'로서의 역할을 수행하고자 한다. '현대카드 라이브러리'는 현대카드가 고객에게 새로운 몰입과 영감을 선사하기 위해 마련한 공간이다. 디지털 기술이 빠르게 발전하면서 사람들은 책이나 라이브러리 같은 아날로그적인 채널 대신 주로 포털을 중심으로 한 온라인 공간에서 방대한 정보와 지식을 습득하고 있다. 특히 모바일 시대가 열리면서 이런 현상은 더욱 가속화되었다. 손안의 스마트폰을 통해 시공간에 구애 없이 정보를 습득하고 소셜 네트워크의 광장 안에서 사람들과 새로운 관계를 맺는다.

이런 시대 흐름 속에서 현대카드는 책이라는 아날로그적 반전을 통해 새로운 화두를 던진다. 책을 읽는 행위는 단순히 지식이나 정보를 얻는 것을 넘어 '종이'라는 책의 물성과 주변 환경의 정서가 어우러져 진정한 몰입을 경험하게 해 준다. 분주한 도시의 일상에서 벗어나 몰입의 시간을 통해 잊혀진 아날로그적 가치를 회복하고 지적인 영감을 얻을 수 있는 기회를 제공하는 것, 이것이 현대카드가 라이브러리를 만든

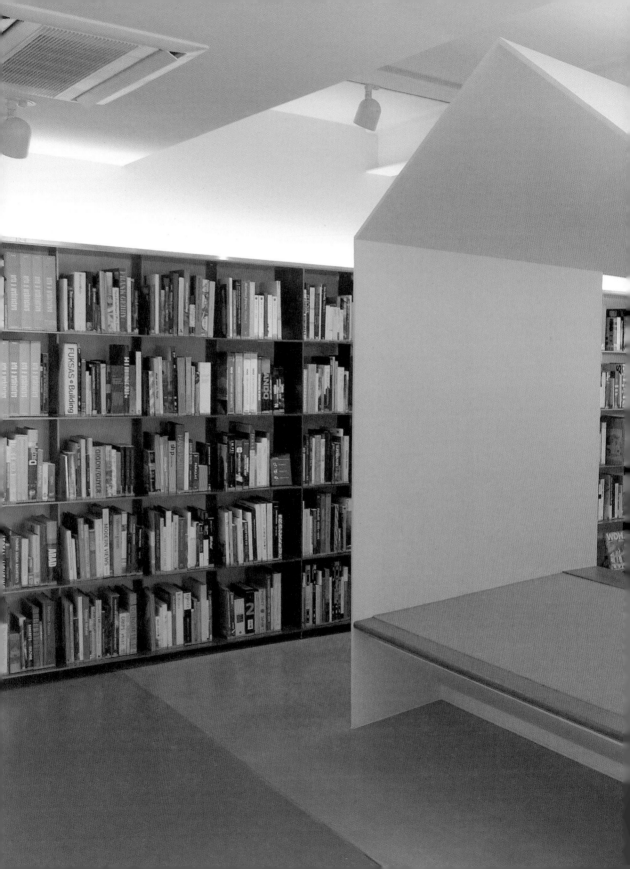

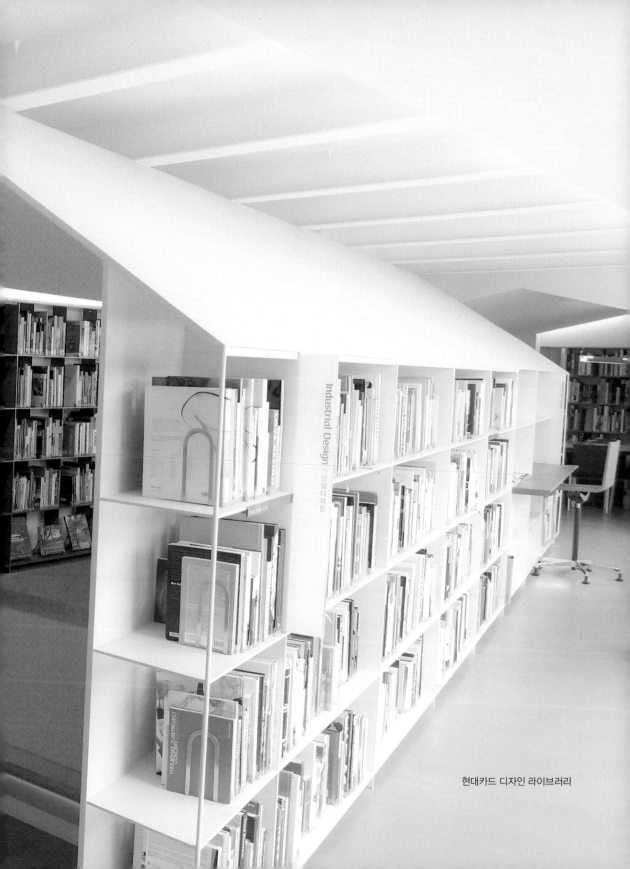

Industrial Design / 산업디자인

현대카드 디자인 라이브러리

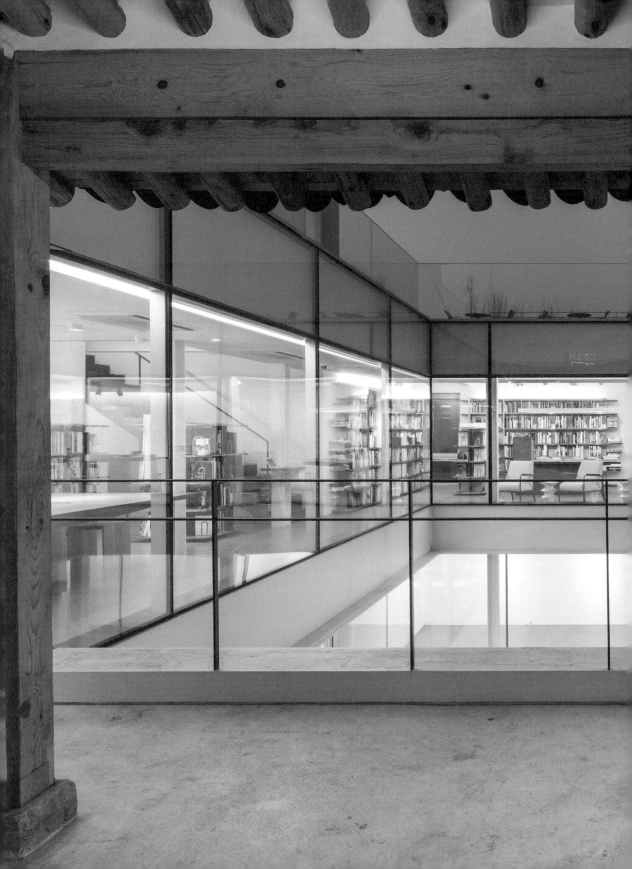

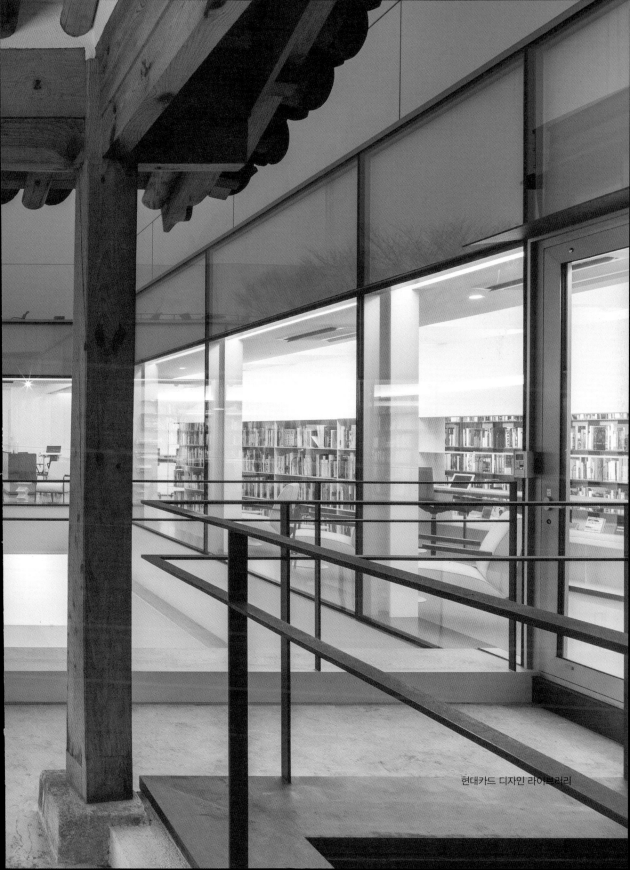

현대카드 디자인 라이브러리

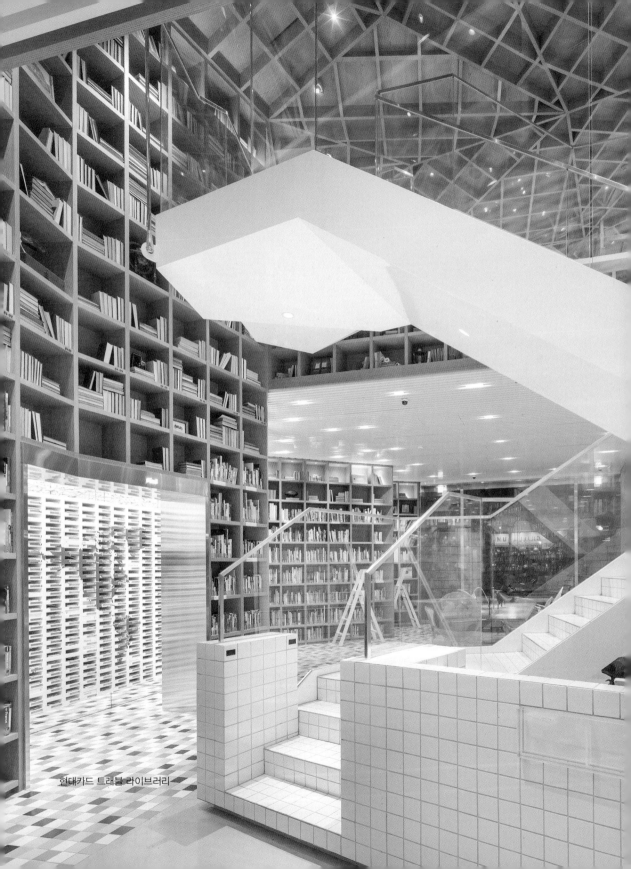

현대카드 트래블 라이브러리

이유이다.

현대카드 라이브러리는 2013년 문을 연 디자인 라이브러리(Design Library)를 시작으로 2014년 트래블 라이브러리(Travel Library)와 2015년 뮤직 라이브러리(Music Library)까지 확장되었다. 각 라이브러리가 자리 잡은 지리적인 입지 역시 눈여겨볼 만하다. 가회동의 디자인 라이브러리는 전통적인 맥락에 현대적 건축 양식을 과감하게 배치시켜 오래된 것과 새것을 전면에서 다룬다. 가회동이라는 공간 자체가 골목골목 오래된 한옥과 모던한 갤러리, 카페가 공존하는 등, 옛것과 새것이 절묘하게 공존하는 곳이기도 하다. 트래블 라이브러리는 청담동에 위치해 있다. 청담동이 그저 멋스러운 공간이라서가 아니다. 최근 많이 바뀌긴 했지만 우리나라에서 여행이라고 하는 것은 아직은 진정한 의미의 여행(Travel, Journey)이라기보다는 목적지 중심의 관광(Sightseeing)의 소극적인 단계에 머물러 있다. 이처럼 타인의 룰에 따르는 관습적 여행으로는 어떠한 의식의 변화도 기대할 수 없다. "진정한 여행은 새로운 풍경을 찾는 것이 아니라 새로운 시각을 갖는 것이다."라는 마르셀 프루스트의 말처럼 여행은 모든 감각의 스위치를 켜고 오로지 스스로의 힘으로 모든 경험을 받아들일 때 비로소 새로운 영감으로 돌아온다. 최신 트렌드를 발빠르게 반영하는 공간인 청담동은 변화를 선도하며 새로운 영감을 얻을 수 있는 곳이라는 점에서 트래블 라이브러리에 최적의 장소가 아닌가 싶다. 뮤직 라이브러리는 한남동 이태원에 자리 잡았다. 이태원은 다양한 문화가 만나 새로운 문화를 창출해 내는 곳이자 개방과 젊음의 공간이다. 대규모 미술관과 공연장이 있고 국내 클럽문화와 록음악 분야에서 문화사적 의미가 있는 공간인 이태원은 뮤직 라이브러리가 안착하기에 최적의 장소가 아니었을까 생각해 본다. 이렇듯 라이브러리의 주제가 정해진 다음 주제에 맞는 장소를 선택하는 것 또한 스페이스 마케팅을 진행할 때 중요한 고려사항이다.

라이브러리의 주제는 어떻게 정해졌을까? 라이프스타일의 기본은 '의식주'로부터 시작한다. 먹고 마시고 거주하고 입는 기본에 현대카드만의 정서를 담아 디자인, 트래블, 뮤직 라이브러리로 발전시켰다. 라이브러리는 추후에도 주제를 점차 확장해 패션, 하우징, 쿠킹 등에 대한 라이브러리까지 만날 수 있지 않을까 조심스레 예측해 본다. 현대카드는 현대카드다운 것을 "대상에 대한 깊은 이해에서 출발하여 기능을 충족하는 효율적인 방식을 엄선하고 최선의 해결책을 찾아내는 것"으로 정의한다. 현대카드는

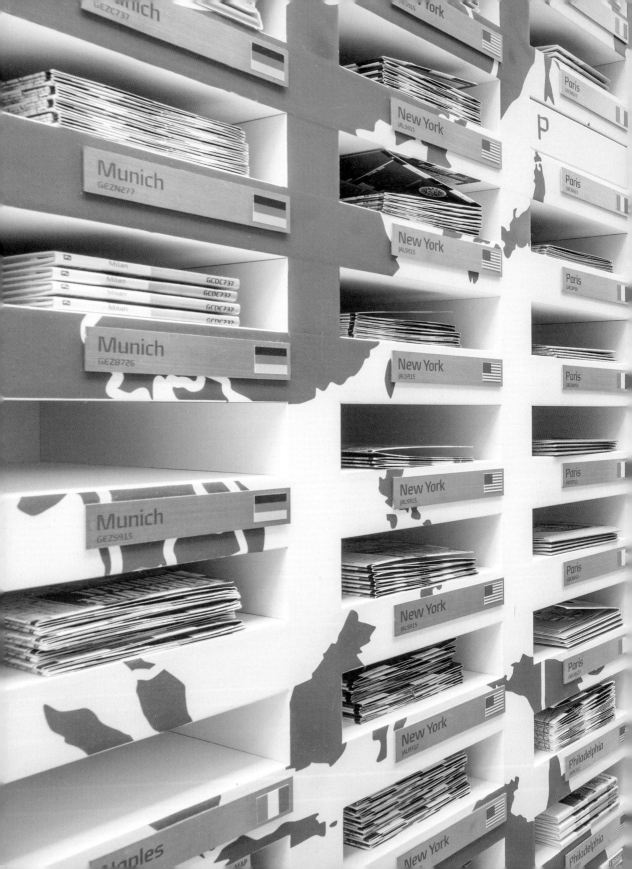

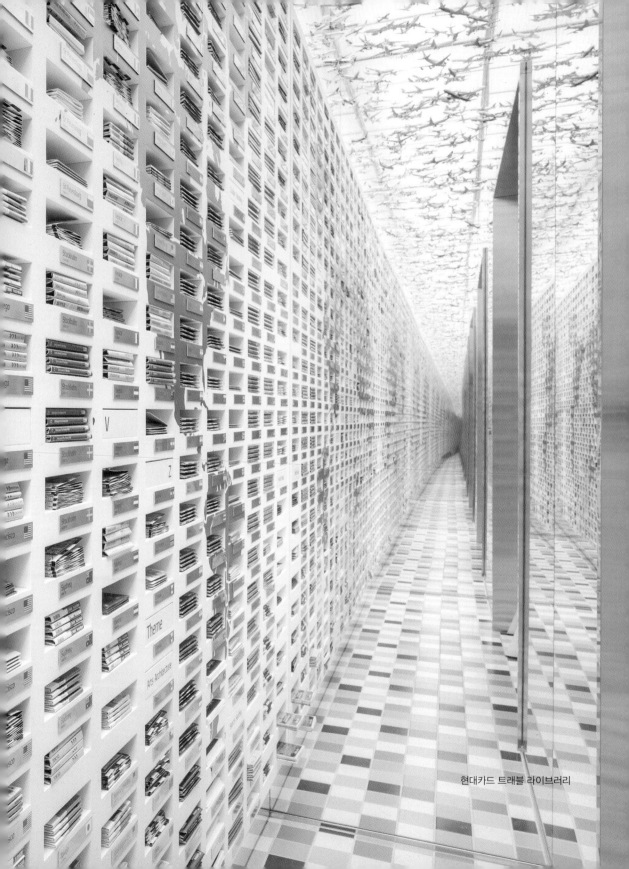

현대카드 트래블 라이브러리

현대카드 뮤직 라이브러리

'현대카드다움'을 카드 디자인과 광고 등의 가시적인 부분에서뿐만 아니라, 서비스 및 업무 전반에 걸쳐 집요하게 투영해 왔다. 책을 고르는 큐레이팅에서도 마찬가지이다. 분야별로 전문 큐레이터를 두고 있는 디자인 라이브러리의 책 선정 기준은 다음과 같다.

"일상에 영감을 주고(Inspiring)
신뢰할 수 있는 정보로 답하며(Useful)
완성도 높은 컨텐츠로(Thorough)
그 영향력을 인정받고(Influential)
광범위한 주제를 다루며(Wide-ranging)
아름다운 비주얼과 디자인을 갖춘(Aesthetic)
시대를 초월해 공감대를 얻을 수 있는(Timeless)
책이어야 한다."

일상에 영감을 준다는 것은 감성을 깨우고 자극한다는 것이다. 영감을 주고 상상력을 자극하는 책이란 단순한 정보 전달에 그치지 않고 다양한 문화를 발견하게 하는 책, 독자로 하여금 계획하게 하고 세상을 알고 싶게 만드는 책이다. 유용함이란 독자의 궁금증에 명확한 답을 제시하고 미처 자각하지 못했던 질문과 답까지 이끌어 내는 책이다. 또한 내용이 충실하고 빈틈이 없어서 읽는 중에 인터넷 등을 이용해 따로 검색할 필요를 느끼지 않고 읽은 후에는 뭔가 빠진 듯한 느낌을 남기지 않는 책이어야 한다. 나아가 꼭 필요한 자료와 정보를 제공하는 주요 레퍼런스 책도 함께 갖추어야 한다. 해당 분야에 의미 있는 영향을 남기고 그 영향력을 인정받은 책은 필수이다. 좋은 책은 회자될 만한 주제를 다룰 뿐만 아니라 그 주제를 보고 듣고 경험하는 새로운 방법을 소개한다. 또한 해당 분야에 큰 족적을 남긴 인물이나 작가의 책, 또는 그들에 관한 책을 포함해야 한다. 특히, 세계에 대한 문화적 발견을 다룬 책들을 주목해서 선정한다. 광범위한 주제를 다루며 여러 범주의 컬렉션으로 넓은 시야를 제공하며, 대안문화부터 주류문화까지 다양한 문화를 포함하고 지역적으로도 소수의 지역에 편중되지 않아야 한다. 책 자체의 심미적 가치는 기본이다. 단지 겉보기에 아름다운 책을 말하는 것이 아니라, 책의 주제와 레이아웃이 모두 뛰어나면서 이 둘이 서로

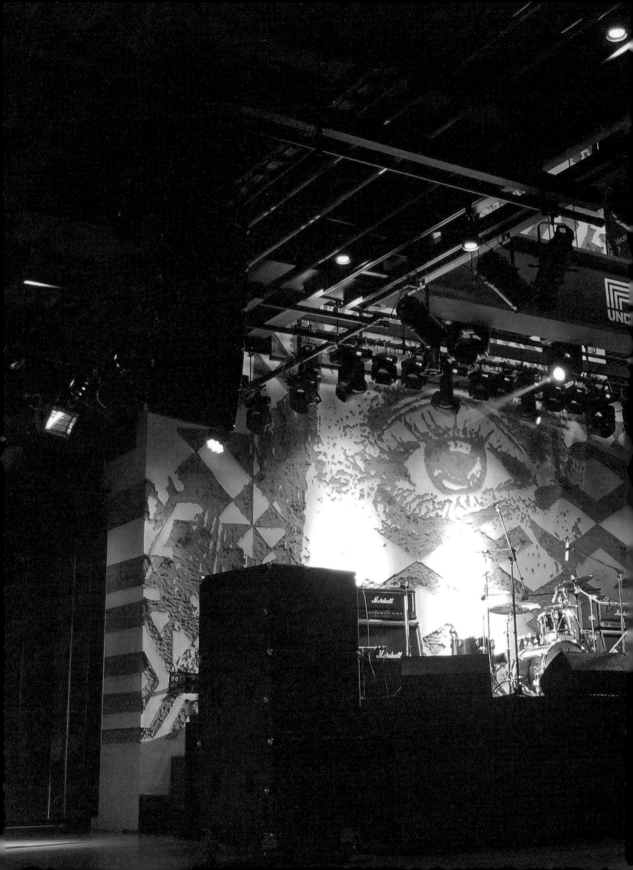

현대카드 뮤직 라이브러리

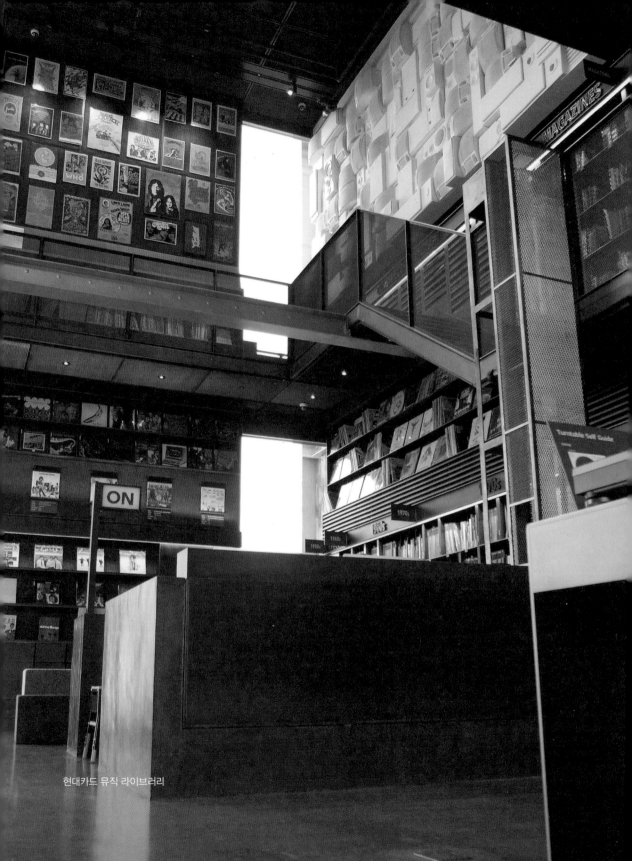

현대카드 뮤직 라이브러리

유기적으로 잘 결합되어 있는 책을 말한다. 이런 좋은 책은 그 자체로 독자에게 영감을 주는 하나의 나침반이 된다. 마지막으로 라이브러리에 소장되는 책은 시대를 초월해야 한다. 무수한 책이 출판됐다가 사라지지만 시대를 초월하는 고전은 유행을 모른다. 나아가 단순히 과거의 고전을 선별하는 데만 집중하지 말고 현재와 다음 세대에 고전으로 남을 가능성이 높은 책을 선택해야 한다. 각 라이브러리마다 주제별 특수성을 반영해 약간의 차이는 있지만 기본적인 기준은 비슷하다. 이러한 기준이 지향하는 가장 큰 목표는 독자가 능동적으로 계획할 수 있게 도움을 주며 우리가 알고 있던 디자인, 트래블 혹은 뮤직의 통념을 다시 한 번 생각하게 하는 것이다. 디자인 라이브러리에는 《도무스(DOMUS)》, 《라이프(LIFE)》 매거진 전권 등이 소장되어 있고 트래블 라이브러리에는 《내셔널지오그래픽(National Geographic)》 전권, 《이마고문디(Imago Mundi)》 전권, 뮤직 라이브러리에는 《롤링 스톤(Rolling Stone)》 등을 보유하고 있다. 디자인 라이브러리의 건축적 구성은 가회동이라는 입지에 걸맞게 아날로그적으로 느리게 삶을 돌아보는 컨셉이다. 다락방이나 옥탑을 연상시키는 건축적 구조물이나 집속의 집을 만들어 아늑한 분위기를 만들어 냈다. 트래블 라이브러리는 종이를 넘기며 여행을 상상하고 그 상상을 경험하고 확장할 수 있는 공간이 될 수 있도록 세상의 모든 장소를 안내하지만 독특한 시각을 통해 여행자가 이를 스스로 발견하도록 이끈다. 여행의 진정한 목적은 도착이 아니라 새로운 모험과 영감을 선사하는 여정 자체에 있음을 3개의 공간을 통해 제시한다. 'FIND'는 전 세계 국적기와 아날로그 지도가 있는 곳으로 여행의 설렘을 발견하는 공간이며, 'PLAY'는 스스로 발견한 여정을 미리 경험하는 공간, 'PLAN'은 자신만의 여행을 계획하는 공간으로 규정하고 있다. 뮤직 라이브러리는 책이 모여 있는 공간이라는 라이브러리의 단순한 성격에서 좀 더 확장된 기능을 한다. 디자인 라이브러리와 트래블 라이브러리가 그 분야에 대한 지식의 집합체 성격이라면 뮤직 라이브러리는 성격이 약간 다르다. 뮤직 라이브러리는 보통 라이브러리하면 연상되는 조용한 공간의 선입견을 깨뜨린다. 뮤직 라이브러리는 '언더스테이지'라는 공연장과 연습을 위한 합주실이 지하에 있고 지상층은 카페와 라이브러리로 구성되어 있다. 앞의 두 라이브러리가 정보와 자료를 축적하여 지식의 습득과 함께 미지의 세계에 대한 동경이나 지적 호기심 등을 해소할 수 있도록 했다면 뮤직 라이브러리는 이러한 라이브러리의 기본 특성에 공연장과 합주실을 추가로

배치하여 직접적인 음악 행위가 가능하도록 했다. 뮤직 라이브러리는 직접 듣고 체험하며 즐길 수 있는 복합적인 문화 공간이라는 점에서 라이브러리의 새로운 장을 열었다고 할 수 있다. 개인적인 바람을 한 가지 덧붙이자면 뮤직 라이브러리가 지금 갖추고 있는 기본적인 스튜디오 기능에 더해 전문적인 스튜디오가 추가되어 많은 사람들에게 음악 관련 레코딩을 알릴 수 있는 장소가 되기를 기대하고 있다.

Hyundai Card Factory
상상을 현실로 만든 현대카드 팩토리

현대카드는 2007년도에 'Believe it or Not' 캠페인 중 알파벳 공장에 대한 TV CF를 방영했다. "차 바꾸는 알파벳, 쇼핑하는 알파벳, 여행하는 알파벳……, 무엇을 가질까 고민돼, 다 가질 순 없어요? 멈출 수가 없어요."라는 광고 음악이 말하듯 다양한 알파벳 상품이 존재한다는 것을 알리는 내용이었다. 현재는 상품을 변경하여 확장보다는 집중을 선택한 마케팅 전략을 펼치고 있지만, 당시는 고객의 라이프스타일을 분석해 이것을 알파벳으로 분류한 맞춤형 카드를 마련, 그중에서 고객이 원하는 것을 선택할 수 있다는 광고였다. 자동화 시스템으로 로봇이 카드를 만들어 발급하는 과정을 보여 주는 장면이 연출된 광고였는데 재미있는 발상이었다. 현대카드는 이 광고 내용을 실제로 구현하기 위해 카드 발급 설비를 현대카드 본사 로비에 설치할 것을 고민한 적이 있었다. 하지만 당시에는 공간과 예산이 맞지 않아 진행하지 않은 것으로 알고 있다.

시간이 지나 현대카드와 현대캐피탈은 기업 금융 전문 회사인 현대커머셜을 만들고 생명보험사인 현대라이프를 만들면서 현대자동차의 금융그룹으로 발돋움하게 된다. 현대카드가 한국 다이너스티 카드를 인수했을 당시에는 기존 여의도 본사 건물로도 충분했지만, 여러 곳에서 근무하던 팀을 하나로 합치고 규모 역시 커지면서 사옥이 2관으로 확장되었고 2015년 현재는 3관 오픈을 바라보고 있다. 3관에 모든 부서 배치를 끝내고 마지막으로 10층 공간을 카드 발급팀이 사용할 예정이었다고 한다. 하지만

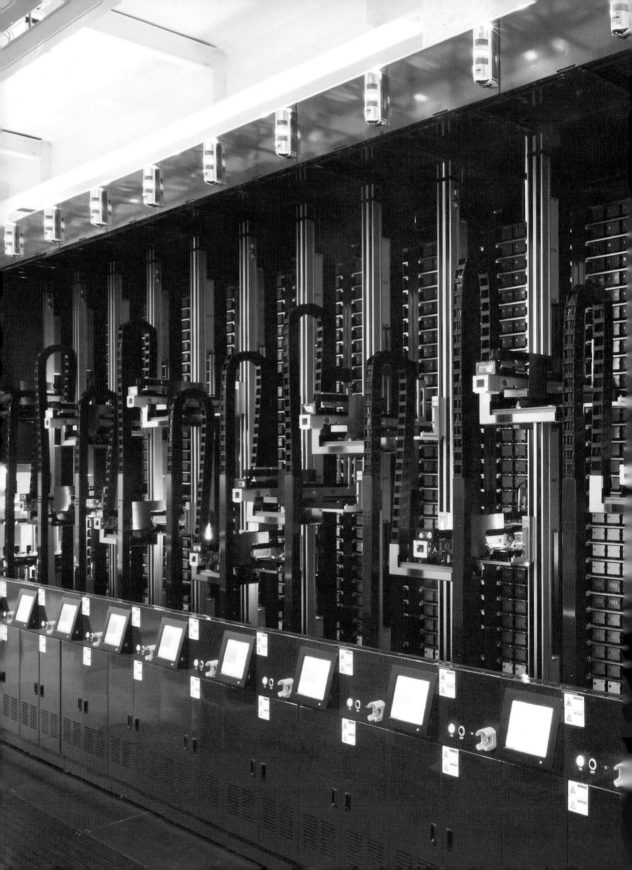

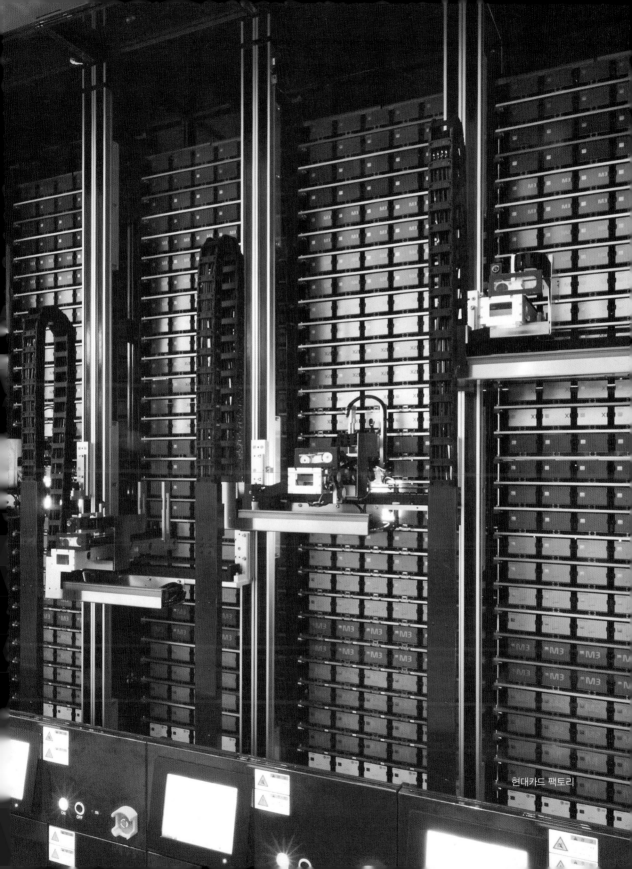

현대카드 팩토리

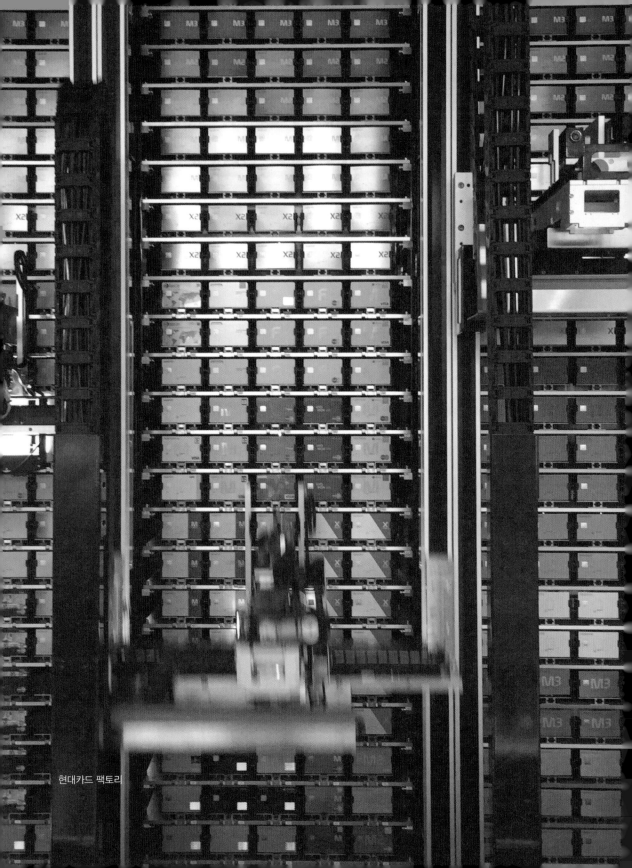

현대카드 팩토리

'현대카드다운' 생각이 발동되었다. 3관 10층을 단순한 발급 업무만 처리하는 공간이 아니라 'Believe it or Not' 광고에서처럼 팩토리로 꾸민 것이다. 진정 현대카드만이 생각해 낼 수 있는 공간이 아닐까. 사람들이 직접 카드 발급 시스템을 체계적으로 경험할 수 있게 한 이 공간은 직원 동선과 관람객 동선을 철저하게 분리하여 보안에 더욱 신경을 썼으며, 이미 만들어진 카드 플레이트를 벽면 전체에 디스플레이하여 하나의 아트월처럼 보이게 만들었다. 이 카드 플레이트들은 입력된 값에 의해 로봇들이 다음 공정으로 이동시킨다. 엠보싱 작업이나 레이저 작업을 통해 고객 정보를 입력하고, 이를 다시 검수 시스템으로 옮겨 에러는 없는지 하나하나 테스트 작업을 거친다. 그 다음은 발송을 위한 프로세스로 옮겨지는데, 팩토리에서는 이 모든 과정을 한 곳에서 볼 수 있다. 블랙, 퍼플, 레드카드처럼 수작업이 필요한 작업 공간은 별도로 마련되어 있어 다양한 볼거리를 제공한다. 현대카드는 7년 전에 방영했던 카드 광고 아이디어를 실제 존재하는 현실의 카드 팩토리로 만들어 낸 것이다.

때로는 과정이 결과물보다 더 많은 것을 이야기한다. 현대카드는 라이프스타일 파트너로서 슈퍼 콘서트, 슈퍼 매치 및 컬처 프로젝트 등으로 금융회사로서는 이례적인 문화 마케팅을 선보여 왔다. 이러한 문화 마케팅은 일시적인 것이라서 시간적인 제약이 있었다. 오랜 시간 공유할 수 있는 것이 아니고 하루나 이틀 혹은 한 달(공연이나 전시의 경우) 정도 지속되는 행사로 임팩트는 강하지만 시간이 지나면 기억 속에서만 존재하는 것들이었다. 이러한 시간적 제약을 뛰어넘을 수 있는 해답이 스페이스 마케팅에 있다는 생각에 현대카드는 그동안 많은 고민을 하며 파이낸스샵이나 하우스 오브 더퍼플 등 예전부터 공간적인 부분에 많은 투자를 해왔다. 현대카드 본사 빌딩은 각 기업 및 공공기관 등 수많은 단체에서 투어를 요청할 정도다.

현대카드 라이브러리와 팩토리는 국내에서는 보기 드문 문화적인 공간이다. '문화적인 공간'이라는 말의 의미에 대해 많은 생각이 든다. 매년 많은 공간이 생겨나지만 공간의 의미를 건축주와 건축가가 공유하고 있는지는 모르겠다. 그런 의미에서 그 공간을 만드는 사람뿐만 아니라 그 공간을 드나들고 사용하는 사람까지 생각하는 현대카드는 진정한 의미의 문화적인 공간을 만들어 내고 있는 게 아닐까 싶다.

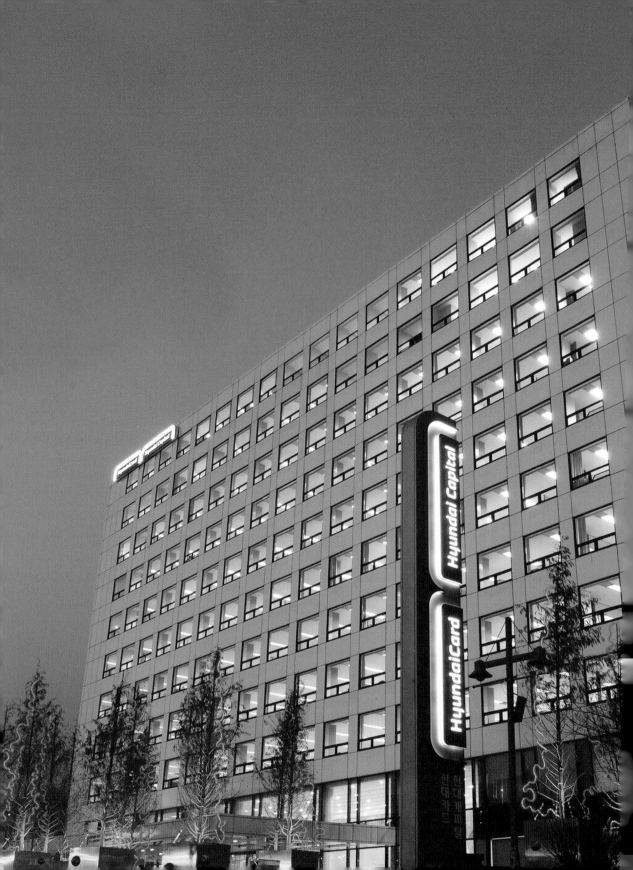

Signage

공간으로 확장시킨 현대카드의 아이덴티티

사이니지(Signage) 디자인 설계에서는 공간의 경제성과 눈에 보이지 않는 변수가 잘 고려되어야 한다. 고객들이 방문 장소에서 정확한 정보를 얻고 원하는 방향을 잘 찾도록 하기 위해서는 공간 계획과 함께 일관성 있는 길잡이(Way Finding) 시스템이 필요하다. 세계적인 건축가 미스 반 데어 로에(Mies Van der Rohe)가 "신은 디테일에 깃들어 있다 (God is in details)."라는 말을 했는데 공간의 용도와 특성을 섬세하게 고려해야 하는 사이니지 디자인에서 특히 가슴에 와 닿는 말이다.

개인적으로 현대카드 CI 프로젝트에서 가장 신경 쓴 디테일이 무엇이냐고 묻는다면, 화장실 사인과 픽토그램이라고 말하겠다. 후에 현대카드 픽토그램의 모티프가 된 단 두 개의 그림이지만 우리에게는 굉장히 큰 의미가 있다. 화장실 사인은 사소한 것으로 취급되거나 그냥 지나칠 수 있는 부분이지만 사람들에게 가장 빈번히 노출되는 사인이다.

픽토그램의 경우 그림이면서 문자로 기능하기도 하고, 고객의 일상생활 속에서 직접적인 커뮤니케이션을 담당할 뿐만 아니라 언어를 초월하여 만국 공용어 역할까지 수행할 수 있기 때문에 잠재력이 큰 아이덴티티의 한 분야라고 생각한다. 최근 몇몇 기업들이 아이덴티티를 픽토그램으로 표현하려는 경향이 높아지고 있는 것은 이러한 인식이 확대되고 있기 때문일 것이다.

사이니지 디자인에서 우리가 특별히 더 신경 쓴 부분은 픽토그램과 조명이었다. 야간의 경우 조명의 발광 상태에 따라 낮과는 다른 사인이 연출될 수 있기 때문에 조명이 들어오는 각도와 발광 상태를 함께 고려해 현대카드의 CI가 조명을 받는 상태에서도 공간적으로 제 형태를 유지할 수 있도록 설계했다.

2011

2011

HyundaiCard I Hyundai Capital I Hyundai Commercial

Diary & Calendar
세일즈맨들을 힘나게 했던 프로젝트

콜럼버스의 달걀이 역사적인 에피소드로 가치를 지니는 것은 누군가 한 번 해내면
쉬운 일이 되지만 그 시작은 아무나 해내지 못한다는 교훈을 주기 때문이다.
현대카드와 10년간 수행했던 수많은 프로젝트 대부분은 마치 콜럼버스의 달걀과
같은 일들이 대부분이었던 것 같다. 지금은 남아 있지 않지만 2003년 캘린더와
우리가 작업한 2004년 캘린더는 확연한 차이를 보였다. 연말이 다가오면 거의 모든
대기업들이 다이어리와 캘린더를 제작해 돌리는 일이 관례였다. 그런데 기업에서
나눠 주는 다이어리와 캘린더를 보면 거의 대부분 기성품 다이어리에 기업 이름만
다르게 박아서 돌리기 때문에 어느 기업이든 천편일률적이었다. 다이어리와 캘린더가
사소할 수도 있지만 현장에서 일하는 세일즈맨들에겐 한 해를 마무리하고 다음 해를
기약하며 고객과 향후 지속적인 관계를 이어가기 위한 매개체라고 할 수 있는데 이렇게
똑같아서는 차별화를 줄 수 없겠다는 생각이 들었다.
당시는 CI가 아직 발표되지 않았던 시기라 다이어리와 캘린더에 넣지는 못했지만
우리는 현대카드 서체를 사용하고 현대미술 작품을 섭외해 디자인을 진행했다.
지금은 많은 기업에서 현대 회화 이미지를 쓰지만 당시는 아무도 다이어리와 캘린더에
현대 회화를 쓰지 않았을 때였다. 평소 그림과 영화에 관심이 많았던 터라 오랜 시간
현대카드 이미지를 훌륭하게 각인시키고 좋은 인상을 남기는 데 현대미술만큼 좋은
아이템이 없을 것 같다는 판단이 섰고 바로 실행에 옮겼다.
결과는 대만족이었다. 캘린더 하나로 현대카드가 한순간 이렇게 세련되게 변했냐는
칭찬을 숱하게 들을 수 있었다. 이 작업에 보람을 느꼈던 더 큰 이유는 일선에서 일하는
세일즈맨들에게 영업 활동에 실질적인 도움이 되었다는 소리를 많이 들었기 때문이다.
큰돈 들이지 않고 쓸 수 있는 좋은 그림을 찾아서 썼기 때문에 회사 차원에서도 지출
부담이 크지 않아서 어느 모로 작은 발상의 전환으로 큰 이득을 본 사례였다. 이후에는
카드 플레이트 이미지라든가 현대카드 광고, 혹은 사옥을 촬영한 사진을 다이어리에
사용하게 되었는데, 역시 아무도 다이어리에 시도하지 않았던 것들이었다.

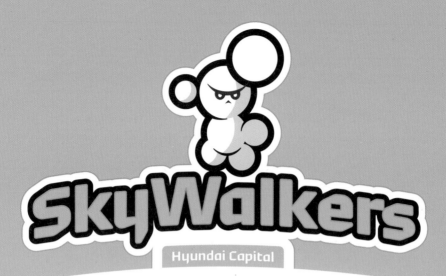

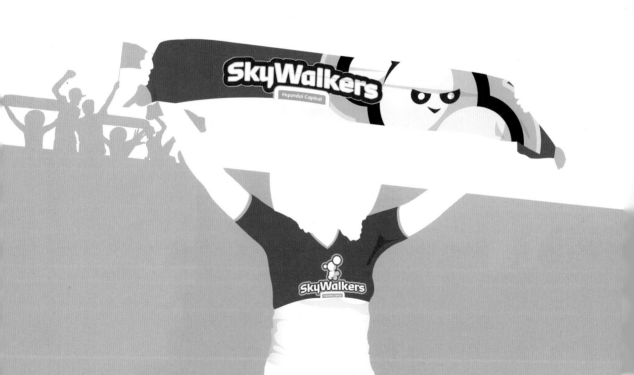

Sky Walkers
네이밍 컨셉을 캐릭터로

스카이워커스(Sky Walkers)는 현대카드가 아닌 현대캐피탈의 배구단 이름이다. 이 책에서
현대캐피탈은 다루지 않으려 했으나 현대카드와 현대캐피탈은 같은 룩앤필을 사용하고
있고, 스포츠 사업에 관련된 프로젝트가 없었기에 소개하는 것이 좋겠다고 생각했다.
배구단을 창단할 때 스포츠단의 이름을 정하는 것이 상당히 중요했다. 배구에서
중요한 부분을 점프라고 생각했으며 체공 시간이 중요한 운동이기에 현대캐피탈
배구단 선수들이 '하늘을 걷는 사람'이라는 컨셉을 생각해 냈다. '스카이워커스'로
네이밍이 결정된 후 로고를 개발했다. 당연히 현대카드 유앤아이 서체를 사용했으며
현대캐피탈의 CI 컬러인 스카이블루를 메인 컬러로 지정했다.
하지만 이것만으로는 무언가 부족해 보였다. 당시 프로스포츠단들은 보통
동물과 가상의 이미지들을 사용한 아이덴티티로 브랜딩해 왔다. 하지만 우리는
스카이워커스의 아이덴티티를 확립하기 위해 '하늘을 걷는 사람'이라는 이미지를

직접적으로 캐릭터까지 연장하는 것이 좋겠다고 판단했다. 하늘 위를 걷는 것은
구름 위를 걷는 것과 마찬가지라 보고 구름을 이용해 캐릭터 속성을 부여하기로
했다. 구름은 햇빛을 가리고 비를 내리게 하며 번개를 치게 한다. 각각에 성격에 맞게
레인(Rain), 클라우드(Cloud), 플래쉬(Flash), 포그(Fog), 스톰(Storm), 스타(Star)로 캐릭터의
이름을 붙여 디자인 작업을 완료했다. 구름의 형상이 배구공과도 닮아 있어 프로배구
스포츠단에 잘 어울린다는 평가를 받았던 프로젝트다.

현대카드 애뉴얼 리포트(2003~2010)

Annual Report
원칙과 소신이 필요한 컨셉의 결정체

현대카드의 애뉴얼 리포트는 ARC 어워드 등 많은 상을 받았다. 이렇게 좋은 결과물이 나오기까지 프로세스가 중요한 역할을 했다고 생각한다. CEO 외에는 작업에 대해 아무도 이렇다 저렇다 의견을 낼 수 없었던 덕분이다. 다시 말해 사공이 거의 없었던 프로젝트였다. 2003년 첫 번째 애뉴얼 리포트 진행 상황을 경영진이 보고는 앞으로는 소신껏 해 보라는 답변이 왔다. 제작 과정에서 숱한 이견들과 싸우지 않아도 되고 이런저런 의견들을 반영할 필요도 없었기 때문에 마지막까지 처음의 컨셉을 유지하면서 작업이 완성된 것이다. 당연히 결과물이 좋을 수밖에 없었다. 2004년이 되자 회사 측 담당 직원이 올해 애뉴얼 리포트 판형은 어떻게 하느냐는 질문을 했다. 답변은 간단했다. "우리가 디렉팅을 하는 한 사이즈 변경은 없습니다." 그래서 우리 회사가 디렉팅을 맡은 2011년까지 현대카드 애뉴얼 리포트는 같은 판형과 컨셉을 유지했다. 그런데 후에 신임 디자인 실장이 디렉팅을 맡으면서 애뉴얼 리포트를 광고 브로셔처럼 만들기 시작했다. 현대카드만의 그리드 원칙도 지켜지지 않았고 브랜드 아이덴티티의 원칙을 구현하는 것도 불분명해졌다.

유행을 타는 디자인은 브랜드 정체성을 위태롭게 할 수도 있다. 브랜드 아이덴티티를 다루는 디자이너가 원칙을 잊고 새로운 흐름에 휘둘리면서 온갖 트렌드를 브랜드에 반영하기 시작하면 그동안 쌓아온 브랜드 아이덴티티 전체에 부정적인 영향을 미칠 수 있다. 너무 많은 디자인 요소를 한순간에 집어넣으려고 하면 정체성이 강화되기보다 희석된다. 현대카드 애뉴얼 리포트 프로젝트를 이끌면서 8년간 같은 판형을 고수해 왔던 것은 브랜드 아이덴티티는 일관성이 중요하다는 신념 때문이었다. 애뉴얼 리포트를 매년 색다른 것으로 갈아치우는 것이 과연 옳은 일인가는 생각해 봐야 할 문제다. 애뉴얼 리포트는 트렌드북이나 스타일북이 아니라 정확성을 기반으로 삼아야 하는 리포트이다. 마치 광고 브로슈어 찍듯 해마다 다른 컨셉과 디자인으로 경쟁 비딩을 벌이고 화려한 옷을 입히는 주변 기업들의 애뉴얼 리포트를 보면서 옳은 선택일까 하는 의문이 든다.

DESIGN

When you design the right plan, your life has more value and security that is beyond compare.

We know how divine and special your life is. To us your life is precious! We can give you a road map that will carry you to new richness and success. With HyundaiCard and Hyundai Capital, you will discover new value in your life, and find many more reasons to celebrate. We will help you design a life filled with power and happiness.

"Don't get stuck in life's traffic jams"

Let HyundaiCard and Hyundai Capital put you
in the express lane, cruising through the world unobstructed.
You want freedom from the things that slow you down.
HyundaiCard and Hyundai Capital help you enjoy
your free time in your own space.
With us, the road's always that much clearer.

12

HyundaiCard & Hyundai Capital
Annual Report 2005
Reaching New Heights

CEO's Message
About HyundaiCard & Hyundai Capital
Directors & Executives
Organization Chart

Corporate Milestones
Branches Nationwide
Financials
Awards

Creative Market Leader

Creative Market Leader

Hyundai Capital is on its way to becoming a globally-recognized financial firm. In 2005 we executed six international bond issues including Euro Bonds, Samurai Bonds, Euro ABC and Syndicated Loans, and raised our overseas fund procurements to 27.5% of total, from only 6.7% in 2004. We will continue to increase our stability and overall financial soundness by diversifying our sourcing options both domestically and abroad.

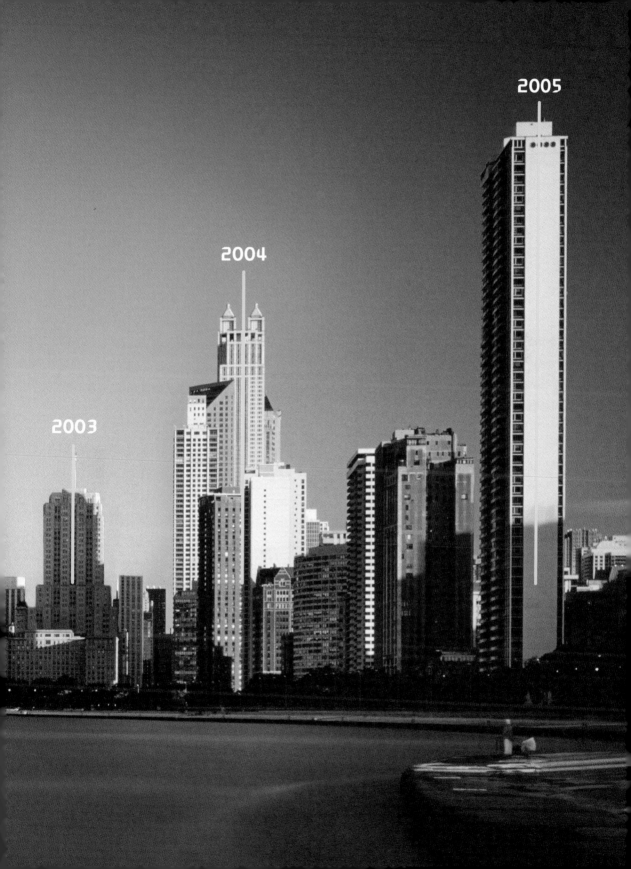

M

"HyundaiCard M", as a HyundaiCard representative product, has enjoyed
record-breaking performances every year. Notably, it secured more than
1 million subscribers within one year of its launch. As a single credit card brand,
it currently has the largest subscriber base of any credit card in Korea.
The 'HyundaiCard M' has grown steadily to take the top position in the
domestic credit card industry by boasting the highest point reserve ratio.
In addition to the 'HyundaiCard M' which created great sensation among male
customers, we recently released the 'M Lady' that is designed to offer more
beneficial services to female customers. The 'M Lady' credit card brand is
gaining a favorable response from the marketplace.

In 2006 HyundaiCard broke new ground in the domestic credit card industry by recording more than a 700% growth in the five years since its establishment. A credit sales-centered revenue base, scientific customer management system and customized service, were prime movers behind this remarkable growth. 'HyundaiCard M' has secured a total of 4.6 million cardholders, which is the largest subscriber base of any credit card in Korea. Our products targeting VIP customers such as 'the Black' and 'the Purple' are leading the premium market. As a result, HyundaiCard counted more than 5.3 million subscribers in 2006. Backed by this outstanding growth, we will further strengthen our leadership position in the market.

2001 - 2006
Market share

700%

2001 2006

HyundaiCard: We do more for you.

At HyundaiCard, we work for each one of our customers.
Whether building a future of dreams or enhancing your
life with small pleasures, we are always looking to
serve you better.
Our many services have a match for every lifestyle, and
we customize benefits and rewards for each customer.
Enjoy the benefits of our customer service and you'll never
leave. Experience our version of individualized attention
and you'll see why customers call us number one.

Stellar Performance

While the world was pre-occupied with the global economic crisis, HyundaiCard and Hyundai Capital were achieving record-breaking revenue and operational income. This is a result of our consistently proactive risk management - even in times of economic prosperity. Armed with the competitiveness and leadership that have kept us on top, HyundaiCard and Hyundai Capital will continue the search for new growth opportunities amid the crisis.

Innovative Corporate Culture

HyundaiCard and Hyundai Capital have firmed up a creative and innovative corporate culture, which has become the model across several industries. In 2008, we were chosen as the "Most Desired Company to Work for" among credit card companies and were also named "Talent Management Company of the Year" in Korea. Our company values diversity and gives employees the freedom to choose positions where they will excel to their fullest potential through a unique job placement system, the "Career Market." This has emplaced a corporate culture where employees face no career restrictions; by finding their optimal positions, they give their best in the workplace.

Customer Value Creation

The starting point for all the diverse, industry-leading HyundaiCard and Hyundai Capital products and services is the customer. HyundaiCard and Hyundai Capital go to great pains to ensure that our new products are what our clientele wants, and have produced individualized services to satisfy each customer. In so doing, we have created a few gems that have written new rules. Our VVIP marketing has exceeded all expectations and our membership services are focused on each customer's lifestyle. Our innovative culture and sports marketing programs are designed to enrich quality of life. We will continue to excavate ever newer, more original customer values from here on out.

Future Growth

Times of economic hardship offer the greatest opportunities. With our competitive advantages, we believe that we can take significant leaps. Our companies will not be complacent with today's results. Instead, we are preparing to seize the future with ever-more diversified services and overseas auto financing.

Surging

HyundaiCard Hyundai Capital

HyundaiCard
PRIVIA & MoMA

A Life-Enriching Service - Exclusively for HyundaiCard Customers

The Museum of Modern Art (MoMA) is a cultural mecca of New York City. HyundaiCard is proud to bring MoMA Design Store's latest cultural trends and design products to customers in Korea through an exclusive partnership with the museum. PRIVIA, a HyundaiCard service brand, offers a fresh and extraordinary experience for those with a creative and prosperous lifestyle. Through PRIVIA, HyundaiCard customers can enjoy the benefits of MoMA Design Store products, travel packages, shopping advantages, educational opportunities, performing arts benefits and leisure activities...the list goes on.

PRIVIA

02

Corporate Culture

Creating an Inspiring Environment

Expanding Communication:

We are teeming with new ideas
and exciting changes.
Our weekly executive meetings have three
rules; the topic should have firm-wide impact;
everyone has to speak; and the decision
should be made on the spot. Our paperwork
is processed fast, with top management
requiring an average of just 7.7 hours to
make important decisions. We have the most
diverse workforce in the sector; the openness
we embrace is unprecedented in Korea.
Our "Career Market" is a revolutionary internal
posting system, and our "Market Place" is a
new approach to knowledge sharing.
Our corporate culture is widely studied by
both the private and public sectors in Korea.
We are cultivating world-class financial
specialists who thrive on creativity, and
our innovative corporate culture brings
unmatched competitiveness.

Library

Market Place

Expanding
Communication

Highlights

Global Growth

Advancing into the world with global capabilities

Hyundai Capital, Hyundai Card and Hyundai Commercial have established a more efficient corporate culture based on a philosophy of open communications. Now we are concentrating on enhancing our global capabilities to ensure sustainable growth.

Besides hiring and fostering the development of human resources with global outlooks, we are continually realigning and improving the systems that are necessary for our future organizational growth. In addition, we are enhancing our world-wide network. This includes forming alliances with Santander Consumer Finance, the leading consumer finance house in Europe, and strengthening our partnership with GE Capital. Hyundai Capital America, our global business outpost that uses local human resources targeting local residents, has set new standards for overseas expansion based on our strong network.

We are committed to developing industry-leading overseas operations throughout the world, including Europe and China. This goal will be achieved through optimizing their operations and by hiring and training internationally-oriented human resources.

2010 Global Site Visit

Hyundai Capital America 사옥

Never different, but always changing.

Absolut

Change it, but do not change it.

Porsche

Everything changes, but nothing changes.

Hermès

기억에 오래 남는 브랜드의 스테이트먼트, 혹은 슬로건들을 정리한 것이다. 모두 세계적
명품으로 인정받는 브랜드들이다. 이들이 이야기하고자 하는 것은 바로 브랜드의
'본질'이라 생각한다.

앞서 이야기한 대로 우리는 2003년부터 2010년까지 8번의 애뉴얼 리포트 작업을
진행했다. 편집디자인 전문 회사와 같이 작업을 한 적도 있고 우리가 단독으로 작업을
한 적도 있다. 편집디자인 전문 회사도 한 회사가 아니라 연도별로 다른 회사와 진행했다.
앞서 실린 페이지들은 현대카드 애뉴얼 리포트 본문을 각 연도별로 나열한 것이다.
8년이라는 세월 속에 현대카드만의 본질을 담고자 했으며 이를 실현하기 위해 직접
작업을 하거나 관리를 해왔다.

세계 유수의 브랜드들의 모토를 보면서, 그들이 걸어온 길과 우리가 지향하는 방향과
다르지 않다는 것을 느낀다. 다시 한 번 되새겨 본다.

"모든 것은 변한다.
그러나 본질은 변하지 않는다."

4

Design Philosophy

Craftsmanship

Details

Practical Idealist

Fair Environment

Respect & Pride

total impact

London | New York | Amsterdam | Hong Kong | Seoul

知則爲眞看 愛則爲眞看 看則畜之而非徒畜也

"인간은 아는 만큼 느낄 뿐이며, 느낀 만큼 보인다.

사랑하면 알게 되고, 알면 보이나니,

그때 보이는 것은 전과 같지 않으리라."

이는 정조 때의 문장가인 유한준(兪漢雋)이 당대의 서화 소장가였던 김광국(金光國)의
화첩 『석농화원(石農畵苑)』에 부친 발문에서 따온 것이다. 유홍준 교수의 『나의
문화유산답사기』 제1권 머리말에 소개되어 널리 알려진 명문이다.
이 책을 통해 우리가 디자인하는 로직과 그에 따른 프로세스가 항상 같은 것은 아니라는
것을 공유하고 싶었다. 우리는 목적과 상황에 따라 최선의 방법을 강구해 왔다.
어느 위치에서 어떠한 일을 하는 사람이든 이 책을 읽은 후 디자인과 브랜딩이라는
분야에 대해 좀 더 생각할 수 있기를 바랄 뿐이다.
그 첫 번째 사례로 현대카드 이야기를 했다. 단순히 디자인적인 것을 이야기하고자 함이
아니라 그 안의 인사이트(Insight)를 말하고 싶었다. 우리가 지향하는 디자인은 단순히
크레이티브(Creative)하기만 하면 되는 것이 아니라 그 안에 명확한 로직(Logic)이 있어야
한다고 생각한다. 이를 위해서 우리가 꼭 지키고 싶어 하는 것은 다음과 같다.

Craftsmanship

크래프트맨십, 완벽과 몰입의 원동력

좋은 디자인은 머리와 마음과 손이 함께 움직여 만들어져야 한다. 디자인을 하면
할수록, 프로젝트를 진행하면 할수록 더욱 공고해지는 믿음과 확신 같은 것들이 있다.
디자이너가 갖춰야 할 본질적인 가치와 본분에 대한 것으로 결국 좋은 디자인을 만들기
위한 기준점, 또는 철학이 되는 나침반 같은 것들이다. 그러한 본질적인 고민에서
생기는 차이가 다른 회사나 다른 디자이너들과 차별점을 만들고 온전히 일에 몰입할 수

있게 하는 원동력이 된다고 생각한다. 20여 년간 디자인을 해 오면서 느낀 것은 우리가 흔히 말하는 디자인이라는 것이 난이도가 높고 접근하기 어려운 일은 아니지만 누구나 잘할 수 있는 것은 아니라는 것이다.

좋은 디자이너가 되기 위해서는

(1) 기본적인 미적 감각이 있어야 하고

(2) 인문학적 소양에 근거한 지적 호기심이 충만해야 하고

(3) 창작하는 작업에 대해 진정성이 있어야 한다.

오랜 학습과 경험의 시기를 지나 토탈임팩트가 설립될 무렵 남들과 비슷한 디자인 회사가 아니라 남들과 다른 유일한 회사가 되고 싶었다. 현재 우리 회사가 디자인에 대해 때로 강박적일 만큼 까다롭게 구는 것은 우리가 하는 작업들이 히스토리(History)가 아니라 헤리티지(Heritage)로 남기를 원하기 때문이다.

한 회사나 개인이 만드는 디자인 결과물이 국가 또는 사회의 유산을 뜻하는 헤리티지가 될 수 있게 하는 것이 크래프트맨십이라고 생각한다. '장인정신'이라고 치환해서 말하기엔 조심스럽다. 디테일에 대한 자기강박, 프로젝트에 대한 책임감, 격(Class)이 느껴질 정도의 완성도 추구, 동료 디자이너 간의 완벽한 결속력과 신뢰감을 바탕으로 네트워크를 쌓게 하는 페어플레이 정신, 디자이너와 디자인을 돋보이게 하는 오리지널리티(Originality), 디자이너가 자신의 이름을 걸고 스스로의 작업에 가치를 부여하는 원동력이 되는 존중과 자존심(Respect & Pride). 이런 것들이 종합적으로 어우러질 때 크래프트맨십이 완성된다고 생각한다.

우리가 다른 디자인 회사들과는 다른 '유니크(Unique)'한 디자인 회사가 될 수 있었던 이유는 이렇듯 크래프트맨십에 기반을 두고 있기 때문이다. 우리는 그 장인정신을 이어 왔고 앞으로도 이어 나갈 것이다.

Details

디테일, 차이를 완성하는 철저함

아이덴티티 디자인이란 물을 조각하는 느낌의 작업이다. 그것은 디테일이 중요하기 때문이다. 앞에서 거론되었지만 미스 반 데어 로에가 남긴 말 중에 "신은 디테일에 깃들어 있다(God is in details)."라는 명언이 있다. 우리 회사가 건축을 하는 회사는 아니지만 브랜드의 아이덴티티 작업을 하면서 이 표현이 가슴에 와 닿을 때가 많다. 그래픽디자인의 결과물을 만드는 과정에서 작업을 하기 전에 철저히 계획하고 그것을 토대로 꼼꼼하게 설계하고 수없이 디테일을 다듬어, 시간이 흘러도 완벽한 형태로 여겨지는 작업을 하고자 하는 것은 어찌 보면 건축의 과정과 많이 닮아 있다.

스티븐 잡스의 전기에 이런 내용이 있다. "아름다운 서랍장을 만드는 목수는 서랍장 뒤쪽이 벽을 향한다고, 그래서 아무도 보지 못한다고 싸구려 합판을 사용하지 않아요. 목수 자신은 알기 때문에 벽을 향하는 뒤쪽에도 아름다운 나무를 써야 하지요. 밤에 잠을 제대로 자려면 아름다움과 품위를 끝까지 추구해야 합니다." 목수가 보이지도 않는 사소한 것에 이렇게까지 하는 이유는, 누군가에게 팔려고 서랍장을 만들지만 그 이전에 목수 자신이 자기 작업의 클라이언트이기 때문이다. 애플의 디자이너 조너선 아이브(Jonathan Ive)는 "손으로 만든 것들의 아름다움"이 중요한 것은 "그것에 들어간 정성" 때문이라는 것을 깨달았다고 말했다. 그리고 단순해 보이는 것들의 아름다움을 강조하며 그 단순함을 위해 장인들이 얼마나 많은 고민을 하고 얼마나 많은 손길을 더했는지도 강조한다.

사실 단순하다는 것은 그렇게 쉽게 '단순하게' 만들어지는 것이 아니다. 단순하다는 것은 디테일을 무시한다는 것이 아니다. 오히려 디테일에 파고드는 것을 말한다. 만들고 디자인하려는 제품과 제조 방식을 완벽하게 이해하고 있어야 진정한 단순함을 구현할 수 있기 때문이다. 본질적이지 않은 부분들을 제거하는 것이 단순하게 만드는 길인데 그러려면 본질을 제대로 파악하고 있어야 하기 때문이다.

우리도 일을 하면서 잘못 쓴 재료 하나, 혹은 잘못 그은 그리드 하나 때문에 밤잠을 설치거나 스스로에게 더 가혹하게 채찍질한 날들이 많았다. 우리가 만든 결과물을

다듬는 커서(Cursor) 움직임의 기준인 0.02mm가 디테일을 완성하는 최소한의 힘이다. 더불어 0.02mm라는 단위는 장인정신을 추구하기 위한 가장 세밀한 단위이기도 하다. 0.02mm. 디자이너가 아무리 이 0.02mm의 차이에 골몰하며 결과물을 내놓아도 아마 일반인들은 최종 결과물에서 그 차이를 거의 느끼지 못할 것이다. 하지만 형태가 없는 것에 형태를 부여하는 작업은 이렇게 디테일한 과정에서 차이가 난다. 항상 눈에 띄거나 누구나 알아볼 수 있는 것은 아니지만 디테일은 결과물을 더 특별하게 만들어 준다. 단 0.00001초의 차이가 스위스 명품 시계와 문방구에서 파는 장난감 시계의 차이를 만드는 것과 같은 이치다. 단 0.01mm의 바느질 땀의 차이가 고가의 명품 맞춤옷과 길거리 기성복의 차이를 만든다. 단 1°C의 차이가 꽃이 피고 지는 시기를 가른다. 우리가 만드는 브랜드 아이덴티티는 그러한 아주 미묘한 차이에 민감하다. 그 미세한 디테일의 차이는 소비자가 첫눈에 보고 깨닫기 힘든 것일 수도 있지만 시간이 지날수록 그 차이는 확연해진다. 결국 보이지 않는 디테일, 느낄 수 없을 정도로 미세한 디테일이 차이를 만든다. **우리는 기업 또는 브랜드의 아이덴티티 결과물을 마지막으로 다듬는 시간을 '숙성의 시간'이라 표현한다.** 이때 형태를 다듬고 만드는 느낌이 마치 물을 조각하는 것과 같다고 비유한다. 그 이유는 얼음과 같은 고체를 다듬는 것은 형태의 변화가 눈에 보이기 때문에 거의 모든 사람이 느낄 수 있다. 하지만 물을 다듬어 그 변화를 알아채게 하는 것은 그만큼 숙련된 눈과 손을 갖고 있어야 가능하다. 르네상스 시대 천재 미술가였던 미켈란젤로는 조각 작업을 '불필요한 부분을 제거하는 과정'이라고 표현했다. 유명한 일화로 미켈란젤로는 조각을 하기 전에 거대한 대리석 덩어리를 오랫동안 응시하면서 그 돌 안에 갇혀 있는 아름다운 형태를 찾아냈다고 한다. 미켈란젤로가 정과 끌로 만들어 낸 조각품들은 돌 안에 갇힌 영혼의 형태를 보여 주기 위해 작품 주위를 둘러쌓고 있는 돌을 조금씩 뜯어낸 것뿐이었다. 이러한 심미안은 오랫동안 숙련된 전문가들만이 느낄 수 있는 것이다. 이때 조그만 형태의 변화에서 느껴지는 섬세함은 감동으로 다가온다. 이런 감동을 느낄 수 있는 것 역시 작업의 진정성으로부터 나오는 것이다.

Practical Idealist
실천적 이상주의자, '격'을 완성하는 자세

아름답게 그리고 보기 좋게 만드는 것은 디자이너로서 갖추어야 할 기본 역량이다. 여기서 더 나아가 눈에 보이는 것 이상의 의미를 담아내는 것이 디자이너의 진정한 역할이라고 생각한다. 오래전 어느 책에서 읽었던 구절 중 "머리는 구름 속에 있지만 발은 땅을 짚고 있어야 한다."라는 문장이 있었다. 디자이너는 이상을 꿈꾸면서 지극히 현실적인 결과물을 내놓는 사람들이다. 그렇기에 실천적 이상주의자(Practical Idealist)가 되어야 한다. 디자인을 한다는 것은 새로운 것을 만든다는 개념이라기보다는 문제 해결을 통한 창조의 작업이다. 디자이너라면 '실천적 이상주의자'로서 결과물을 내야 한다는 말이다. **실질적으로 문제를 해결해야만 의미 있는 디자인이 될 수 있다고 우리는** 믿는다. 이 표현은 우리 회사의 모든 디자이너들이 공감하는 부분이다. '프랙티컬'한 것과 '이상적'인 것 사이의 간극을 최대한 좁히기 위해 디테일이 강요되는 것이고 프로젝트를 진행하는 내내 "Why?"라는 질문을 던져 모든 과정을 하나하나 점검하는 것이다. 그렇게 해서 누구도 생각해 내지 못한, 누구도 발견하지 못한, 누군가 놓쳐 버린 이유를 찾아내는 것이 창조의 출발점이기 때문이다. 우리는 그런 질문을 하는 가운데 모르고 지나쳤던 것들과 새삼스럽게 제시해야 할 것들을 발견하고 이는 자연스럽게 작업의 결정체가 무엇인지 깨닫는 결과로 이어진다.

그리고 이런 과정 끝에서 비로소 새로운 가치로 규정될 수 있는 '클래스(Class)'가 생기는 것이다. 격(格)을 뜻하는 'Class'는 비슷한 뜻의 'Rank' 혹은 'Grade'와는 큰 차이가 있다. 'Rank'와 'Grade'는 단순히 계급을 뜻하지만 'Class'에는 'Social Rules' 혹은 'Formality'와 같이 사회적 위치에 대한 충분한 평가를 포함하기 때문이다. 격에 대한 의미는 공자의 『예기(禮記)』를 보면 좀 더 자세히 알 수 있다. 공자는 "言有物而行有格"라고 했는데, 말에는 실체가 있어야 하고 (내용이 있어야 하고) 행동에는 격이 있어야 한다는 뜻이다. 말에는 실체가 있기 때문에 맹목적 발언을 삼가야 하고 그 말을 통해 군자는 행동하는 데 있어서도 행동 하나하나에 의미가 있어야 한다는 것이다. 다시 말해 격이란 우리가 생각하듯 단순히 품위나 지위를 뜻하는 말이 아니라

자신의 말에 책임지고 불필요한 행동을 하지 않는 것을 뜻한다. 우리가 디자인을 하면서 끊임없이 'Why?'라는 질문을 던지는 이유는 그러한 질문과 고민이 디자인 작업의 모든 결과물에 의미를 부여하기 때문이다. 또한 그런 과정이 있어야만 완성된 디자인과 그것이 사용되는 것에 대해 책임질 수 있기 때문이다.

'우물 안 개구리'라는 말이 있다. 우물 밖을 경험해 보지 못한 개구리가 우물 안의 세상을 전부라 생각하는 것을 말한다. 자신이 헤엄칠 수 있는 한계 범위 넘어 더 큰 세상이 있을 것이라고 의문을 품지 않는 것. 어쩌면 우리가 사는 세상의 많은 이들이 그런 우물 안 개구리일지도 모른다. 자신이 왜 거기에 있는지 의문을 품지 않는다는 것은 자신이 처한 현실에 안주하고 리스크가 있는 일에 도전하지 않는다는 것을 뜻한다. 하지만 '왜 그래야 하는가?', 'Why?'라는 질문을 무수히 반복하며 갖은 고초 끝에 우물을 뛰어넘는 순간, 그 개구리는 우물 안에 남아 있는 개구리와는 격이 다른 존재가 되는 것이다. 이상(理想)은 우물 밖의 하늘에 두고 몸은 그 좁은 우물을 벗어나기 위해 끊임없이 노력하는 것은 자신이 하는 일의 격을 높이기 위한 첫 번째 단계이며, 실천적 이상주의자가 되기 위한 가장 훌륭한 조건이다. 우리는 그런 경험과 이상을 같이 가진 자만이 항상 창의적일 수 있다고 생각한다. 결국 '클래스', '격'은 격의 주체가 되는 대상의 상상력과 그 대상 외부에 놓인 세상에 대한 현실적 구분, 그것을 뛰어넘는 적절한 노력이 있을 때 완성된다.

Fair Environment
일하는 환경은 누구에게나 공평하다

일하는 환경은 누구에게나 공평해야 한다. 우리 회사 컴퓨터는 2년마다 절반이
교체된다. 새 컴퓨터는 직급에 상관없이 손이 제일 빠른 디자이너가 가장 좋은
사양의 컴퓨터를 쓴다. 태블릿이 필요하다면 직급에 관계없이 구입해 준다. 그리고
회사 임원진들은 직원들이 쓰던 노트북을 물려받아 쓴다. 이제는 임원진이 컴퓨터를
사용하는 스킬이 가장 낮기 때문이다. 우리 사무실의 모든 책상은 비트라(Vitra)
제품이고 의자는 허먼 밀러(Herman Miller) 제품이다. 고가의 가구로 알려져 있지만
사원에서 대표까지 모두 똑같은 가구를 쓴다. 회사 설립 이래 디자인 분야 외국 잡지
8종류를 계속 구독하고 있다. 또 하나, 사소할 수 있지만 우리 회사에선 어느 누구도
종이컵을 쓰지 않는다. 우리가 종이컵을 안 쓰면 최소 1년에 지구상의 나무 한 그루는
살릴 수 있다고 생각한다. 10년째 지켜온 원칙이니 10그루는 살린 셈이다.
디자이너다운 생활은 디자이너다운 삶을 만든다. 우리는 환경을 사랑하며 자신을 위한
최소한의 공간에서 최적의 공간을 편집할 수 있다. 디자이너는 감각의 영역에 사는
이들이기 때문에 배움을 얻는 순간과 영감을 얻는 접점은 디자이너가 머무는 공간에서
태어난다. 때문에 회사와 작업 공간은 디자이너에게 영감을 줄 수 있는 공간으로
레이아웃되어야 한다. 집보다 더 오래 머무는 곳이 회사이고 가족보다 더 오랜 시간
같이 있는 사람이 직장 동료이다. 가능하면 개인의 사생활은 침해하고 싶지 않다.
우리 회사를 만들기 전 과거에 어떤 직장의 환경을 보며 '이 회사는 사장 방이 왜 이렇게
클까?' 그리고 '왜 사장실 가구만 비싼 가구를 쓸까?'라는 의문을 품은 적이 있다.
사장은 거의 사무실에 머물지 않는데도 사장실이 회사 공간의 1/5 정도를 차지했고
책상과 의자는 직원들이 쓰는 것에 비해 몇 배나 비싼 가구였다. 사무실에 앉아서
일하는 시간은 일반 직원들이 훨씬 길 텐데 말이다. 그리고 컴퓨터나 기타 장비의
경우 직급이 높을 수록 더 좋은 사양의 것을 썼다. 이런 것들을 보면서 나중에 회사를
만든다면 의자는 피로감을 줄여주는 성능 좋은 의자로 쓰고 직원 모두가 동일한
가구를 동등하게 쓰도록, 그리고 좋은 장비는 무조건 잘하는 사람부터 쓸 수 있도록

해야겠다고 생각했다. 토탈임팩트를 차리고 그때의 작은 바람과 약속을 지키려고 노력했다.

모든 직원들의 의자와 책상을 통일하는 것은 여러 모로 굉장히 좋은 결과를 가져왔다. 복잡한 인테리어 비용에 돈을 들이는 것보다 그 비용을 좋은 가구 사는 데 투자하면 사무실을 옮길 때마다 인테리어에 들이는 소모적인 비용을 절감할 수 있다. 한 번 사무실에 들인 좋은 가구는 거의 평생을 쓸 수 있기 때문이다. 즉 가구가 좋으면 굳이 고급스러운 인테리어 자재를 쓰지 않아도 실내 환경이 좋아 보인다. 현재 우리 사무실에 놓인 비트라 책상과 허먼 밀러 의자는 국내에서는 너무 고가이기 때문에 큰 광고대행사나 네이버 같은 대기업 외에는 거의 사용하지 않는 것으로 알고 있다. 특히나 소규모 디자인 회사 중에 이런 가구를 사용하는 회사는 아마 우리 회사가 유일하지 않을까 싶다. 이렇게 하는 이유는 단순하다. **일하는 환경은 누구에게나 공평해야 하기 때문이다.** 직급에는 상하 수직관계가 존재하지만 신입사원이든 사장이든 일하는 것은 누구나 똑같은 수평관계여야 한다. 그래서 공간과 가구에서 오는 차이는 없어야 된다고 생각한다. 공간도 마찬가지로 디렉터룸은 최소의 독립 공간으로 나누고 방 주인이 없을 때는 작은 회의실로 쓸 수 있도록 했다. 우리는 같이 일하기 위해 한 공간에 모여 있는 것이다. 만약 공간과 가구가 권위를 상징하고 직급을 상징한다면 서로 자유로운 상상력을 나누며 커뮤니케이션하기 힘들 것이다.

과거 아서 왕의 전설을 보면 원탁회의(圓卓會議)라는 것이 존재했다. 원탁회의는 회의 참가자들이 원탁에 앉아 석순의 서열에 집착하지 않고 대등한 관계에서 자유롭게 발언할 수 있었던 회의를 말한다. 거기엔 특별히 왕의 권위가 존재하지 않았으며 기사들은 자신의 의견을 서슴없이 말하며 열띤 토론 끝에 좋은 결론을 도출했다. 모두에게 주어진 똑같은 기회. 그것이 우리를 더욱 자유롭게 하며 창의적이게 하는 원동력이다.

Respect & Pride
자존심은 배려와 존중에서 나온다

새로운 프로젝트가 결정되면 정확히 딱 하루 설레고 그 다음날부터 프로젝트가
마무리되는 날까지는 부담과 스트레스의 연속이다. 결과물에 대한 책임감 때문이다.
종종 이런 질문을 받는다. "제시한 디자인과 클라이언트의 의견이 맞지 않을 때
어떻게 대응합니까?" 대답은 늘 같다. "조심스럽고 고집스럽게 세 번까지 우리
생각을 담아 수정안을 보입니다. 하지만 그 뒤에도 클라이언트가 생각을 바꾸지
않을 때는 클라이언트가 원하는 방향으로 최대한 맞춰 수정합니다."라고 답한다.
그리고 대개의 경우 이런저런 제안을 해 봐도 종국에는 가장 처음 제안으로 되돌아가
결정될 때가 많다. 우리는 이 프로세스를 잘 알고 있다. 왜냐하면 우리는 경험이
많은, 그리는(디자인하는) 사람들이고, 클라이언트는 그리는(디자인) 경험이 적은, 보는
사람들이기 때문이다. 그래서 클라이언트들과 교감이 이루어지는 간극을 고려하는
것이다. 이것이 우리가 생각하는 존중(Respect)과 자존심(Pride)이다. 타인의 관점을
존중하는 것은 배려이자 서로의 자존심을 존중하는 것이라고 생각한다. 또 타인을
존중하는 것은 스스로에 대한 진정한 자긍심이 있을 때 가능한 일이라고 생각한다.
노먼 포터(Norman Potter)는 『디자이너란 무엇인가』에서 "사람들은 디자인 작업에서
언어가 차지하는 비중을 낮게 평가하는 경향이 있다. 하지만 명확하고 적절한 단어의
사용, 설득력 있는 문장의 구사는 디자인 작업에서 항상 중요한 요소였다."라고
기술했다. 우리 회사는 디자인을 설명할 때 최적의 단어, 최적의 이미지 효과로
표현하기를 원한다. 장황한 그림, 특히 "어떤"이라는 모호한 단어의 설명을 지양한다.
명확하고 적절한 로직을 가진 단어로 설명하면 대부분의 클라이언트는 더 빠르게
이해하고 만족한다. 물론 그렇지 않은 경우도 있다. 그런 경우엔 다시 대화를 나눈다.
클라이언트가 원하는 것을 알아내기 위해 세심하게 듣고, 유연하게 새로운 대안을
제시한다. 디자인은 자연스러운 커뮤니케이션을 통해 서로 화합된 지점을 찾고, 서로가
책임감을 느끼면서 치밀한 프로세스를 다듬어 가는 일이다.
오래도록 같이 일하면서 좋은 클라이언트는 있었지만 편한 클라이언트는 없었다.

Epilogue

지난 10여 년간의 작업을 돌이켜보니 감회가 새로웠다. 동시에 이런 프로젝트를
경험할 수 있었던 것 자체가 큰 행운이라는 생각이 들었다. 이 책의 초안을 갖고 정태영
부회장과 미팅을 가졌다. 이때 현대카드 라이브러리와 팩토리 내용도 이 책에 포함되면
좋겠다는 말씀을 해 주셨다.
또 한 번의 감동이었다.
라이브러리와 팩토리 프로젝트들은 앞서 밝혔지만 우리가 진행한 것이 아니다. 하지만
정태영 부회장께서는 책 전체 맥락에서 볼 때 이 프로젝트들을 포함해도 좋다는 판단을
해 준 것이다.
국내 디자인업계에서 한 클라이언트와 10여 년간 같이 프로젝트를 진행한 사례는
전무후무할 것이다. 이 경험 자체가 소중하고 감사한데, 여기에 더해 우리가 가졌던
초기의 열정을 기억해 주고 지속적인 관심으로 격려해 준 정태영 부회장께 깊은 감사를
느낀다.
한편, 현재 사용 중인 현대카드 폰트를 보면서 우리가 작업했던 초기 디자인에 지난
10년의 경험을 녹여 더욱 완성도 있게 마무리 짓고 싶다는 아쉬움이 남는다.

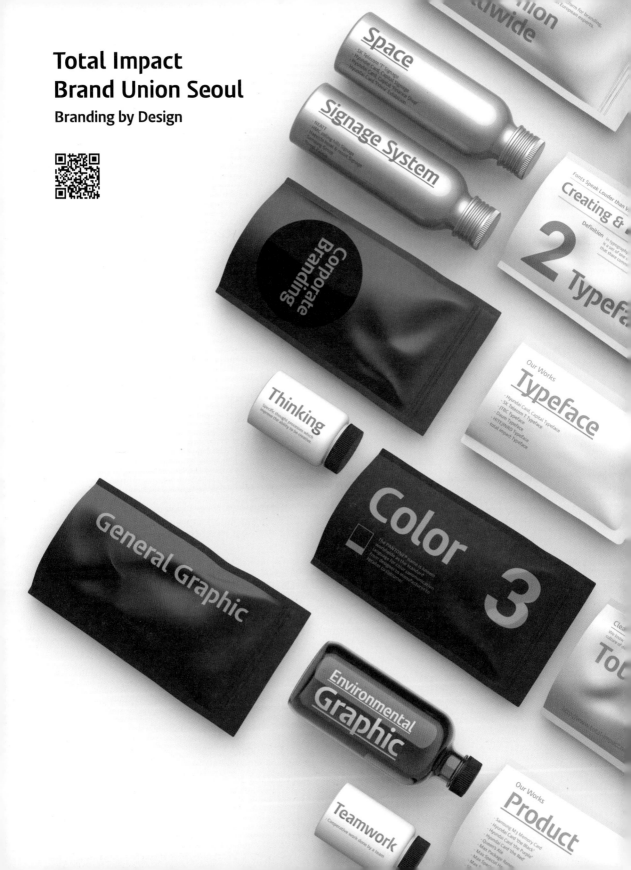

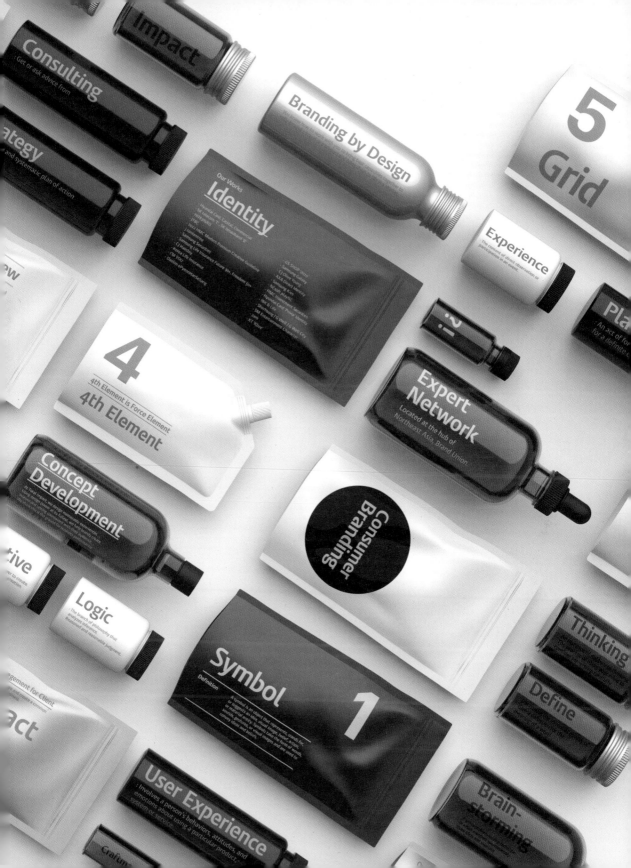

red dot award: communication design 2010 winner
corporate design (brand identity)

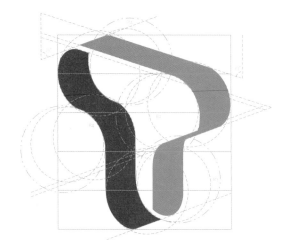

áˆëêëïïïñòóôõöùúûüýýø¤£«»ABCD
EFGHIJKLMNOPQRSTUVWXYZabcd
efghijklmnopqrstuvwxyz12345678
90!?¿¡#%₩₤¥€$@©()[\]{|}*+-,./:;
<=>^`œ··…--'"ÀÁÂÃÄÅÆÇÈÉÊËÌÍÎÏÐ
ÑÒÓÔÕÖÙÚÛÜÝfifl§‰àáâãäå˜°èê
ëíîïïñòóôõöùúûüýýø¤£«»ABCDEFGH
IJKLMNOPQRSTUVWXYZabcdefghij
klmnopqrstuvwxyz1234567890!?¿¡
#%₩₤¥€$@©()[\]{|}ÀÁÂÃÄÅÆÇÈ
ÉÊËÌÍÎÏÐÑÒÓÔÕÖÙÚÛÜÝfifl§‰àáâã
äå˜°èêëíîïïñòóôõöùúûüýýø¤£«»ø¤£
«»*+-,./«=>^`œ··…--'"ABCDEFGHI

'T'는 SK telecom을 대표하는 이동통신 브랜드입니다.
새로운 아이덴티티의 정립에서 중요한 것은 '고객 중심'으로의
가치 이동이었습니다. 즉, 고객의 꿈이 T의 소망이 되고,
T의 노력이 고객의 생활이 되는 T의 핵심 가치를 반영하는
시점의 변화였습니다.
'T'로고는 '뫼비우스의 띠'를 모티브로 삼아, 고객과
'T'가 하나되는 Two-in-one의 개념을 형상화하였으며,
이는 안과 밖이 동시에 공존하는 모습을 표현한 것입니다.
기존 로고와 달리 곡선의 부드러움을 살려 고객 친화성을
강조하고, CI와 연계를 강화하기 위해 SK의 대표 컬러인
레드와 오렌지를 적용해 역동성과 열정을 강조했습니다.

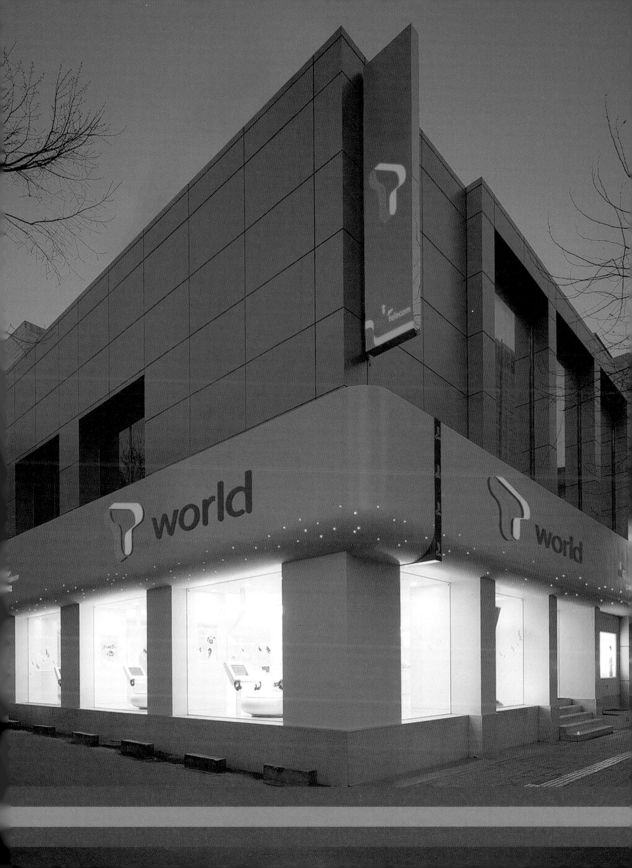

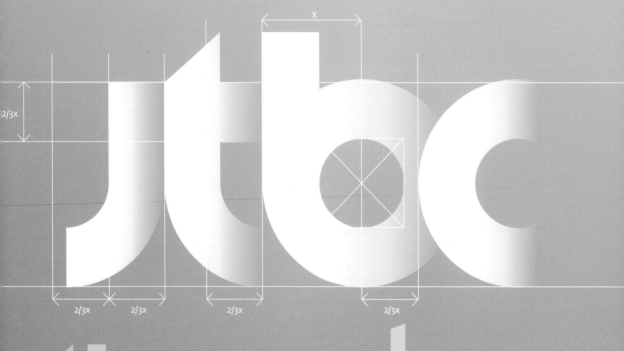

jtbc

JTBC는 한국 최초의 민영방송인 동양방송(TBC)을 계승하면서
신문, 방송, 엔터테인먼트, 뉴미디어 등 다양한 매체를 거느린
국내 유일의 종합미디어그룹인 JMNET의 종편방송사입니다.
우리는 수많은 인터뷰와 워크샵을 거쳐 Color Your World라는
브랜드 에센스를 도출하였으며 새로운 CI는 다채로운 색상을
사용하는 것이 적합하다는 판단하였습니다.
로고 배경의 Gradation은 특정한 색, 편협한 시각에 얽매이지 않는
JTBC의 창조성과 다양성을 상징하며 밝고 따스한 색감은 JTBC가
인간적인 방송, 친근한 방송, 정성을 다하는 방송임을 의미합니다.
배경에 자연스레 녹아든 로고 형태는 경계를 넘나드는 무한한
가능성과 자유로움을 나타냅니다.

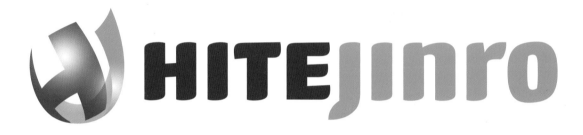

HITEJINRO

하이트진로는 한국을 대표하는 두 주류 기업의 결합으로 탄생한 기업입니다.
기업 이미지 개선은 물론 하이트와 함께 재도약하는 진로의 위상을 알리고,
진로의 글로벌 브랜드화를 추진하기 위한 이미지 통합작업을 진행하였습니다.
하이트의 H와 진로의 J가 입체적으로 결합하면서 하나의 잔을 형상화
하였습니다. 이는 하이트진로를 통해서 세상이 더 큰 즐거움과
에너지로 가득 채워짐을 의미합니다.
잔을 채운 폰트의 양감과 또한 영롱하게 빛나는 질감은
잔을 부딪치면서 일어나는 역동적인 액체의 움직임을 표현했습니다.
즐거운 자리에서, 축하의 자리에서, 또는 삶의 여러 모습 속에서
잔을 부딪치며 용기와 열정을 뜨겁게 되새기는 하이트진로,
새롭게 시작하고자 하는 열정과 가슴으로 고객을 대하자는
하이트진로 임직원의 마음가짐이 담겨있습니다.

30°

Ø6o

125 85

Ø6.36

54

2o

REGULAR
CARD PLATE
SIZE

2o

Ø52

15°

2

HyundaiCard

현대카드의 유앤아이체(youandi)는 신용카드 플레이트의 형태와
비율, 각도를 그래픽 모티프로 삼아 고안된 것이 특징입니다.
국내 최초로 기업 고유의 국영문 전용서체(Bespoke Typeface)를
개발해 기존의 일반 서체를 활용해 로고를 만들던 방식에서 탈피한
성공적인 사례로 손꼽히며, 기업의 아이덴티티 확립을 위해서
전용서체 개발의 필요성을 일깨우는데 공헌한 바가 큰 프로젝트
입니다. 또한 기업의 전용서체가 기업의 브랜드 아이덴티티를
통일하고 통합성을 유지하는 유용한 툴이 된다는 사회적인 의식
변화와 확산에 기여한 바를 인정받고 있습니다.

Hyundai Card Design Story by Total Impact

토탈임팩트의 현대카드 디자인 이야기

1판 1쇄 펴냄 2015년 6월 19일
1판 5쇄 펴냄 2023년 4월 15일

지은이 오영식 차재국 신문용
편집 및 디자인 토탈임팩트
펴낸이 박상준
펴낸곳 세미콜론

출판등록 1997. 3. 24 (제16-1444호)
(우)06027 서울특별시 강남구 도산대로1길 62
대표전화 515-2000 팩시밀리 515-2007
편집부 517-4263 팩시밀리 514-2329

(주)사이언스북스, 2015. Printed in Seoul, Korea

ISBN 978-89-8371-737-5 03600